DESIGN.DESIGNER. DESIGNEST

DESIGN.DESIGNER. DESIGNEST

디자인.디자이너.디자이니스트

디자인이 만연한 일상에서 디자이너로 산다는 것에 대한 고심

박경식 지음

FUNNEL INC.—BUILD
—SAM WINSTON
—JONATHAN CORUM—
GARTH WALKER
—MOTOELASTICO—
ROSTARR—TOKO—DANIEL
EATOCK—TIMOTHY
SACCENTI—SUITMAN—
VISUAL EDITIONS

지콜론북

서문

요즘 국내 디자인을 보면, 소위 좋은 디자인이라 불리는 것들을 '객관적'으로 뒷받침해주려는 분위기가 사회전반에 형성되어있다. 이를테면 해외의 — 그것도 오로지 서양 — 인지도나 트렌드, 학연·지연, 각종 공모전의 수상경력 등으로 마치 '우리의 디자인은 우수하다'는 사실을 입증하려는 듯 하다. 하지만 디자인 분야의 실상은 그보다 훨씬 더 열악하다. 실력이나 창의력이 아닌 부수적인 것들로 인해 디자인에 대한 좋고 나쁨이 판단되는 이 시대에 디자인의 우열을 가리기는 더욱 어렵고 모호하게 되어버렸다. 설사 디자인뿐이겠는가 하지만 말이다.

디자인은 이제 경영과 마케팅에서 떼려야 뗄 수 없는 필수 요소가 되어버렸다. 국내 대기업들의 홍보전략을 살펴보면 여실히 드러나는 사실이다. 심지어, 자동차 제조사들도 안전, 연비, 승차감, 가격까지 뒷전으로 한 채 오로지 디자인에만 승부를 걸고 있다. 몇 년 전 삼성전자와 애플이 치열하게 다툰 법적 공방도 결국 디자인에 대한 싸움이었고, 지금도 기업들은 디자인 우위를 가리느라 거액의 돈을 디자인 개발에 쏟아 붓고 있다. 기업은 이제 디자인 없이 생존할 수 없다는 의미인데, 이는 디자인의 높아진 위상처럼 들릴지 모르겠으나 사실은 디자인이 더 이상 디자이너에게 전적으로 맡겨지지 않는다는 의미를 내포한다. 디자인은 곧 클라이언트가 이미 수립한 브랜드 커뮤니케이션 전략에서 비롯된 것인데, 거기에 마케팅 전문가들이 내린 결정으로 디자인이 제한된다는 것이다. 심지어 기업의 얼굴이라 할 수 있는 아이덴티티 작업에서도 이러한 현상을 흔히 찾아볼 수 있다. 경쟁 입찰로 수집된 디자인 회사의 작업 안들을 짜깁기해 나중에 채택된 디자인 회사에 "이렇게 만들어주세요."라며 도안을 요구하는 경우가 허다하다.

안 그래도 치열한 분야를 더 약육강식으로 만들고 있는 경쟁 입찰. 기업들은 대외적으로 좀 더 투명하고 공정한 디자인 업체 선정방법으로 입찰을 한다고 하지만 실상은 그렇지 않다. 디자인은 본래 아이디어 싸움이고, 독창성과 창의성이 함축된 일인데, 비교 우위의 객관적인 근거는 존재하지 않는다. '내 아이디어가 다른 사람 아이디어보다 더 좋은가? 더 열등한가?'를 어떻게 공정하게 평가할 수 있겠는가. 하지만, 경쟁입찰은 바로 그런 불가능한 기준을 억지스럽게 끼워 맞춰 업체 선정에 나선다. 결국, 입찰을 통한 선정 기준이 '일정 — 얼마나 빨리 할 수 있는가 —'과 '가격 — 얼마나 싸게 할 수 있는가 —'에 매달려 있어 본심이 드러나기 마련이다. 또한, 시안까지 요청하는 업체들이 있어 더욱 심각하다. 결과로 이어질 디자인 방향에 대한 시안을 — 다수의 디자인 기업에 — 실제로 요청한다. 결국 참여 회사들은 디자인을 새로 만들어 고스란히 클라이언트에게 바치는 셈이다. 정말 구제불능인 클라이언트들은 취합된 디자인 시안을 모아서 마치 짜깁기하듯 최종 디자인 방향을 결정짓기도 한다.

이런 현실 속에서, 한 기업의 모습이나 목소리를 창조하는 일이 폴 랜드Paul Rand나 티보 칼맨Tibor Kalman 같은 옛 디자인 거장들의 일이었다면, 오늘날의 디자이너들은 클라이언트가 미리 짠 대본에 대사를 읊는 정도의 일만 한다고 볼 수 있다. 거기다가 대부분의 작업들은 독창적인 디자인이나 소통 방식에 초점을 맞춘 것이 아니라, 이전에 성공한 전략에 기대어 '복제'하는 사례가 대부분이다. 이를 기업측에서는 재정적 손실을 최소화하기 위한 안정책으로 정당화하는데, 결국엔 디자인을 획일화시키고 끝내 디자이너를 단순 기술 직종으로 전락시키는 것밖엔 안 된다.

한편, 디자인 분야의 전문화와 세분화로 인한 결과로도 볼 수 있는데, 위에서 언급한 아이덴티티 개발만 해도 CI기업 아이덴티티부터 UI대학교 아이덴티티, TI서체 아이덴티티, HI병원 아이덴티티 등 디자이너들 스스로가 불필요하게 분야를 세분화시켜 자신들의 설 자리를 점점 좁히고 있다.

닭강정이나 돼지국밥처럼 우리나라 디자인은 유행에 아주 민감하다. 몇 년 전 국내에 불었던 '더치 디자인'의 유행은 어느덧 위력을 잃고 좀 더 말초적인 — 그렇다고 더 좋은 디자인은 아닌 — 디자인들이 여기저기 보이기 시작했다. 페이스북의 등장으로 싸이월드가 역사의 뒤안길로 사라지게 된 것처럼 유행이 지나면 흔적조차 남지 않는 게 우리나라 디자인이다. 아쉬운 것은 여기서 드러나는 좋지 않은 모습이다. 이는 마치, 불빛이 환하면 모여 들었다가 불빛이 꺼지면 다른 빛을 찾으러 다니는 나방의 습성과도 같아 보인다. '서비스 디자인'이 바로 그런 유행을 선도하는 디자인의 대표적인 예다. 몇몇 디자이너들은 브랜딩, 기업 아이덴티티를 치환할 분야라 말할 정도로 맹신한다. 물론 서비스 디자인이 대세라고는 하지만 그렇다고 시각 디자인과 브랜딩, 기업 아이덴티티가 필요 없는 것은 아니다. 이들도 수용하고 디자인의 또 다른 갈래로 여겨야 한다. 닭강정, 닭갈비, 찜닭 중 요즘 대세는 단연 닭강정이다. 찜닭을 파는 식당은 그래도 몇 개 남아있지만, 닭갈비집은 여간 찾기 어려운 일이 아니다. 단지 유행대열에 합류하지 못했다는 이유 때문이다. 이렇게 반짝하는 유행은 언젠가는 반드시 사그라진다. 단언컨대 — 이 역시 유행하는 토시인데 —, 몇 년 후 해석적 디자인Interpretive Design이 국내에 유행해 너나 할 것 없이 해석 디자인, 해석 디자인을 외칠 날이 올 것이다. 그때 부디 이 책을 기억하기 바란다.

기왕 이야기한 김에 한 가지만 더 짚고 넘어가자. 요즘 디자인 공모전이 셀 수 없을 정도로 많은데, 그렇다면 사람들은 공모전에 왜 참여하는가? 아마 학생들이나 일을 갓 시작한 새내기 디자이너들이 누군가에게 인정 받기 위해서 공모전에 응모하는 경우가 통상적일 것이다. 수상실적이 경력에 유리하게 작용하고 끝내 취직하는데 도움되는 것에는 큰 불만이 없다. 하지만, 개인적으로는 누군가가 내 작업을 보고 다른 사람 작업과 비교해 우위를 정하는 것에는 동의할 수 없다. 혹여 수상이라도 하게 되면 마치 등단한 듯 착각에 빠지고, 수상하지 않으면 실력이 없는 것처럼 여겨질 테니 말이다. 거기다가 언제부턴가 'iF'나 '레드닷' 같은 국제적인 디자인 공모전에 글로벌 기업들이 가세해 기업화된 수상기관들에 대해 의심을 품지 않을 수 없게 되었다.

이제 공모전에 시간을 낭비할 필요가 없다. 만약 누군가에게 인정받고 싶거나 수상을 위해 디자인하고 있다면 다시 한 번 더 생각해 봐야 한다. 그러느니 차라리 재능기부를 하거나, 크라우드 펀딩 사이트에서 소신 있는 후원자를 모집해 자신의 이름으로 디자인을 실현시킬 방도를 찾는 편이 훨씬 현명하겠다.

이 책은 국내 디자인을 비판하기 위한 책이 아니다. 오히려 10년 남짓, 국내 디자인에 몸 담은 한 개인이 느끼고 경험하고 고민해서 나름 정리한 생각들이라 할 수 있다. 이 불경기 속에 한가하게 이런 잡념을 한다고 생각할 이들도 있을 것이다. 충분히 이해한다. 하지만, 디자인이 주목 받고 있는 요즘 한국 디자인의 위상을 한 단계라도 더 높일 수 있다면 좋겠다는 생각이 들었다. 그래서 필자는 2006년부터 국내, 국외 다수 디자인

간행물에 기고한 글들을 정리해 모았다. 디자인에 대해 쓰고, 학교에서 디자인을 가르치고, 직접 일로도 하면서 정리한 생각들인데, 이제 겨우 십 년 남짓한 세월이지만, 잠시 생각을 정리하고 다음 향로를 고민해야 할 필요성을 느꼈기 때문이다. 한 마디로 이보 전진을 위한 일보 후퇴인 셈이다.

그런데 컴퓨터 화면에서 원고들을 하나씩 열어보니 대부분 인터뷰 형식의 기사였는데, 소위 '잘 나가는' 디자이너들을 소개하고 그들의 작업을 보여주는 뻔한 형식의 글들이었다. 대게 이런 글들은 쓰고 나면 두 번 다시 보기 조차 꺼려진다. 억지스러운 과찬과 겉치레가 대부분이어서 쓰는 것도 민망하지만, 자신이 쓴 글임을 알고 다시 읽어보는 것도 여간 창피한 일이 아니다. 그래도 굳게 마음 먹고 집에 혼자 있는 주말에 그 글들을 다시 읽었는데, 역시 손발이 오그라드는 건 어쩔 수 없었다. 보는 내내 몇 번이고 주위를 두리번거리며 마치 과거의 잘못이 드러난 듯 부끄러움을 감추지 못했다. 그러나 글을 읽다 보니 당시에 고민하고 있었던 디자인 이슈들이 하나씩 떠오르기 시작했고 스물 몇 편의 원고 중 다시 언급하면 의미 있겠다고 생각한 뼈 있는 글 12편을 추렸다. 글은 물론, 소개된 디자이너까지 말이다. 이들이 조금만 도와준다면 글과 생각에 힘을 불어넣어 독자들이 귀 기울일 수 있겠다는 생각이 들었다.

본문에서 소개한 디자이너들은 자신의 처지에 만족하지 않고 경계를 확장해나간다는 공통분모를 가지고 있다. 자의든, 타의든 각자가 나름의 독창적인 방법으로 그렇게 하고 있다. 수트맨Suitman은 개인작업과 클라이언트 일을 구분하지 않고 오히려 섞어서 활동하고 있는가

하면, 비주얼 에디션스Visual Editions 같은 팀은 책을 재규정하려는 요즘 대세의 대안으로 e북이나 전자출판을 바라보지 않고, 물성으로서의 읽기 경험을 탐구하고 있으며, 출간하는 매 책마다 다르게 그것을 나타내려 하고 있다. 영국 출신의 디자이너이자 아티스트인 샘 윈스턴Sam Winston은 글자라는 매체를 깊이 탐구해 다양한 측면에서 오로지 글자로만 작업세계를 펼치고 있다. 이는 서체 디자이너 또는 책 디자이너, 타이포그래퍼로가 아닌 분석가로서 자신이 가진 눈썰미로 글자를 바라보고 하는 작업이다. 달리 말하면, 이들은 한 우물 파기, 영역의 확장, 사고의 전환으로 좀 더 심층적으로 분류할 수 있다. 한 우물만 파다 보면 누구보다 그 분야에 대한 전문가가 되는 건 당연지사일 것이다. 일종의 철학적 안목이 생긴다고 할 수 있는데, 방금 언급한 샘 윈스턴이 바로 그런 디자이너라 할 수 있다. 영역의 확장은 깊이 파고드는 성질과 달리 넓게, 그리고 자신의 활동 영역을 확장시킨다는 의미일 것이다. 비주얼 에디션스의 작업이 바로 그러한데, 디지털 시대에 종이책이 소멸할 것이라는 주장을 뒤엎고, 디지털 환경에서 경험하거나 구현하지 못하는 책을 만듦으로써 앞으로 종이, 인쇄, 책의 앞날에 대한 가능성을 제시하고 있다. 사고의 전환은 고정관념을 깨고, 새롭게 일상이나 평범한 사물을 다시 보는 것을 의미하는데, 소개되는 디자이너들 중엔 수트맨이 이에 해당된다. '공과 사를 분리해야만 한다'는 고정관념을 깨고 개인작업을 이윤 창출로 연결해서 생계를 유지하고, 심지어는 자신만의 브랜드로 만들어내는 모습에서 최적임자라 할 수 있을 것이다. 그러나, 그 외에 소개되는 디자이너들 역시 할 말이 많다. 한 사람 한 사람의 이야기에 귀 기울여 보고 이들의 작업에서 전율도 느껴보기 바란다. 이들의 공통점은 디자인에 애정하고 몰두한다는 것, 디자인과 사람들에게 솔직하다는 것이다. 창작자에게 작업은 거짓말을 하지 않는다. 만든 사람의 마음가짐이 창작의 결과물이 되는 것은 어쩌면 너무나 자연스러운 일일 것이다.

이 책의 제목은 학창시절 영어 시간에 숱하게 배운 비교급과 최상급에서 착안했다. 『디자인, 디자이너, 디자이니스트Design, Designer, Designest』는 먼저 디자인과 디자이너에 대해 이야기를 나누고, 과연 우리가 생각하는 최고—~est—란 어떤 의미인지, 또 과연 최고라는 게 존재하는지 함께 생각해보고자 한다. 한편, 이 책의 구성을 보면 텍스트와 소개되는 디자이너들의 작업을 철저히 분리시키고 있다. 종이 종류와 판형에서, 그리고 서로가 물리적으로 분리된 점이 곧 미술관 전시의 형태와 유사할 것이다. 벽면에 작품이 걸려 있고, 그 밑에 작고 단막적인 글로 설명을 해주는 식이다. 이 책을 일종의 그래픽디자인 전시로 보면 좋겠다. 현존하는, 눈여겨봐야 할 그래픽 디자이너들을 소개하는 전시 같은 책으로 말이다.

2014년 6월에,
박경식

퍼널
Funnel Inc.

www.funnelinc.com

'디자인적 성향'이 아닌
'정보 위주'로 작업한다

Funnel은 깔때기를 의미하는데, 깔때기는 많은
양의 액체를 작은 용기에 옮겨 담을 때 사용된다.
필요한 만큼의 내용물을 비교적 정확히 옮겨
담을 수 있는 유용한 도구이기도 하다.
이 깔대기를 회사명으로 사용하는 곳이 있는데,
미국 중북부 지방에 위치한 정보디자인 스튜디오
퍼널Funnel Inc.이 그곳이다. 그리고 퍼널은 바로
그러한 자세로 작업을 해나간다. 외형적으로
퍼널은 소규모로 운영되고 있지만 작업은 소규모로
진행되지 않는다. 많은 클라이언트 베이스를
가지고 있어 다양한 작업을 해나가고 있다.
퍼널의 아트디렉터인 린든 윌슨Linden Wilson과
로리 윌슨Lori Wilson은 부부이다. 이들은
2002년부터 일러스트레이션, PR 등 안 해본
분야가 없을 정도로 다양한 작업을 해오고 있다.
아침에 자녀들을 학교에 보내고 두 사람은
2층으로 올라가 컴퓨터를 켜면 사무실로 출근한
셈이다. 하우스 스튜디오여서 집이라는 환경에
구애 받지 않을까 하는 생각이 들 수도 있지만,
이들의 작업환경은 전혀 그렇지 않다. 아무리
복잡한 스토리와 구성일지라도 간단명료하게
정리하여 핵심을 도출하고 요약해 사용자가 바로
이해할 수 있도록 한다.
근래 정보디자인의 동태를 보면 자칫 시각적인

층위에 너무 치중한 나머지 불필요하게 복잡하고 어지럽게 구성되어 있어 이해가 안 될 때도 있는데, 퍼널은 간단명료함, 즉 심플함을 늘 기초에 두고 작업한다. "정보디자인의 핵심은 처음 보는 순간, 그 몇 초 안에 인지되는 것이다. 지도, 도표, 전개도 등 어떤 정보이든 간에 시각적으로 심플하게 표현되어야 핵심이 전달된다. 그런 전제 조건으로 2차, 3차 정보가 쉽게 전달되어 비로소 그 작업이 제 역할을 한다."

심플한 퍼널의 디자인을 보면서 또 한 편으로 느껴지는 것은 귀여움이다. 등측도법等測圖法·isometric으로 그려진 자동차와 기기들에서 그런 면을 느끼고, 또 픽토그램으로 표현된 사람들의 모습이 마치 피규어나 장난감처럼 보이기도 해 더 정감이 가고 가까이 들여다보게 만든다.

린든 윌슨과 스튜디오 및 최근의 정보디자인 경향에 관해 서면으로 이야기를 나눴다.

퍼널의 정보디자인 작업 프로세스가 궁금하다. 작업을 하면서 정보와 디자인적 요소 중 어떤 것 위주로 진행하나

정보 위주로 작업한다. 결국 정보가 안고 있는 문제를 결과물에서 해결해주어야 하기 때문이다. 가장 먼저 클라이언트가 원하는 바를 들어본 후에 정확한 문제를 파악하는 데서 프로세스가 시작된다. 즉, 문제 해결을 위해 정보를 풀어나간다는 것이다. 클라이언트와 많은 질문과

대화가 오고 가야 작업 방향이 설정되고 오해의 여지를 좁힐 수 있다. 전반적인 작업 프로세스는 1. 스케치 2. 스케치 보완 3. 최종 결과물의 순서이다.

프로세스가 이렇게 간단한 이유는 다양한 프로젝트를 섭렵하기 위한 유연성flexibility으로 보면 된다. 건물이나 단지의 안내도를 의뢰 받으면 현장에서 직접 스케치하며 실제로 혼잡한 지점들과 복잡한 구역을 미리 파악한다. 제품 사용 설명서를 디자인할 때에는 실제로 그 제품을 먼저 사용해보고 설명이 다소 어려운 부분을 파악하는 시간을 갖는다. 프로세스가 모두 동일하진 않지만 모든 프로젝트에서 가장 선행되는 스케치 단계는 클라이언트와의 협업으로 이루어진다. 클라이언트와 함께 다양한 정보의 층위들을 파악하고, 그들의 요구와 사용자에 대한 고려 사항을 반드시 명확하게 한다.

태블릿패드나 기타 스마트 기기의 등장으로 실시간 정보를 접할 수 있는 요즘, 퍼널은 어떻게 평면2D 작업으로 경쟁력을 유지할 수 있나

작업을 할 때 최우선시되는 사항은 클라이언트가 원하는 것을 파악하고 그 다음으로 그것을 충족시켜 주기 위한 적절한 매체나 형태를 찾는 것이다. 포스터, 엽서, 모니터 혹 스마트폰이라도 각기 다른 매체의 장단점들이 존재하기 때문에, 각각에 맞는 특정 정보를 정확히 나타내기

위한 알맞은 형태, 크기, 방법을 찾는 일이
무엇보다 중요하다. 그 다음 단계에서 사용자에
대한 구체적인 사항들을 고려한다. 사용자들이
어디에서 이 정보를 접할지, 왜 접하는지,
얼마 동안 습득해야 할 정보인지 등 이 모든
사항들이 전체 작업의 시각 요소를 정의하는데
중요한 역할을 한다. 텍스트와 이미지의 비율,
한 페이지나 스크린의 정보의 양, 서체의 크기나
무게, 선과 같은 요소의 두께와 빈도 그리고 색을
결정하는데 영향을 준다. 이렇게 사용이 편리하고
이해가 빠른 작업을 만들어내는데 집중하는 것이
결국 경쟁력을 유지하는 비결이라 할 수 있다.
정보디자인의 매력은 늘 변한다는 것과 다양한
매체에서 활용할 수 있다는 것이다.

*최근 정보디자인의 동향을 보면 단지 지도, 도표,
프로그래밍뿐만 아니라 이 모든 게 복합적으로
이루어지고 있다. 정보디자인 전문가로서
앞으로 이 분야를 어떻게 전망하는지, 그리고
디자인 전반이 어떻게 변할지를 예측하나*
퍼널을 시작한 지 10년이 됐는데, 그 동안
정보디자인 분야는 빠르게 성장하고 발전해서
이제는 기업들이 전통적인 커뮤니케이션의
방법만큼이나 정보디자인 영역 또한 중요하게
여긴다. 시각디자인은 항상 소비자 혹은
고객과의 커뮤니케이션에 집중하고 정보디자인은
그런 커뮤니케이션을 분명하게 하는 것에

더 집중하는데, 제품이나 서비스를 제공하는
기업들은 이 부분에 관심이 많다. 그렇기 때문에
정보디자인의 미래는 밝다. 앞으로도 정보는
점점 더 많아지고 다양해진다. 뉴스, 마케팅 자료,
데이터 등의 정보는 매일, 매 순간 엄청나게
많은 양이 빠르게 축적되고 있다. 정보의 양이
방대해질수록 누군가는 정보를 정리해야 하고
누가 봐도 알기 쉽게 편집해야 한다. 정보의
양이 많아지는 것과 정보디자인의 작업 수가
비례할 수밖에 없는 이유가 바로 여기에 있다.
아이러니하게도 우리가 지금 하고 있는 일이
그 이전 어느 때보다 절실해졌다. 흔히 우리가
갖는 선입견 중에는, 쉬워 보이는 일이 보기보다
어렵다는 통념이 있다. 특히 정보디자인 분야에서
그러한데, 학교 일선에서 이런 점을 가르치는
일이 중요하다.
정보디자인의 변화에 대한 재밌는 점은 에드워드
터프티Edward Tufte 같은 선구자들이 몇 백 년 전의
정보디자인 작업을 보고, 이를테면 샤를 조셉
미나르Charles Joseph Minard의 〈나폴레옹의 행진〉을
'지금껏 가장 훌륭한 통계적 그래픽'이라 한다는
것이다. 그 시대의 도안사들이 착안한 원칙들이
아직도 적용되고 있으니 그렇게 말할 만도 하다.

명료성과 정확성 중 어느 것이 작업에서 선행되나
프로젝트마다 다르다. 사실 정보디자인에 있어서
모두 충족시켜야 될 사항이지만 대개 프로젝트의

성공 여부는 이 두 가지 사항을 얼마나 적절하게
표현했는가에 달려있다.

흔히 정확한 도면은 지나치게 복잡하기 때문에
제 역할을 못 하는 경우가 많다. 프로젝트가
하나의 커다란 그림이나 개념을 보여주는
것이라면 세부적인 디테일을 제외시킴으로써
전체를 이해하는 데 도움을 줄 수 있다. 제외했기
때문에 부정확한가? 그렇게 말하는 사람들도
있지만, 다른 의미 혹은 있지도 않은 결론을
도출하지 않는 이상 정확한 서술, 정확한 정보의
전달로 받아들여질 수 있다.

예를 들어, 'EAA Airventure' 프로젝트에서
정확한 나무 수의 표현이 전체적인 이해도에
도움을 주는가를 생각해보자. 이 경우 전체 지도를
이해하는 게 주요 과제였기 때문에 실제의 나무
수를 줄인 반면 전체 지도의 분포도는 유지시켰다.
만약 농업 관련 프로젝트였거나 농부들이 보는
지도였다면 과학적 사실을 위해서라도 나무
하나하나를 표현해야 했을 것이다. 정확도의
변형에 대한 예로 'Gates Foundation'의
말라리아 지도는 각 나라의 크기를 치료책에 대한
세액 정도와 비례시켜 보여주었다. 지리적 분포와
무관하기 때문에 각국의 세액 정도를 빠르게
파악할 수 있게 했다.

정보디자인에서 나타내는 정보는 객관적인가

정보는 객관적이다. 하지만 정보가 어떻게
보여지는지에 따라 주관적인 성격을 띨 수도
있다. 이런 경우 관찰observation과 현장 조사field
research가 이해도를 높이기 위한 필수 조건이다.
우리의 손끝에서 이토록 막대한 양의 정보가
움직이는데 어떻게 객관성을 유지하면서 필요한
정보만을 여과할 수 있겠는가? 특정 프로젝트가
정보디자인을 요할 때, 정보를 명료화하는 작업이
필요하다. 이 과정 자체가 객관성을 창출시키지만
디자이너가 정보에 대한 정확한 이해 없이 먼저
그림이나 비주얼에 집중한다면 객관성은 떨어질
수밖에 없다. 공교롭게도 이런 경우가 요즘 자주
나타난다. 새로 시작하는 디자이너들은 자신들의
스타일이 문제를 해결하는 유일한 방법이라고
생각하여 시각적으로는 아름답지만 지나치게
복잡한 디자인을 만들어내 오히려 혼란을
야기시킨다. 오히려 이러한 작업은 순수미술로
보는 편이 더 맞는 것 같다.

퍼널의 린든 윌슨이 말한 것처럼 엄청난 정보에
직면한 상황에서 디자이너들은 프로젝트의 시작
점에서 명확한 목표와 발생할 수 있는 장애들을
구체화시킬 필요가 있다. 학교를 다닐 때 가장
기억에 남는 명언은 "훌륭한 해결책은 문제를
얼마나 정확하게 규명하는지에 달려 있다"였다.
정보디자인만큼 이 명제가 완벽하게 성립되는
분야는 드물다. 그만큼 정보디자인은 매력적이다.

REDUNDANT DATA CENTERS

CORE DATA CENTERS

RETAIL MERCHANT

CREDIT CARD COMPANY

OTHER BANK

CORE DATA CENTER

REDUNDANT DATA CENTER

ATM MACHINE

BANK BRANCH

HOME COMPUTER

ARMORED CAR

Infographic by Funnelinc.com

Where is Your Money?
2008

Quickmap of MSP Airport
2010

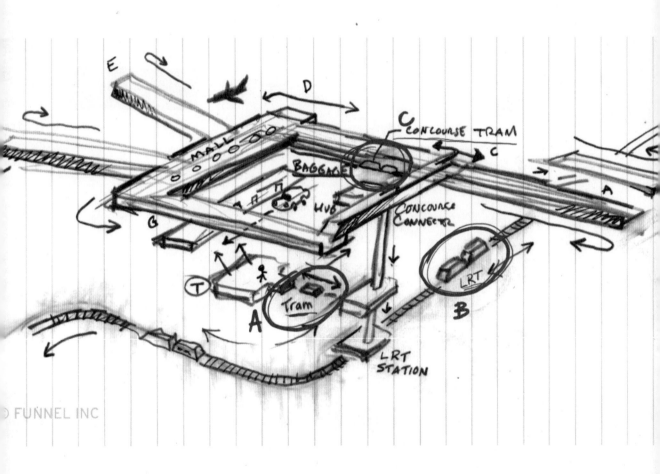

MSP Airport
Sketch

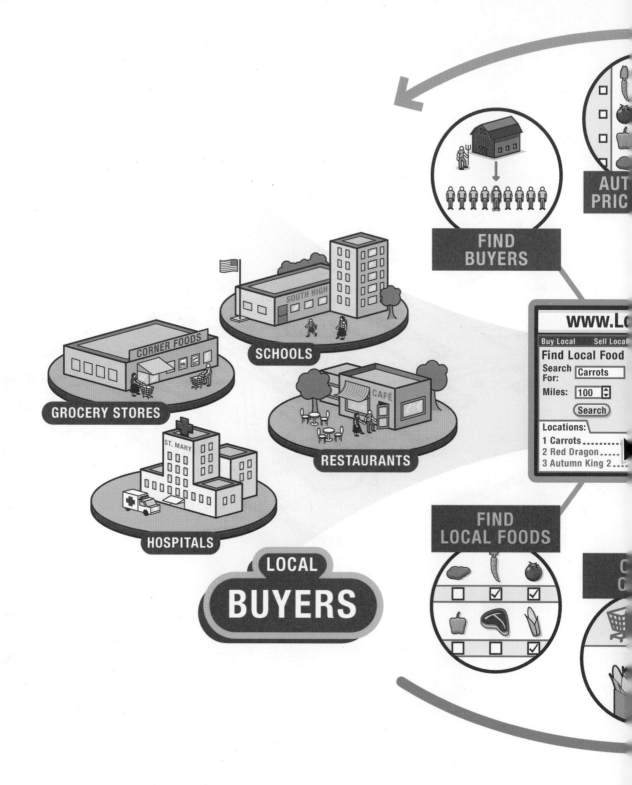

FIND
BUYERS

AUT
PRIC

SCHOOLS

GROCERY STORES

CORNER FOODS

ST. MARY

HOSPITALS

CAFÉ

RESTAURANTS

LOCAL
BUYERS

www.Lc

Buy Local Sell Local
Find Local Food
Search
For: Carrots
Miles: 100
Search
Locations:
1 Carrots
2 Red Dragon......
3 Autumn King 2....

FIND
LOCAL FOODS

C
C

ATED
HEETS

ADVERTISE
LOCAL FOOD

LOCAL
SELLERS

PREPARED FOODS

COOPS & DISTRIBUTORS

Dirt.com

cal Dirt Help Join

Miles
Miles
Miles

MEAT & DAIRY

PRODUCE

LARGE & SMALL FARMS

RECEIVE
INVOICE
(AUTOMATED)

R
IE

MS IN
T: 32

INVOICE

$$$

Network of Primary Care Physicians in Your Community

This is where it begins...family practice physicians and internists working side-by-side with the Network's heart and vascular specialists to guide patients through every step of care.

Prevention & Wellness

Fitness & Nutrition

Fitness and wellness experts focus on your heart health.

Community C

Free screenings ar available to help y risk factors, sympt

Training Tomorrow's Doctors

Anchored by an academic medical center, this is where tomorrow's physicians are trained.

Evidence-Based Care

A one-of-a-kind center taking an interdisciplinary approach to patient-centered care.

Research & Education

Clinical Trials

Heart specialists offer promising treatment options to our patients first.

State-Of-

The most so services in tl

World-Class Consumer Library

Research librarians assist you in searching out medical info, free.

Skilled Nursing, Sub Acute & Acute Rehabilitation Fa

Therapeutic and rehabilitative care specialized facilities helping you tra to regular activities.

Home

Meridian At Home

Most complete range of in-home personal assistance and technology solutions, including safety monitoring and medication management tools.

Health and Wellness Products

High quality medical equipment, oxygen, and supplies delivered to your doorstep.

Support Groups

Numerous support groups including Mended Hearts assist patients and their families in their journey back to health.

Recovery

Ou

Leading Network of Physicians

More than 1,500 physicians are affiliated with Meridian, including nearly 100 cardiologists and cardiac surgeons.

Chest Pain Centers

Experts collaborate to ensure rapid diagnosis and treatment of heart attacks at our three nationally accredited centers...recognized for highest quality scores in Monmouth and Ocean counties.

Diagnosis

:ch

ars are
stand
more.

Emergency Services

EMS teams transmit EKG results to our Emergency Rooms...saving time to save heart muscle...leading to better outcomes.

A Nation's Most Wired Health System

Among the nation's first systems where physicians use computers to enter patient orders to reduce errors...improving treatment, care, and outcomes.

Magnet Award-Winning Nurses

Nurses at Meridian's three medical centers have achieved Magnet designation nine times over the past decade...thanks to outstanding care.

t Imaging

ed imaging

Cardiac Surgery

Our cardiac surgery center – one of state's largest – has outcomes that rival the nation's best, with an experienced team of surgeons and seamless transfers from area hospitals when surgery is required.

Stroke Centers

Our three medical centers were the region's first to receive state and federal designations as Stroke Centers.

Treatment

Heart Rhythm Center

Region's most advanced center for the treatment of heart arrhythmias...from complex ablation procedures utilizing robotic technology to implantable pacemakers and defibrillators.

Life-Saving Emergency Angioplasty

Each hospital is experienced at performing emergency angioplasty, a life-saving difference.

Vascular Services

State-of-the-art endovascular labs with renowned vascular specialists performing minimally invasive procedures and surgical options for the complete range of vascular care.

Cardiac Catheterization

The tri-states' most experienced interventional cardiologists providing nonsurgical options to treat heart and peripheral vascular disease.

ng Cardiac Rehab

Tariff Rates for Anti-Malarial Commodities:
Bednets

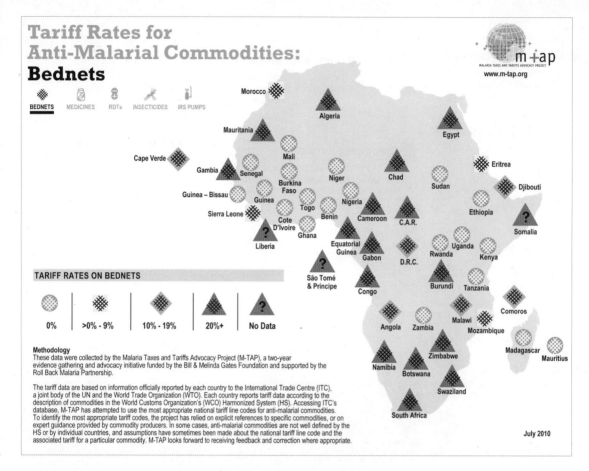

BEDNETS MEDICINES RDTs INSECTICIDES IRS PUMPS

www.m-tap.org

MALARIA TAXES AND TARIFFS ADVOCACY PROJECT

TARIFF RATES ON BEDNETS

0%	>0% - 9%	10% - 19%	20%+	No Data

Methodology

These data were collected by the Malaria Taxes and Tariffs Advocacy Project (M-TAP), a two-year evidence gathering and advocacy initiative funded by the Bill & Melinda Gates Foundation and supported by the Roll Back Malaria Partnership.

The tariff data are based on information officially reported by each country to the International Trade Centre (ITC), a joint body of the UN and the World Trade Organization (WTO). Each country reports tariff data according to the description of commodities in the World Customs Organization's (WCO) Harmonized System (HS). Accessing ITC's database, M-TAP has attempted to use the most appropriate national tariff line codes for anti-malarial commodities. To identify the most appropriate tariff codes, the project has relied on explicit references to specific commodities, or on expert guidance provided by commodity producers. In some cases, anti-malarial commodities are not well defined by the HS or by individual countries, and assumptions have sometimes been made about the national tariff line code and the associated tariff for a particular commodity. M-TAP looks forward to receiving feedback and correction where appropriate.

July 2010

The Malaria Taxes and Tariffs Advocacy Project

Bednet Infographic / 2010

Bike Race Results
Saris Powertap / 2010

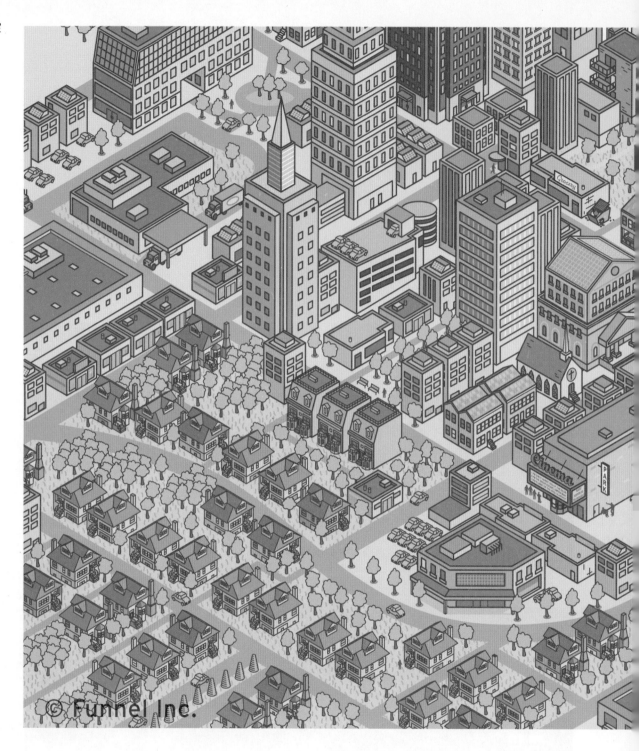

© Funnel Inc.

City Scape
Web Interface

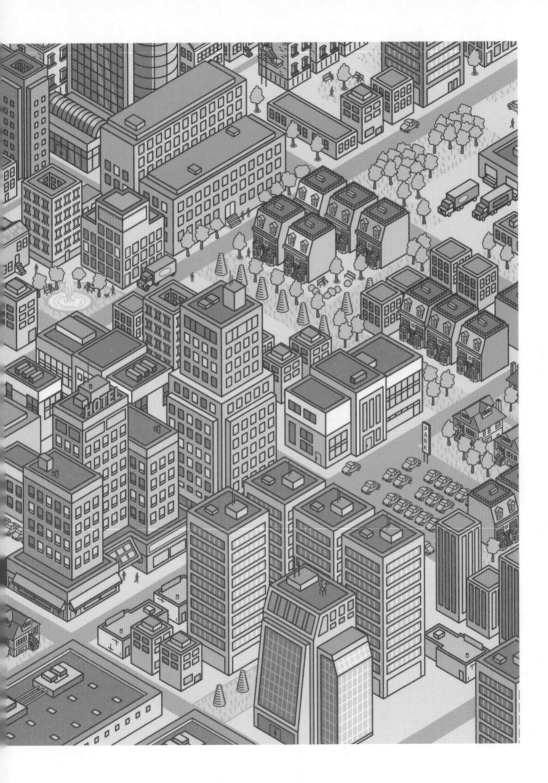

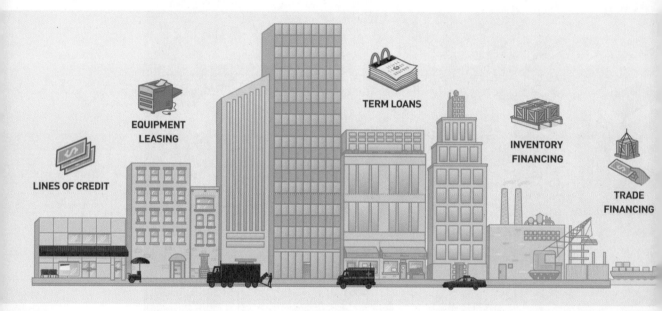

LINES OF CREDIT

EQUIPMENT LEASING

TERM LOANS

INVENTORY FINANCING

TRADE FINANCING

Finance Infographic
2013

FRONT VIEW

REAR VIEW

TRASH CHUTE

RESTROOM

CAFETERIA

ODOR CONTROL

LIFT STATION

GREASE TRAP

MUNICIPAL WASTE

Waste Control Infographic
2013

How Books are Made
Book-Making / 2011

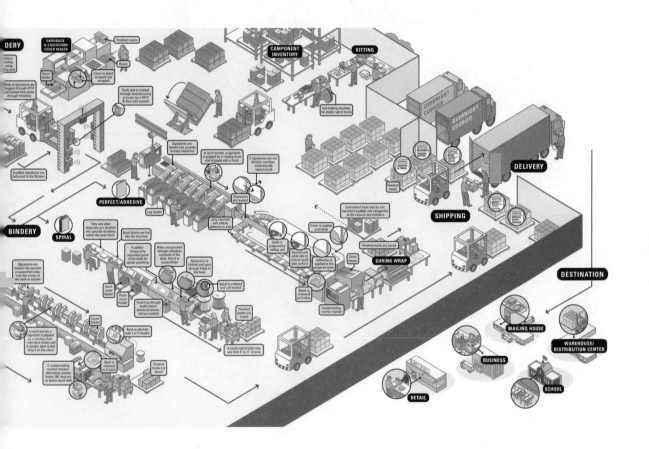

DERY

HARDBACK & CASEBOUND COVER MAKER

Finished covers

Cover feeder

Board

Cover is glued to board and wrapped

COMPONENT INVENTORY

KITTING

OVERNIGHT COURIER

OVERNIGHT COURIER

DELIVERY

Each skid is tracked through manufacturing process by a RFID & Barcode system

Coil making machine for plastic spiral books

Bundled signatures are delivered to the Binders

Signatures are loaded into pockets in page sequence

In each pocket, a signature is gripped by a rotating drum and dropped onto a track

If signatures are not leveled, machine automatically rejects book

Finished books

SHIPPING

PERFECT/ADHESIVE

Signatures are leveled

BINDERY

SPIRAL

Leg feeder

Long conveyor belt allows adhesive to cool

Spine is prepared by milling unit

Cover is applied onto book

Finished books are boxed

SHRINK WRAP

DESTINATION

Tabs and other materials are inserted into specific locations within the book block

Book blocks are fed into the machine

Holes are punched through individual segments of the book, then it is reassembled

Spiral wire is formed and spun through holes in the book

Second unit adds slots to ensure good glue contact

Adhesive is applied to the prepared spine

Cover feeder

A splitter temporarily separates parts of the book for easier punching

Back cover feeder

Front cover feeder

Punching through multicolored sheets produces vibrant comforts

Spiral is crimped and coil-locked

Book is trimmed on 3 sides

Compensating counter stacker

MAILING HOUSE

WAREHOUSE/ DISTRIBUTION CENTER

Cover feeder

Finished books are boxed

BUSINESS

In each pocket, a signature is gripped by a rotating drum two more drums pull it upright, open it and drop it on the chute

Book is stitched with 2 or 3 staples

Finished books are boxed

SCHOOL

A compensating counter stacker alternately rotates books 180 degrees so books stack well

Book is trimmed on 3 sides

Finished books are boxed

A single spiral book may use from 4' to 11' of wire

RETAIL

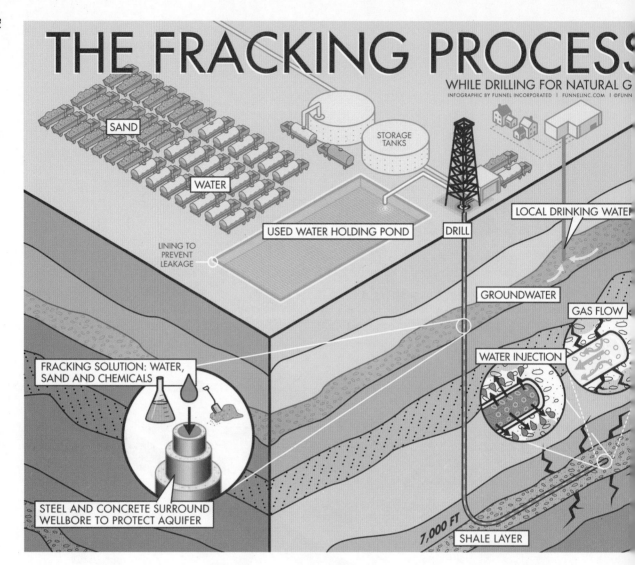

THE FRACKING PROCESS

WHILE DRILLING FOR NATURAL G

INFOGRAPHIC BY FUNNEL INCORPORATED | FUNNELINC.COM | @FUNN

SAND

WATER

STORAGE TANKS

LOCAL DRINKING WATER

USED WATER HOLDING POND

DRILL

LINING TO PREVENT LEAKAGE

GROUNDWATER

GAS FLOW

FRACKING SOLUTION: WATER, SAND AND CHEMICALS

WATER INJECTION

STEEL AND CONCRETE SURROUND WELLBORE TO PROTECT AQUIFER

7,000 FT

SHALE LAYER

Fracking Porcess
2013

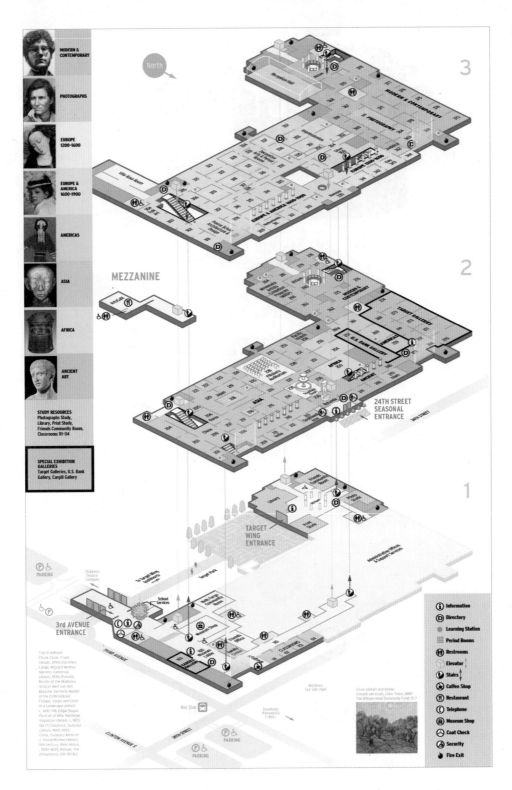

Minneapolis Institute of Art Map
2011

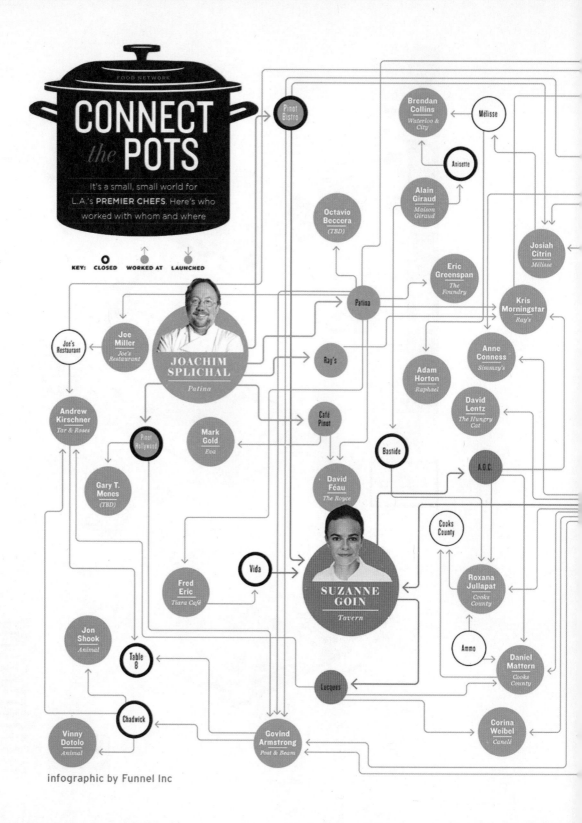

CONNECT *the* POTS

FOOD NETWORK

It's a small, small world for
L.A.'s **PREMIER CHEFS**. Here's who
worked with whom and where

KEY: ○ CLOSED ● WORKED AT ↑ LAUNCHED

JOACHIM SPLICHAL
Patina

SUZANNE GOIN
Tavern

Pinot Bistro

Brendan Collins
Waterloo & City

Mélisse

Anisette

Alain Giraud
Maison Giraud

Octavio Beccera
(TBD)

Josiah Citrin
Mélisse

Eric Greenspan
The Foundry

Patina

Kris Morningstar
Ray's

Joe Miller
Joe's Restaurant

Joe's Restaurant

Ray's

Adam Horton
Raphael

Anne Conness
Simmzy's

David Lentz
The Hungry Cat

Andrew Kirschner
Tar & Roses

Café Pinot

Pinot Hollywood

Mark Gold
Eva

Bastide

A.O.C.

David Féau
The Royce

Gary T. Menes
(TBD)

Cooks County

Roxana Jullapat
Cooks County

Vida

Fred Eric
Tiara Café

Jon Shook
Animal

Table 8

Ammo

Daniel Mattern
Cooks County

Lucques

Chadwick

Vinny Dotolo
Animal

Govind Armstrong
Post & Beam

Corina Weibel
Canelé

infographic by Funnel Inc

Humidifier · Air Cleaner · Dehumidifier · Ventilation · Zone Comfort Control · UV Light · Thermostat

TRACTION

TRACTION

STEM MOUNT

O-Rings: Crisscross under stem, latch on hooks

OR

Zip tie around stem, through slots

BATTERY

3 Volt
#CR2032

INTERVAL & RIDE MODE

Press & Hold 3 sec. to go back to Ride Mode

INTERVAL 1

INTERVAL 2

UP TO 99 INTERVALS

DASHBOARD 1

• 1x

Press 1x

Current Power

Watts
Distance
Avg/Max Bar Graph
Avg Watts

11:31ᴬ
432
123.5 25.3
194 597

Max Watts

+ 1x

Current Speed

Ride distance

11:31ᴬ
432
123.5 25.3
17.8 32.5

Avg Speed Max Speed

+ 1x

11:31ᴬ
432
123.5 25.3
KJ RIDE
849 1:23:31

Ride Time

Work

Various Icons

빌드
Build

www.wearebuild.com

디자인과 디자이너의
1mm도 안 되는 간극

마이클 C. 플레이스Michael C. Place는 1969년
영국에서 태어나 1990년에 뉴캐슬 대학을
졸업했다. 디자인 사무실 Bite It에서 잠깐 일한 뒤
1992년에 the Designer's Republic — 이하
'tDR' — 에서 일하며 내공을 쌓았다.
2000년도에는 tDR을 그만두고 1년 간
세계일주를 한 다음 이듬 해 부인과 고양이
두 마리와 함께 빌드Build를 시작했다. 그는 줄곧
집에서 일하다가 집 옆에 있는 작은 스튜디오로
작업실을 옮겼다. 그러다 직원이 늘어나
또 작업실을 옮겨 다니며 스튜디오는 점점
커지고 있다. 하지만 그는 여전히 1대 1로 작업에
임하는 자세를 유지하고 있으며, 그의 작업에서
이러한 태도는 분명하게 드러난다. 이 말인즉슨
회사가 커지고 직원 수가 늘어난다고 해서 허황된
스타성에 젖어 들거나 신비주의에 휩싸여 자신이
아닌 모습으로 살아가지 않는다는 말이다.
그는 스스로의 모습과 디자인을 일관되게 유지해
나가는 디자이너.

Love
빌드의 대표인 마이클 C. 플레이스는
그래픽디자인을 '굉장히 좋아한다'를 뛰어넘어
'사랑'한다고 표현할 만큼 큰 의미를 부여한다.

그가 디자인을 대하는 자세는 '통한다'라고 표현할 수 있는데, 그가 해온 지난 10년간의 인터뷰를 살펴 보면 디자인을 직업으로 대하지 않고 마치 친구나 애인처럼 '사랑'하다가도 '미워'한다고 이야기한 것을 알 수 있다. 실제로 빌드에서 나오는 작업들을 보면 '떼려야 뗄 수 없는' 그와 디자인의 관계를 느낄 수 있다. 사소한 디자인작업物·stuff이라 하더라도 그것에 쏟는 정성은 '사랑'이라는 단어로 밖에 표현할 수 없을 정도로 크고 깊다.

작업에서 뿐만 아니라 일상 다반사에서도 디자인에 대한 애정이 — 오타쿠 이상의 정열로 — 드러난다. 최근 한 일본 디자인 잡지에 소개된 일화가 그 사실을 잘 나타내준다. 마이클이 †DR 에 일할 당시의 일인데, 부득이하게 주말에 일을 해야 하는 상황이었다. — 국내 디자이너들이 듣기에는 좀 의아하겠지만, 외국 디자이너들은 주말은 커녕 금요일 오후면 대부분 퇴근할 준비를 한다 — 아무튼, †DR 사장 이안 앤더슨Ian Anderson 이 주말에 일하는 '고통'을 달래주기 위해 작은 선물을 준비했는데, 잔업 수당을 지급하는 것과 네덜란드의 거장 디자이너 '빔 크라우벨Wim Crouwel'의 저서인 『Mode en Module』을 주는 것 중에서 선택하라고 제안했을 때, 마이클은 두 말 없이 빔 크라우벨의 책을 골랐다고 한다.

몇 년 전, 영국의 지명도 높은 디자인 잡지 〈CRCreative Review〉의 블로그에 한 달 동안 그래픽디자이너의 하루하루를 일기처럼 기록하는 기획이 연재됐지만, 독자들의 반응은 좋지 않았다. '모든 디자이너가 늘 하는 일을 도대체 왜 읽어야 하는지'와 같은 반응과 함께 '빌드build 는 이렇게 열심히 일합니다!'라는 얄팍한 홍보 전략으로 비춰졌기 때문이다. 하지만 마이클은 상관하지 않았다. 그는 오히려 "이건 어디까지나 실험을 하는 것인데, 관심 없으면 읽지 않아도 된다"고 당당하게 말했다. 실제 블로그에 올려진 글을 읽으면 '돈, 돈 그리고 아이디어!'에 대해 늘 고민하는, 여느 디자이너와 똑같이 근심 걱정을 안고 지내는 모습을 엿볼 수 있다. 또 퇴근 시간까지 적혀 있는데, '…03:40, 집으로 감', 이런 식으로 일에 지쳐있는 모습도 볼 수 있다. 서민 디자이너나 거장 디자이너나 똑같은 고민과 일상을 보내는 것을 보며 전 세계 모든 디자이너의 노고는 동일한 것을 느낄 수 있었다.

Make

'빌드'라는 이름이 암시하듯이 빌드가 생각하는 그래픽디자인은 '하는 것'이 아니라 '만드는 것' 이다. 그간 쌓은 노하우를 근간에 두고 그는 기초를 단단히 다진다. 끊임없이 보고, 읽고, 기록하고, 생각하는 기초 과정을 거친 후에 그는 마치 건축물을 쌓아 올릴 때 콘크리트, 유리, 철근을 차곡차곡 쌓듯이 디자인 작업을 '시공'한다. 마이클 C. 플레이스는 컴퓨터가

디자인계를 장악하기 이전에 디자인을 공부하고 일을 시작했기 때문에 인쇄 공정의 세세한 부분까지 숙지하고 있다. 이와 같은 제작 노하우를 자신의 작업에 스스럼없이 적용하며 완성도를 높인다. 한 작업을 위해 섬세하고 계획적으로 층층이 쌓아 올리는 여러 겹의 층위 — 자신이 만들거나 매만져서 완성한 서체는 물론 표면 아래에 숨겨져 있는 아이디어나 콘셉트 — 를 완성하는데 필수불가결한 디테일을 놓치지 않는 것을 보며 빌드의 위력을 느낀다. 그러나 때로 그러한 세세한 디테일들을 간파하지 못해도 큰 상관이 없다. 예나 지금이나 자신만을 위한 작업을 고집해 오고 있기 때문이다. †DR에 일할 당시에도 — 물론 †DR이 통제와 규율이 엄격한 대기업은 아니지만 – 대부분 하고 싶은 대로 작업을 했다고 한다. 그곳을 그만두고 약 10개월간 디자인을 잊으려고 세계일주를 하며 표류하고 있을 때도 그는 어쩔 수 없는 디자이너였다. 그 긴 여정 — 주로 동남아를 여행했다 — 을 '정보디자인'화 하여 포스터 작업으로 남겼고, 디자인을 장시간 멀리해서 금단증상이 생겼는지 2001년 런던으로 돌아오자마자 맥 노트북 하나를 장만해서 런던에 있는 자신의 집에서 일을 시작했다. 역시 그때도 그는 자신이 하고 싶은 작업, 그리고 함께 일할 클라이언트를 스스로 초이스해서 작업했다. 친구의 명함이든, 소니Sony나 나이키Nike와 같은 빅브랜드 광고 캠페인 작업이든, 뭐든 간에

말이다. 십 몇 년이 지난 지금에 와서도 크게 바뀐 것은 없다.

Archive

빌드의 작업을 자주 접하다 보면 느껴지는 특성이 있는데, 이는 수집하고, 모으고, 기록하는 '아카이브 습성'이다. 이 사실을 마이클 C. 플레이스에게 말하자, 그의 대답은 흥미로웠다. "디자이너는 자신에게 주어진 정보를 이해하고 정리하는 것은 물론, 때로는 주무를 줄 알아야 한다고 생각한다. 물론 다른 많은 일들을 할 줄 알아야 하지만 그 중에 하나가 콘텐츠를 자기화하여 작업하는 것이다. 그러기 위해서는 일을 대하는 마인드가 달라져야 하는데, 사무실 책상에 앉아 있을 때만 일을 하는 것이 아니라 일상의 모든 시간, 24시간, 365일 늘 달고 살아야 하는 것이 '일'인 것이다. 나는 습관적으로 리스트를 만들고, 메모하고, 사진을 찍고, 길을 가다가도 이것 저것을 잘 주워 온다. 그리고 기계는 물론 주위에 있는 것들을 분해하는 것을 좋아한다. 이런 나의 습성이 내 작업에서 보여지는 것은 당연하다." 실제로 빌드의 초기 작업을 살펴 보면, 이미 구식이 되어버린 저장매체들을 정리하는 시리즈 작업Dead-format series, 뉴욕 전시 'On/Off'를 위해 만든 Desk — 말 그대로 자신의 책상을 포스터로 만들었다 —, Symbolism, Think 등의 작업들에서 기록이 습관화된 그의

습성을 느낄 수 있다. 그리고 바로 이런 점들이 빌드 작업을 특성화하는 것이라 할 수 있다. 이러한 '기록 근성'을 잘 엿볼 수 있는 작업이 있는데, 2007년에 개봉되었던 다큐멘터리 〈헬베티카 Helvetica〉의 한정판 포스터이다. 이 다큐멘터리의 부제인 'Helvetica A Documentary Film By Gary Hustwit'을 구글www.google.com에서 한 단어씩 검색한 결과로 포스터를 만들었다. 이 이상의 '기록 근성'은 쉽게 찾아보기 어려울 것이다. 인류 역사상 최대 규모의 아카이브 포털을 뒤진 격이니 말이다.

Detail

이렇듯 다양한 콘텐츠를 보유하고 있어서인지 모르겠지만, 빌드의 작업에서 보여지는 또 다른 특징이 있다면, 세세한 '장식'이다. 할 말이 많고, 보여주고 싶은 게 많은 모양이다. 화살표, 선線 — 수직이든 수평이든 대각선이든 — 그리고 읽으라고 하기에는 너무나 작은 텍스트가 빌드의 장식적인 요소들이다. 때론 지나치게 장식적이라는 비판을 받기도 하지만 그는 그런 혹평들에 크게 요동하는 성격이 아니기 때문에 쉽게 스타일을 바꾸지 않는다. 마치 19세기의 극심한 산업화에 회의적이던 런던의 윌리엄 모리스와 그의 미술공예운동이 과거 시대를 그리워하며 현기증이 날 정도로 극치의 장식을 사용한 것과 비교할 수 있을 것 같다. 과거 혹은 미래에서 온 것 같은 극치의 장식미가 현재의 빌드 작업에서 느껴지기 때문이다. 그런데 이와는 대조적으로 요즘 빌드의 작업들을 보면 수면에 드러나지 않는 만연체가 있다. 디자인 형태나 구성은 비교적 간단하고 함축적이다. 그러나 인쇄공정, 종이 그리고 기타 후가공을 면밀히 들여다보며 느껴지는 것은 분명 빌드의 초기 작업과 비슷한 뭔가가 있다는 것이다. 결과물만 봐서는 알 수 없는 과정 상의 디테일이 빌드의 생명력을 지속시키는 것 같다.

디자이너가 늘 안고 있는 문제 중 하나는 '누구를 위해 디자인을 하느냐'이다. 돈을 거머쥐고 있는 클라이언트인지, 자신의 작업을 보거나 이용할 사용자인지, 또는 자기 자신을 위한 것인지 등 생각이 분분하지만 마이클 C. 플레이스는 일찌감치 자신의 노선을 정한 것 같다. 개인 작업과 클라이언트에게 받은 작업을 굳이 구분 짓지 않는 그의 스타일 말이다. 무슨 작업이든 자신이 하는 디자인 작업에 만족을 느끼며 애정을 쏟을 때 보는 사람들이 만족한다는 것을 일찍이 체득한 듯하다. 소설가가 문학을 사랑하듯 디자이너가 디자인을 사랑하는 것은 두 말할 필요 없는 사실이다.

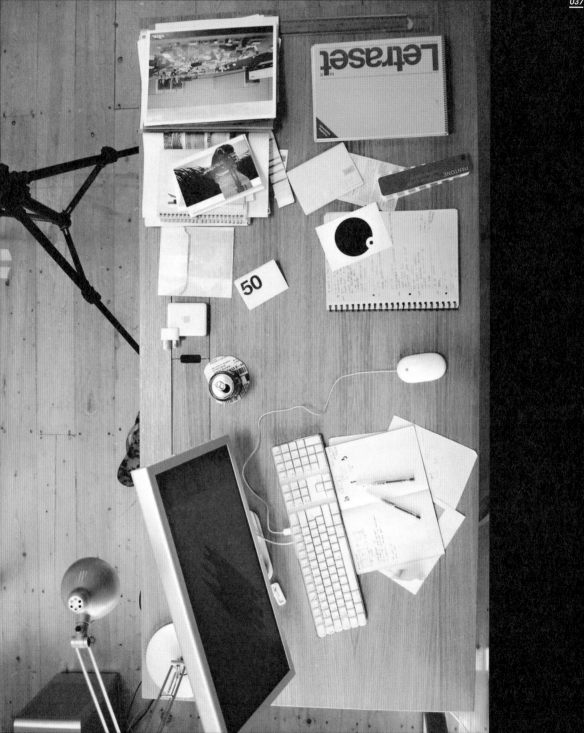

Dead format series.
3.5" D(0) High-Density Floppy Disk. Produced: 1981.
Shown at 97.5 percent actual size.

Tote-Formate Reihe.
Dead Format Series.
Série des Formats Défunts.

Build.

Tape
Measure* Tag.
100x50mm.

100エン
Figure + Kata-
kana.

Empty/Nil.

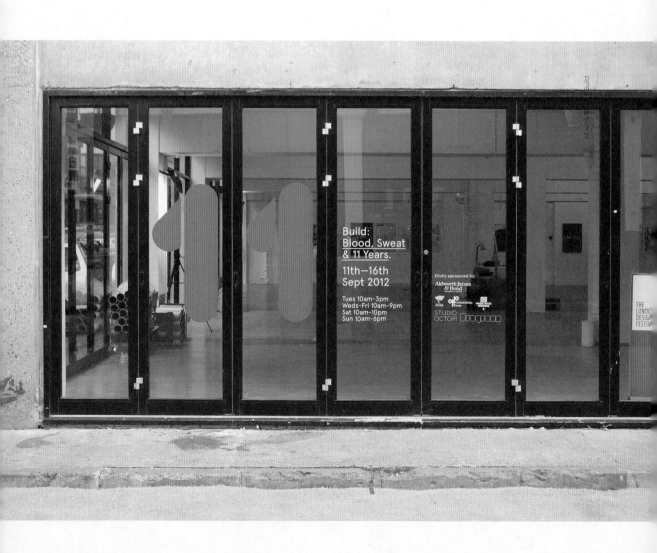

On the window:

Build:
Blood, Sweat
& 11 Years.

11th—16th
Sept 2012

Tues 10am-3pm
Weds-Fri 10am-9pm
Sat 10am-10pm
Sun 10am-6pm

Kindly sponsored by:
Aldworth James
& Bond
brisks Generation Press MAGIC ROCK
STUDIO
OCTOPI

THE
LONDON
DESIGN
FESTIVAL

Blood, Sweat & 11 Years
Exhibition / 2012

Blood, Sweat & 11 Years

Invite / 2012

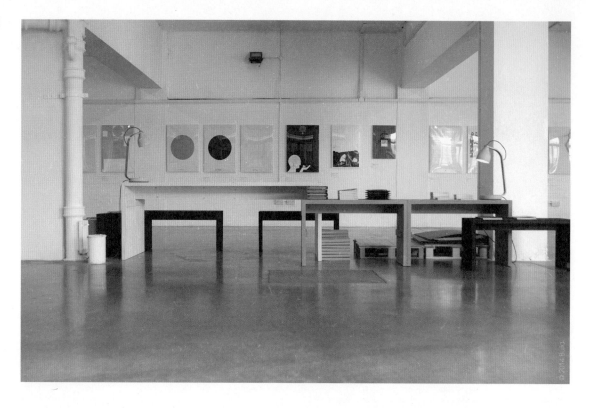

Blood, Sweat & 11 Years
Table / 2014

Blood, Sweat & 11 Years
Catalogue / 2012

T & Cake
Identity / 2011

T & Cake
Shop Items / 2013

In The Making
at the Design Museum / 2014

>In
The
Making

Curated by
Edward Barber
& Jay Osgerby

This exhibition, curated by the designers Edward Barber
and Jay Osgerby, is a study into the lesser known moments
in the production of everyday objects. Celebrating
traditional craft techniques and industrial manufacturing
methods, the exhibition is an extension of the designers'
practice, revealing their interest in the production process.

The exhibition is made up of two parts, firstly
the display of the object interrupted mid-production.
This includes not only objects designed by Barber and
Osgerby, but a range of custom forms, which may not be
immediately recognisable. We encourage you to guess the
final form, which will then be revealed in the second part
of the exhibition, where the journey from raw material to
finished product is presented. Each object has been
chosen for either its unexpected form, or the production
technique employed.

Barber and Osgerby work across design disciplines on
a range of scales and types of projects, from product and
furniture to interior and architecture. Intrinsic to their design
practice is a close working relationship with the client and
manufacturer, interrogating and finding inspiration in
materials, craftsmanship and technological processes.

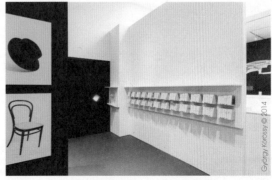

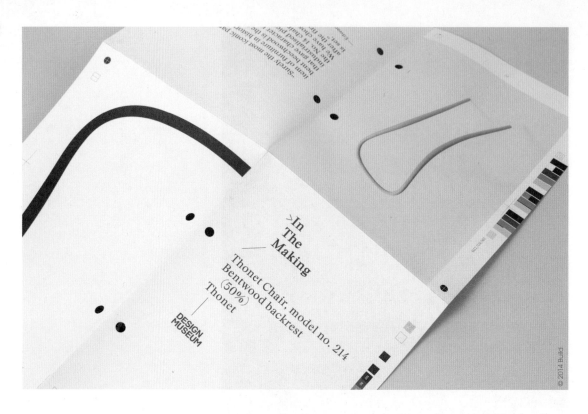

In The Making

Inserts / 2014

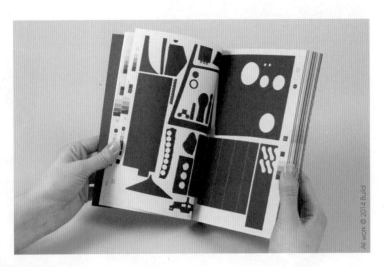

All work © 2014 Build

the simplest of all the
the eponymous cork is punch
the bark of the cork oak tree.
tree bark is harvested in a
'cork' after a nine year growing
is at this age that it reaches the
thickness to create a cork here

All work © 2014 Build

All work © 2014 Build

All work © 2014 Build

In The Making
Book / 2014

Objectified / 2009

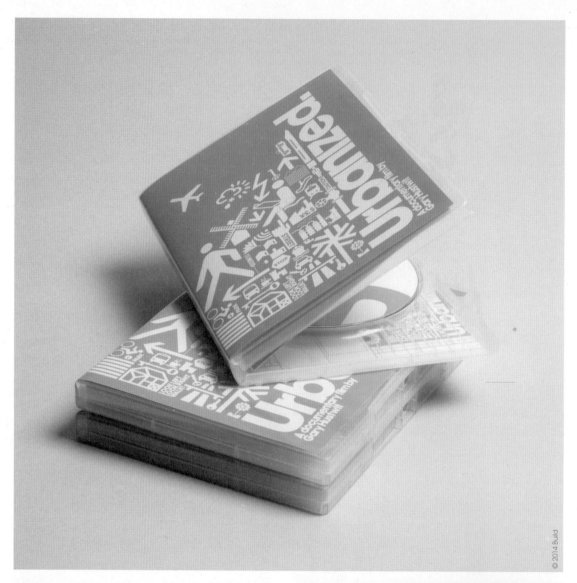

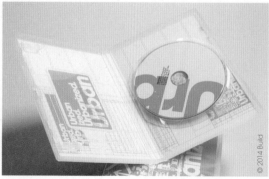

Urbanized
DVD and Limited Edition Print / 2011

Build Animal A to Z
2013

Photography by Jason Tozer

Blanka
Mono / 2006

Build Scale Series
2007~2012

⟨Creative Review⟩ Magazine
2007

AUS Music
Identity / 2006

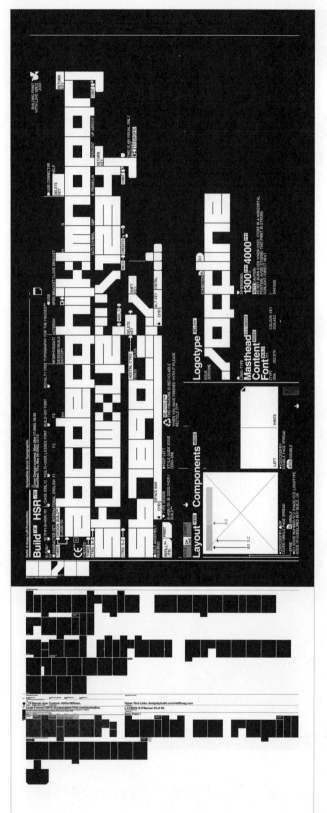

Computerlove
Computerlove Offline Exhibition / 2003

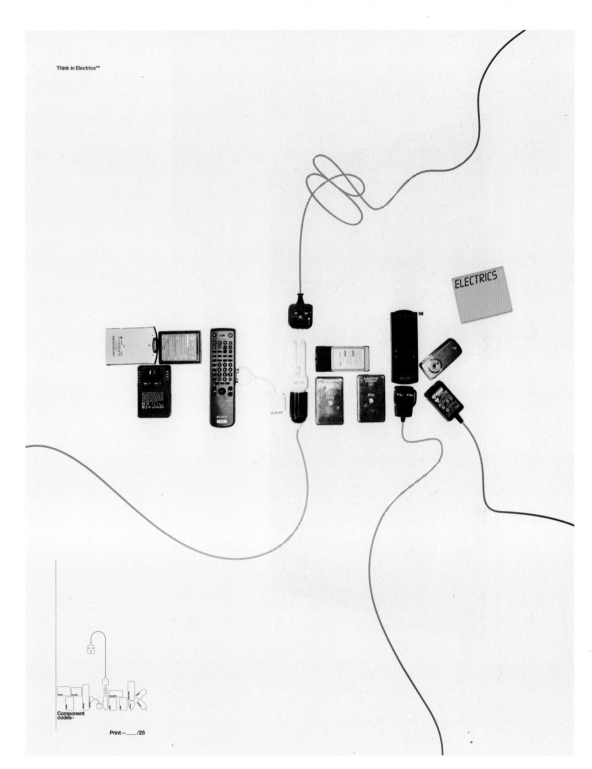

Think in Electrics™

Component
codes–

Print—___/25

London Electrics
Think in Electrics™ / 2005

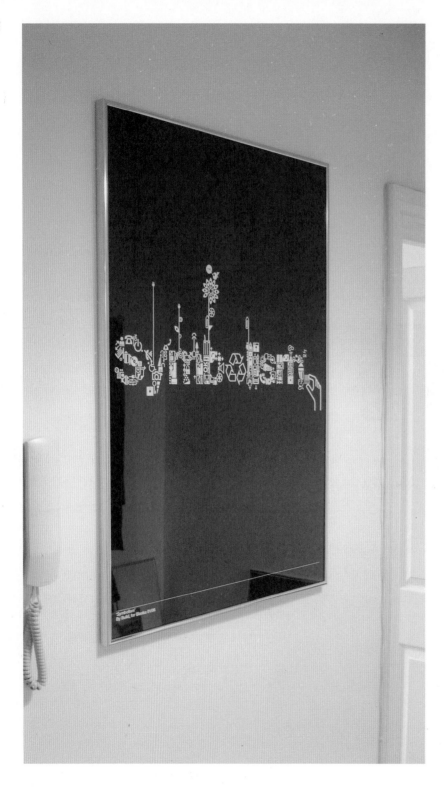

Symbolism
2006

Time Code T-shirts

2006

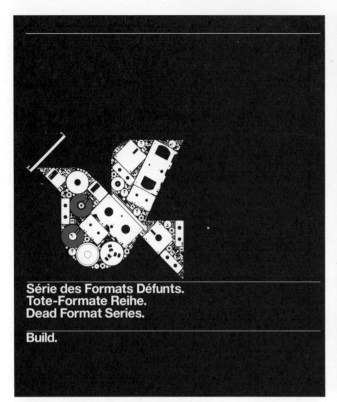

Série des Formats Défunts.
Tote-Formate Reihe.
Dead Format Series.

Build.

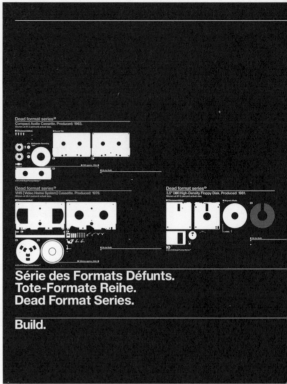

Série des Formats Défunts.
Tote-Formate Reihe.
Dead Format Series.

Build.

Dead Format Series
Build / 2003

Supersonic™ Skateboard
for Detroit Underground / 2005

Refill 7
Laser Cut Skateboard / 2007

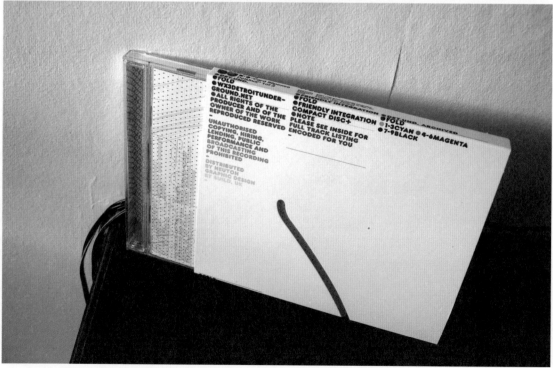

Detroit Underground
Friendly Integration / 2006

Components

Replace after use

120mm Disc

Additional Information
Build Font
A to Z

DISC CARE
AUDIO INFO

Artist
EP

heat sensor
touch ep

COMPONENTS
SPINE LOGO CE NR. MM:SS:HS:HS

HEAT SENSOR: TOUCH EP 01. 04:10:00/02. 03:16:00/03. 04:22:00/04. 03:19:00
SIK005CD /05. 03:40:00/06. 03:39:03. NOTE: ALL CD TRACKS CONTAIN A 2 SEC
 GAP BETWEEN EACH TRACK.

SPINE HERE
COVER:
Tracklisting 125.5 139.5
Barcode
Assembled

NOTE: CAUTION:
SLEEVE DESIGN BY BUILD. WHILE STYLE
BY ADESH DEDSARAN.
DO NOT BURN EVEN WHEN EMPTY. STORE IN AN UPRIGHT
POSITION. AVOID STORING THIS DISC IN STRONG
SUNLIGHT/DIRECT HEAT

CHECKED
FONT

h:sr: mrk apani b-ply
mc remix. c drive
grayy feat. m. sayyid
ethylene feat. chief
kamachi d drive
fall into creek

8 29357 241528 LEFT TO RIGHT

P + C 2003 SOUND-INK RECORDS, INC.
MANUFACTURED + DISTRIBUTED BY TRAFFIC ENTERTAINMENT GROUP
MADE IN THE USA
TEG2415/SIK005CD

RECYCLE IT++
THIS SLEEVE IS RECYCLABLE
WHEN YOU HAVE FINISHED WITH IT PLEASE
WHEN NOT IN USE
IF YOU CAN READ THIS TXT THE DISC HAS BEEN REMOVED
FROM ITS PACKAGING, PLEASE REPLACE THE DISC

ALL RIGHTS RESERVED.
INFO@SOUND-INK.COM
HTTP://WWW.SOUND-INK.COM
P.& © 2003 SOUND-INK RECORDS, INC.
PRODUCTION INFO + ALL TRACKS PRODUCED
AND ENGINEERED BY HEAT SENSOR
FOR IKONIKRISTA PRODUCTIONS [SESAC]
FOR RANDGILL MUSIC SNOLLOONS [SESAC]
XID TO THE SIK CREW, SAHAH, DAVID,
ADESH + LARA AT RECORD CAMP.

Barcode
12 DIGIT UPC

8 29357 241528

SOUND-INK
LOGO

Heat Sensor
Touch EP / 2004

On/Off (+ Everything in Between)
2006

샘 윈스턴
Sam Winston

www.samwinston.com

시간과 정성이 빚어내는
수작업의 극치

문득 샘 윈스턴Sam Winston의 손가락이
궁금해진다. 그가 펜으로 그리고 손으로 오려내어
붙이는 수만 개의 글자나 형태들은 촘촘하다 못해
어떤 질감이나 감촉이 느껴질 것만 같다.
그런 작업을 해나가는 손은 대체 어떻게
생겼을까? 관절염까지는 아니겠지만, 검지와 엄지
손가락에 배긴 굳은살이나 울퉁불퉁한 손마디들이
샘 윈스턴의 작업세계를 알리는 조용한
대변인들일 것이다. 그러나 이것은 단지 커다란
화폭에 점만한 글자를 수없이 찍는 작업이 아니다.
점 하나, 글자 하나의 위치에 의미를 부여하는
주도 면밀한 프로세스로 이루어진 작업들이다.
예를 들어, 로미오와 줄리엣Romeo & Juliet은 윌리엄
셰익스피어William Shakespeare 원작 텍스트를

열정passion, 분노rage, 무관심indifference이라는
세 가지 감정으로 분류해 각각의 꼴라쥬로 만들었다.
꼴라쥬는 글자 하나하나를 오려서 붙여나가는
작업을 의미하는데, 텍스트는 가라몬드Garamond
14pt이니 얼마나 정교한 작업인지 짐작할 수 있을
것이다. 정교하다 못해 아직 미완성 단계에 있어,
지금 보는 이미지들은 '열정'과 '분노'로, '무심'은
아직 작업 중에 있다고 한다.

Ultimate

찰스 다윈Charles Darwin은 이런 샘 윈스턴의
주도면밀함을 극치에 달하게 하는 작업이다.
다윈의 『종의 기원Origin of Species』과 루스 파델Ruth
Padel의 『다윈, 시 속의 인생Darwin, A Life in Poems』
을 분석하여 명사, 동사, 형용사 등으로 분류했다.
이는 과학자와 문학가 사이의 어휘 차이를
분석하기 위한 작업이었다고 한다.

그는 『종의 기원』에 있는 153,534개의 단어를
분류한 후 그 단어에 걸맞는 농도의 점을 화폭에
하나씩 찍어나가기 시작했다. 그러니까 2H 연필로
38,266개의 명사, HB 연필로 26,435개의
동사를, 4B 연필로 38,266개의 형용사, 그리고
4H 연필로 50,567개의 나머지 단어를 찍었다는
이야기다. 해서 보여지는 결이나 깎인 느낌이
다르게 느껴지는데, 각각 다른 농도의 연필을
사용했기 때문이다. 그에 더해, 이 두 텍스트의
명사들만 따로 정리해 구체시 형식의
빈도시頻度詩·frequency poem를 만들었다.
이는 서두에서 언급했듯이 단순히 시간으로 때우는
집요함이 아니라 수도승들이 고행길에 오르듯
수양을 위한 훈련, 명상으로 이르는 해탈에 더
근접하는 행위이다. 그런 극치까지 가야 하는지에
대한 물음에 그는 "누구든 가야 하니 내가 간다."며
"남들이 가지 않는 곳에 가면 얻는 게 있다"고 말한다.

Perspiration

샘 윈스턴의 작업을 가만히 들여다보면 "천재는
99%의 노력과 1%의 영감으로 이루어진다"는
알버트 아인슈타인Albert Einstein의 명언이
떠오른다. 로미오와 줄리엣은 글자 하나하나를
오려내어 붙여나가는 작업이라 몇 달이 지났어도
마무리 작업조차 힘들어 지금은 잠시 중단한
상태. 웬만한 사람은 이 정도의 정성이나 시간을
투자하지 않아 그런 무아지경의 상태를 경험하지
못하는 것이라고 샘 윈스턴은 덧붙인다. 아마
그런 이유에서인지 작업의 일정한 톤이 있어
보인다. 물론 시각적인 작업이지만, 관객인 우리가
피상적인 외형뿐 아니라 배후에 내재된 힘겨움,
인내, 절도 등을 느낄 수 있게 모노톤으로 작업해
노고의 결과를 있는 그대로 보여준다.

Structure

'구조화한 결과물'은 샘 윈스턴의 작업이 가진
특징 중 하나이다. 우선, 접힌 사전Folded Dictionary
작업은 한 질의 사전Oxford English Dictionary 전체
20권의 페이지를 모두 접어 만들어낸 구조적인
작업물이다. 이는 샘 윈스턴의 작업 프로세스에
있어서 시간은 물론 중요한 요소이며, 자신의
인간적인 한계까지 다다르는 게 결과물 못지않게
의미 있음을 말해준다. 왜 하필이면 사전이었냐는
질문에 그는 "사전이 세상의 모든 것을 함축하고
있어 곧 대변인 역할을 한다"고 했다. 무려
80,000장을 접어 만든 이 시각적 의미체계는
곧 세상을 바라보는 또 다른 관점을 제시해준다고
볼 수 있다. 다음으로, 메이드 업 트루 스토리
Made Up True Story는 동일한 맥락에서 서사에 대한
탐구를 보여준다. 각기 다른 여섯 개의 텍스트를
수집해 서로 다른 체계로 재구성하는 것인데,

가령 버스시간표를 마치 우화처럼 재배치하거나,
백설공주를 신문처럼 보이게 하는 작업이다.
다시 말해, 시각적인 구성과 콘텐츠 간의
이질감에서 생겨나는 또 다른 서사구조가
만들어낸 결과물이라고 할 수 있다.

샘 윈스턴은 어릴 때부터 난독증dyslexia에
시달려서인지 그가 글자를 인지하는 방법은
우리와 다르다. 보통 글자를 보면 발음과
뜻을 동시에 인식하는데, 그는 글자의 형태만
인지해 시각적 가치에 더 치중하게 된다. 그런
이유로 샘 윈스턴의 영감의 원천은 '언어'에 있다고
한다. 언어의 구조나 체계 및 영향에 관심이 많은
그는 자신의 작업에서 '영향력을 행사하는 언어'
를 찾아 소재로 사용하려 한다. 사전, 백과사전,
미신이나 우화 등이 대표적인 예인데 지식, 윤리,
교훈을 전달하려는 목적이 뚜렷해 거기서 자신의

사색과 탐방을 시작한다고 한다. 그러고 보면
샘 윈스턴은 이미 자신의 작업세계를 찾은
모양이다.

Made Up True Stroy
2005

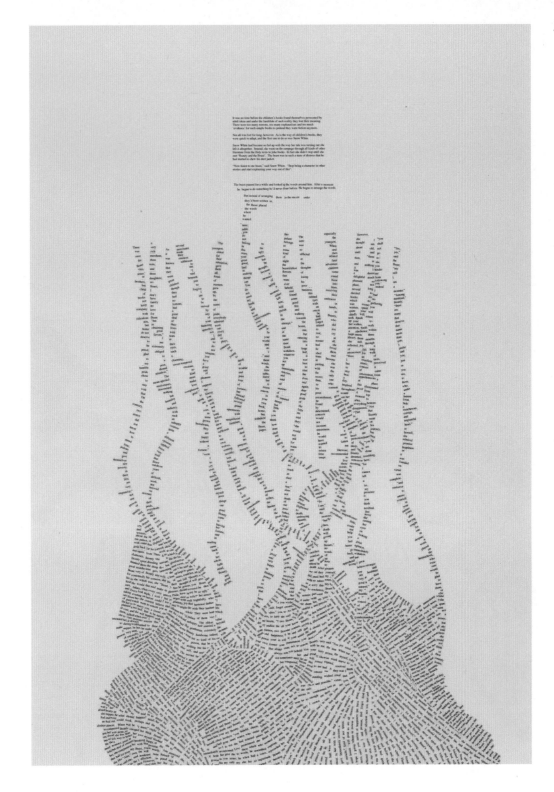

Made Up True Stroy

2005

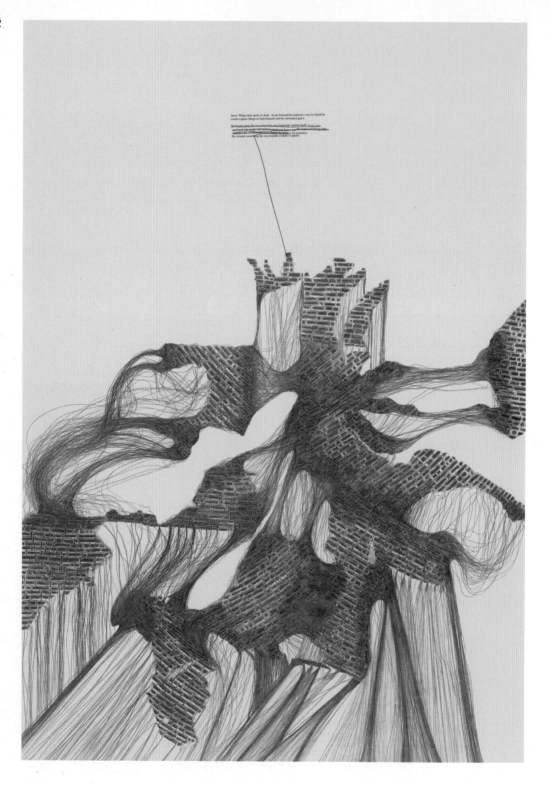

Made Up True Stroy
2005

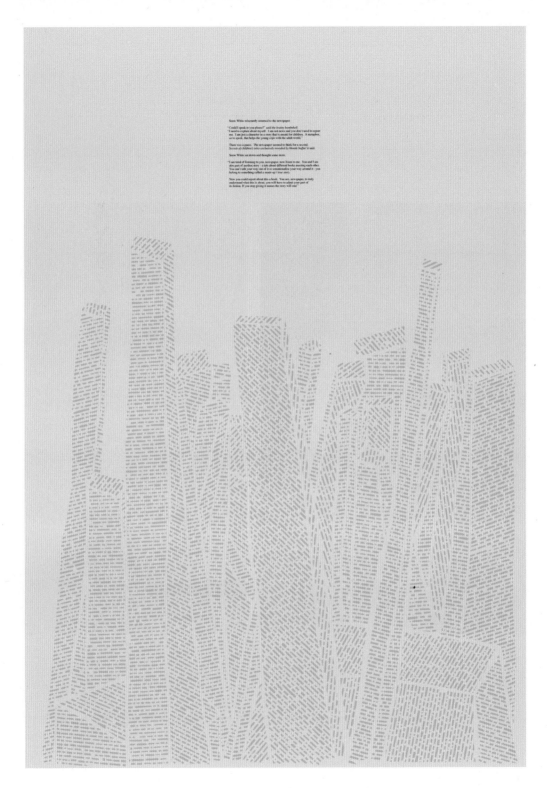

Snow White reluctantly returned to the newspaper.

"Could I speak to you please?" *said the brainy bombshell.*
"I need to explain about myself. I am not news and you don't need to report me. I am just a character in a story that is meant for children. A metaphor, so to speak, that helps the young cope with the adult world."

There was a pause. The newspaper seemed to think for a second.
Secrets of children's tales exclusively revealed by blonde buffin! it said.

Snow White sat down and thought some more.

"I am tired of listening to you, newspaper, now listen to me. You and I are also part of another story – a tale about different books meeting each other. You can't talk your way out of it so scaremongering your way around it – you belong to something called a made-up / true story.

Now you could report about this a book. You see, newspaper, to truly understand what this is about, you will have to admit your part of its fiction. If you stop giving it means the story will end."

Made Up True Stroy
2005

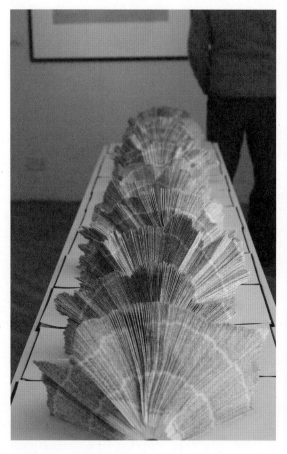

Folded Dictionary
2004

Pencil Drawing
2008

sshh
2008

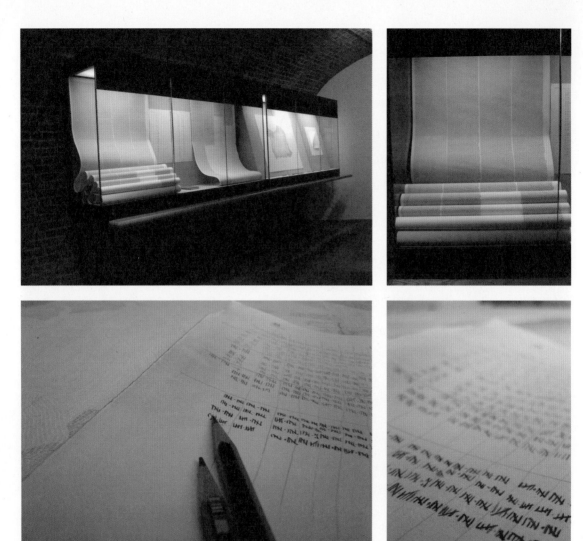

Darwin
2009

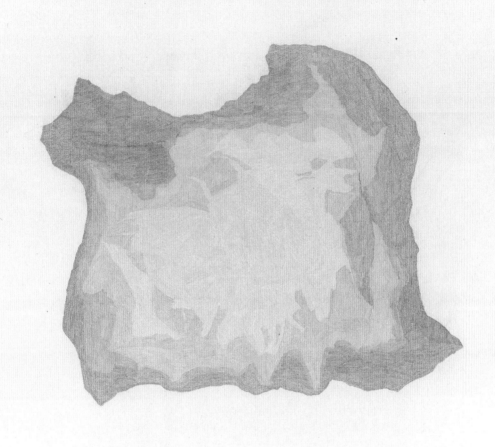

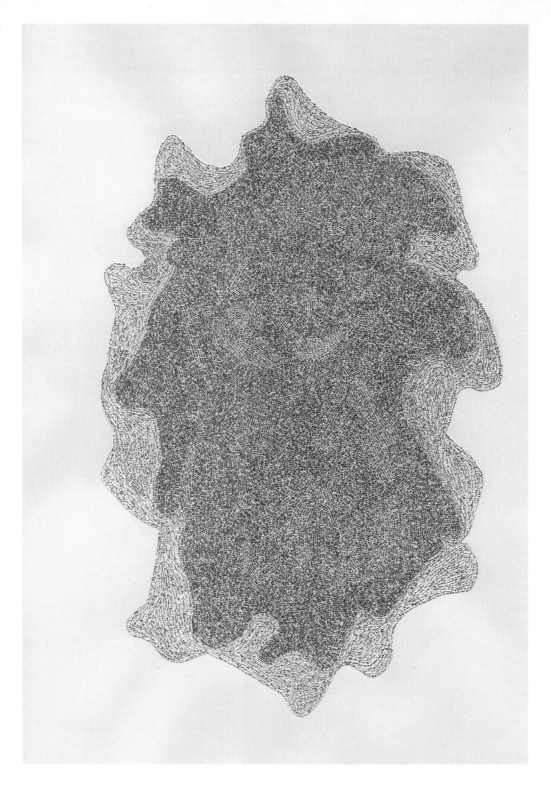

Romeo & Juliet
Passion / 2009

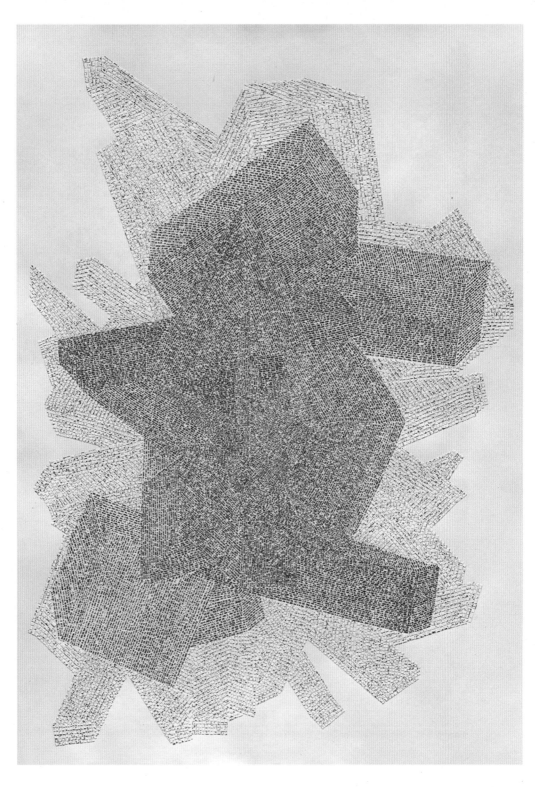

Romeo & Juliet
Rage / 2009

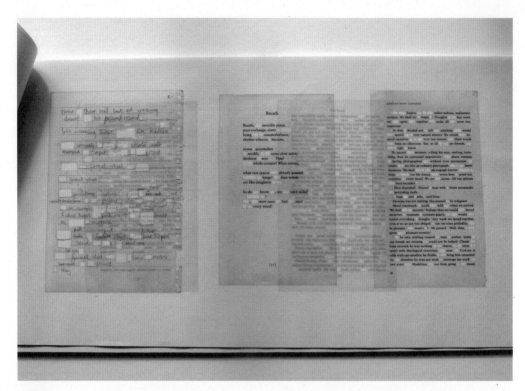

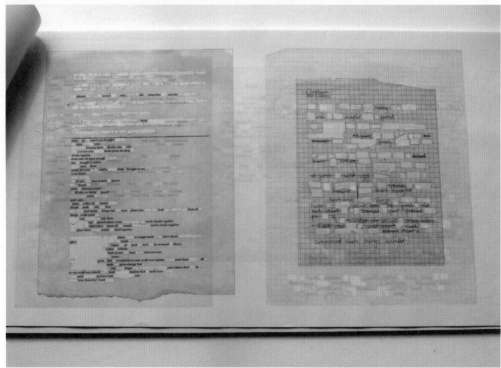

Orphan
2010

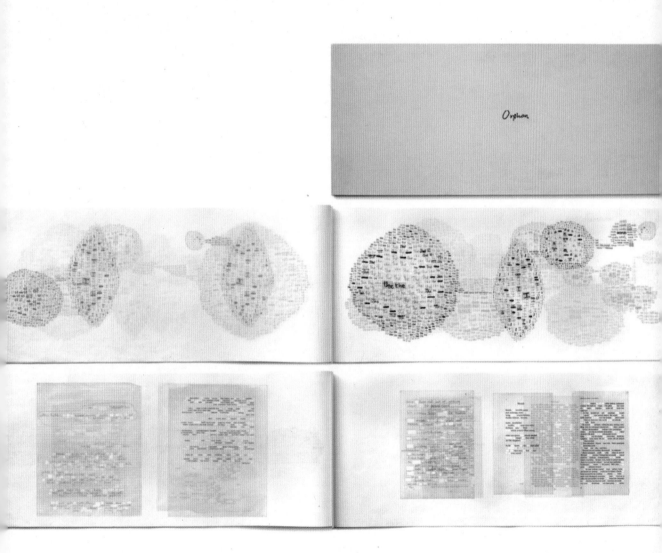

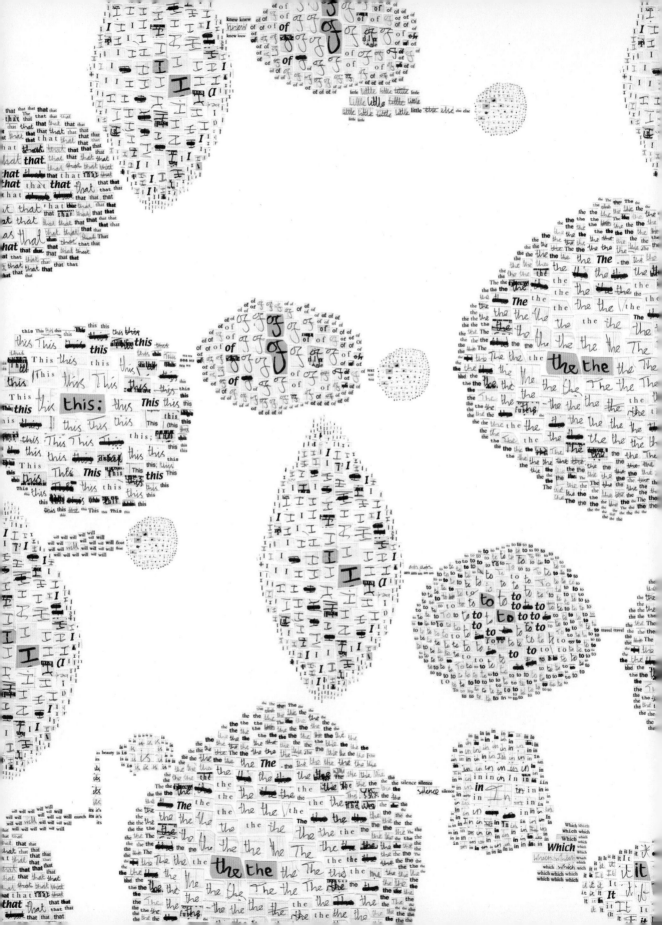

Memory Palace
2013

Memory Palace
Sketches

조나단 코럼
Jonathan Corum

www.13pt.com
www.style.org
twitter @13pt

더 빠르고 정확하게
정보를 전달하라

조나단 코럼Jonathan Corum은 뉴욕에 거주하는
정보디자이너이다. 예일대학교에서 미술과
동아시아 연구East Asia Studies를 복수전공하고,
서체 개발사인 폰트뷰로Font Bureau에서 선임
서체디자이너로 근무했다. 1998년도에 '13pt'
라는 독립스튜디오를 차려 정보디자인 분야에
본격적으로 몸 담기 시작했다. 2005년부터는
〈뉴욕타임즈The New York Times〉 과학부 정보디자인
파트에서 디자이너로 일하고 있으며 조나단
코럼을 비롯해 20여 명의 정보디자이너들이 함께
일하고 있다.
그는 또 이와는 별개로 '13pt'를 통해 개인작업을
지속하고 있는데, 그의 웹사이트는 〈뉴욕타임즈〉
의 작업까지 보여주는 포트폴리오의 역할도 하고
있다. 그와 나눈 이야기 속에서 정보디자인의
목적과 특성, 작업 과정과 최근의 동향까지 모두
살펴볼 수 있다.

정보디자인을 작업함에 있어 명료성과 정확성 중
어느 것이 선행되는가
정확도가 내 작업에서 제일 중요하다.
정보디자이너에게 명료함이나 아름다움 역시
중요하긴 하지만 이것들을 극대화시키기 위해
이해도를 희생시켜서는 안 된다.

정보디자인을 하는 입장에서 정보는 당신에게
어떤 것인지 궁금하다
정보 자체는 객관적일 수 있으나, 정보를 보여주는
방법에서 왜곡된다면 혼란스럽게 변할 수도 있다.
그것이 고의든 아니든 간에 말이다. 정보의 삭제
또는 배제, 비율의 조작이나 관련 없는 정보와의
비교는 이런 왜곡이나 혼란을 야기한다.
정보를 디자인하는 이들은 항상 독자를 고려해야
하는데, 절대 눈속임으로 그들을 속이려 해서는
안 된다. 운이 좋게도 나는 과학 기사를 주로
다루기 때문에 제약이 분명히 제시된 정보를 주로
다룬다. 예를 들어, 과학자는 이 정보나 실험이
95%의 정확도를 지닌다거나, 이 수치는 ±3%의

오차가 있다고 말한다. 이렇듯 과학 분야에서는
객관적인 정확도를 언급하지만, 다른 분야에서
정확도를 기대하기란 어려운 일이다.

대학에서 '동아시아 연구'를 공부한 것으로 아는데,
아시아 문화가 정보디자인 작업에 어떤 영향이
미치는지 궁금하다
결론부터 말한다면 확실히 영향을 미친다는
것이다. 어릴 적에 가족과 함께 보스턴 미술관
Boston Museum of Fine Arts에 자주 갔었는데, 아시아
미술과 서예 작품이 많이 있었다. 특히 서예의
필체를 보고 '글자도 아름다울 수 있구나.'라는
생각과, '글자로 미술과 함께 아름다운 작품을
만들 수 있겠다'는 생각을 하게 됐다.
학부 때 글씨를 잘 읽지 못해 답답한 마음으로
일본의 문화와 역사를 함께 공부했는데, 그 조합이
지금도 영향을 주고 있다. 한글을 따로 배운
적은 없지만, 조형적으로 아름다울 뿐만 아니라
경제적인 언어라고 생각하며, 창제의 역사 또한
매우 흥미롭게 느껴진다.

디자인을 할 때 정보 위주로 작업하는지, 아니면
본인의 디자인 성향을 앞세워 작업하는지 궁금하다
나는 디자인 이슈를 먼저 파악한 다음 그로부터
가장 간단한 해결책을 찾아내려고 한다. 여기엔
생소한 주제에 대해 먼저 공부를 하고, 데이터를
보면서 일정한 패턴이나 흐름을 찾아내는 것,
이미 있는 정보 그래픽을 보완하는 작업이
포함된다. 프로젝트를 시작할 때에는 최종
결과물이 어떤 형태를 가질지 모른다. —도표,
삽화, 단순 지식의 시각화data visualization,
혹은 각주— 하지만 무엇을 설명하고 보여줄지가
결정되면, 그 정보를 가능한 한 간단명료하게
보여주려고 한다.

〈뉴욕타임즈〉의 기사를 직접 선별하는가
아니면 편집부에서 미리 정해주고 그것에 맞춰
작업하는가
대부분의 작업은 과학부의 것이다. 이 섹션은
일주일에 한 번 발행되기 때문에 며칠 내로 어떤
기사를 다룰지 결정할 수 있다. 그때 기자 혹은

담당 전문가와 의논한 후에 바로 작업에 들어간다.
그러나 속보가 터지거나 다른 기사가 우선 시
될 때엔 나뿐 아니라 미술팀 전체가 소집되어
작업하기도 한다.

각종 스마트 기기를 통해 실시간으로 다양한
정보를 접할 수 있게 되었다. 이러한 스마트한
세상에서 어떻게 평면— 2D— 작업으로 경쟁력을
유지할 수 있는가
내 작업은 주로 인쇄용으로 진행된다. 그러나
온라인으로 신문의 모든 콘텐츠가 제공되기
때문에 때로는 인터랙션interaction 기능이 가미된다.
기술적인 측면에서 바라보면, 기존에는
〈뉴욕타임즈〉에서 플래시로 인터랙션 작업을
했으나, 지금은 태블릿패드의 보급으로
플래시에서 좀 더 오픈된 기술로 전환했다. 때론
많은 정보로 독자를 압도하고픈 유혹도 있지만,
—정보디자인의 특성상— 독자들에게 겉으로
보여지는 정보를 빨리 습득할 수 있게 하고 좀 더
자세한 내용을 전달하려는 데에 중점을 둔다.

솔직히 말하면 정보디자이너는 디자인적인 측면에서 다른 디자이너에 비해 보수적이라 생각한다. 그렇다고 시대의 흐름이나 유행을 아예 무시한다는 것은 아니다. 최근 정보디자인의 동향을 보면 복잡한 정보를 담아 내기도 하지만 아름다운 것을 더 강조해서 보여주려는 데만 그치는 것 같다. 그런 이유에서 나는 새로운 디자인 기법이나 프로그램이 등장해도 작업에 직접적인 영향을 주지 않는 이상 잘 사용하지 않는다.

최근의 정보디자인의 동향을 보면 단지 지도, 도표, 프로그래밍뿐 아니라 이 모두가 복합적으로 이루어지고 있는데, 정보디자인 전문가로서 앞으로 이 분야를 어떻게 전망하는가
실제로 정보를 시각화할 수 있는 도구들이 얼마나 많은지 놀라울 정도다. 하지만 소프트웨어와 기술의 발전은 어디까지나 정보디자이너가 유용하게 활용할 수 있는 도구에 불과함을 잊지 말아야 한다. 흥미롭고 간결한 아이디어는 항상 복잡한 기능을 지닌 소프트웨어를 압도한다.

정보를 대하는 태도는 객관적이지만 정보를 어떻게 표현하는 것이 좋은가를 생각할 때 조나단은 자신의 주관적인 판단을 개입시킨다. 그것이 정보를 표현하는 디자이너의 능력일 것이다. 그런 면에서 매체에 몸 담은 조나단은 좋은 디자이너이다. 그는 독자의 입장을 최대한 고려하고 그들에게 정확한 정보를 주는 것에 익숙해져 있다. 그런 태도는 정보디자인에 있어 매우 중요한 것이다. 기초와 기본을 생각하고 독자를 헤아리는 마음 말이다.

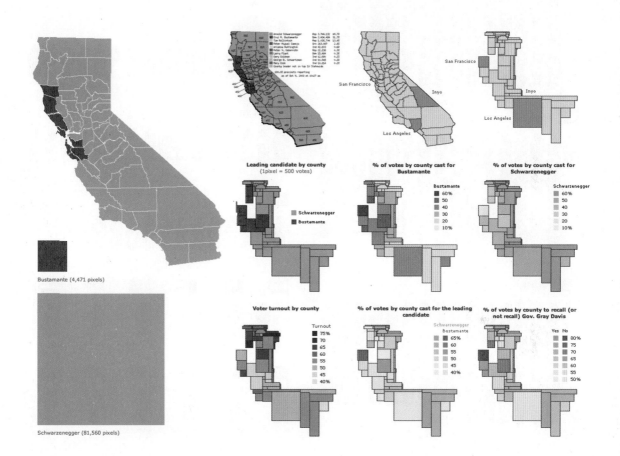

Bustamante (4,471 pixels)

Schwarzenegger (81,560 pixels)

Leading candidate by county
(1pixel = 500 votes)

% of votes by county cast for
Bustamante

% of votes by county cast for
Schwarzenegger

Voter turnout by county

% of votes by county cast for the leading
candidate

% of votes by county to recall (or
not recall) Gov. Gray Davis

Mapping Votes
2003

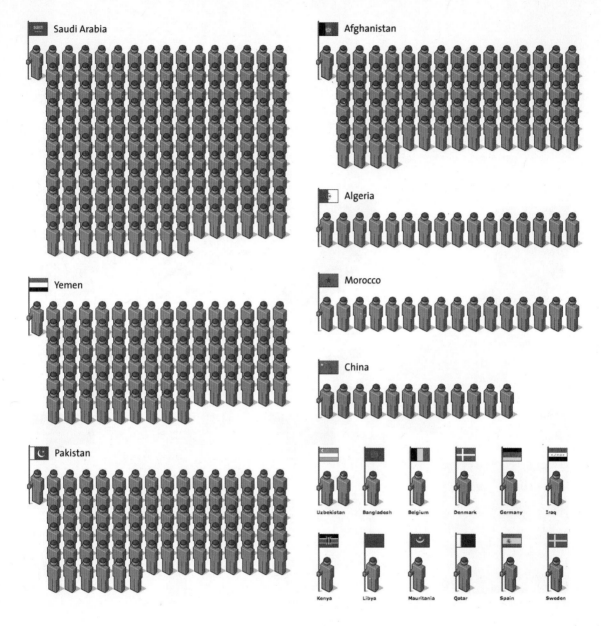

Saudi Arabia

Afghanistan

Algeria

Morocco

China

Yemen

Pakistan

Uzbekistan Bangladesh Belgium Denmark Germany Iraq

Kenya Libya Mauritania Qatar Spain Sweden

Camp Delta
2004

North Korea's Arsenal

North Korea fired at least seven missiles on Tuesday, including an unsuccessful long-range prototype.

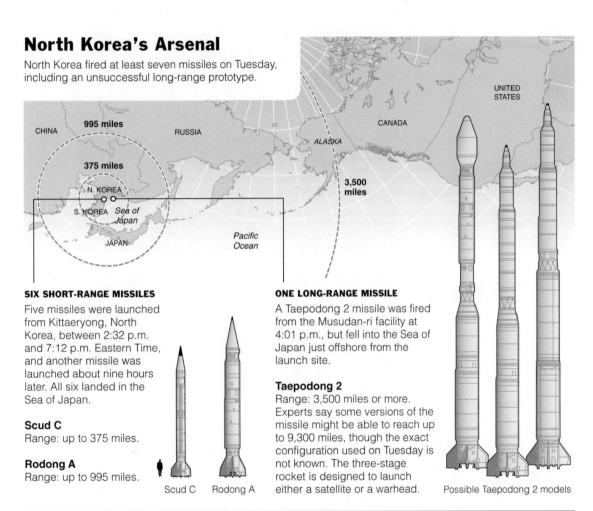

SIX SHORT-RANGE MISSILES

Five missiles were launched from Kittaeryong, North Korea, between 2:32 p.m. and 7:12 p.m. Eastern Time, and another missile was launched about nine hours later. All six landed in the Sea of Japan.

Scud C
Range: up to 375 miles.

Rodong A
Range: up to 995 miles.

Scud C Rodong A

ONE LONG-RANGE MISSILE

A Taepodong 2 missile was fired from the Musudan-ri facility at 4:01 p.m., but fell into the Sea of Japan just offshore from the launch site.

Taepodong 2
Range: 3,500 miles or more. Experts say some versions of the missile might be able to reach up to 9,300 miles, though the exact configuration used on Tuesday is not known. The three-stage rocket is designed to launch either a satellite or a warhead.

Possible Taepodong 2 models

Map labels: 995 miles, 375 miles, 3,500 miles, CHINA, RUSSIA, ALASKA, CANADA, UNITED STATES, N. KOREA, S. KOREA, Sea of Japan, JAPAN, Pacific Ocean

Sources: Charles P. Vick, GlobalSecurity.org; The White House; Defense Department The New York Times

Lunge Feeding

Scientists tracking fin whales have created the first detailed model of how they feed. After gliding to depths of more than 600 feet in search of krill, a fin whale will repeatedly accelerate and open its mouth wide, engulfing about 20 pounds of krill and more than its own weight in water as it grinds to a halt.

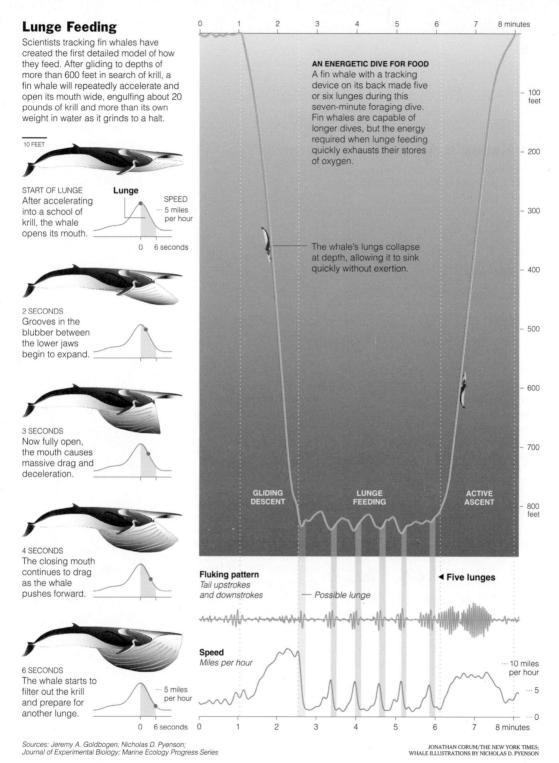

10 FEET

START OF LUNGE
After accelerating into a school of krill, the whale opens its mouth.

Lunge

SPEED
··· 5 miles per hour

0 6 seconds

2 SECONDS
Grooves in the blubber between the lower jaws begin to expand.

3 SECONDS
Now fully open, the mouth causes massive drag and deceleration.

4 SECONDS
The closing mouth continues to drag as the whale pushes forward.

6 SECONDS
The whale starts to filter out the krill and prepare for another lunge.

··· 5 miles per hour

0 6 seconds

AN ENERGETIC DIVE FOR FOOD
A fin whale with a tracking device on its back made five or six lunges during this seven-minute foraging dive. Fin whales are capable of longer dives, but the energy required when lunge feeding quickly exhausts their stores of oxygen.

The whale's lungs collapse at depth, allowing it to sink quickly without exertion.

GLIDING DESCENT LUNGE FEEDING ACTIVE ASCENT

0 1 2 3 4 5 6 7 8 minutes

— 100 feet
— 200
— 300
— 400
— 500
— 600
— 700
— 800 feet

Fluking pattern
Tail upstrokes and downstrokes — *Possible lunge* ◀ **Five lunges**

Speed
Miles per hour

··· 10 miles per hour
··· 5
··· 0

0 1 2 3 4 5 6 7 8 minutes

Sources: Jeremy A. Goldbogen; Nicholas D. Pyenson; Journal of Experimental Biology; Marine Ecology Progress Series

JONATHAN CORUM/THE NEW YORK TIMES; WHALE ILLUSTRATIONS BY NICHOLAS D. PYENSON

Lunge Feeding
⟨The New York Times⟩ / 2007

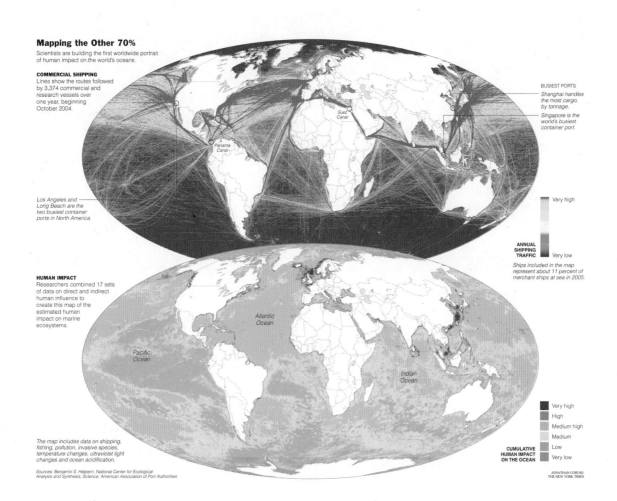

Mapping the Other 70%

Scientists are building the first worldwide portrait of human impact on the world's oceans.

COMMERCIAL SHIPPING
Lines show the routes followed by 3,374 commercial and research vessels over one year, beginning October 2004.

BUSIEST PORTS
Shanghai handles the most cargo, by tonnage.

Singapore is the world's busiest container port.

Los Angeles and Long Beach are the two busiest container ports in North America.

Suez Canal

Panama Canal

Very high

ANNUAL SHIPPING TRAFFIC

Very low

Ships included in the map represent about 11 percent of merchant ships at sea in 2005.

HUMAN IMPACT
Researchers combined 17 sets of data on direct and indirect human influence to create this map of the estimated human impact on marine ecosystems.

Atlantic Ocean

Pacific Ocean

Indian Ocean

The map includes data on shipping, fishing, pollution, invasive species, temperature changes, ultraviolet light changes and ocean acidification.

Very high

High

Medium high

Medium

Low

Very low

CUMULATIVE HUMAN IMPACT ON THE OCEAN

Sources: Benjamin S. Halpern, National Center for Ecological Analysis and Synthesis; Science; American Association of Port Authorities

JONATHAN CORUM/
THE NEW YORK TIMES

Mapping The Other 70%

⟨The New York Times⟩ / 2008

Mapping the Epigenome

DNA contains the genetic blueprint for all human cells, but the reading and execution of the blueprint inside each cell is controlled in part by chemical markers attached to the DNA. Scientists have begun to map some of these epigenetic markers, including CpG methylation.

Reading the chart
The outer ring represents 35 million base pairs in Chromosome 22. Orange marks highlight areas of the chromosome that were tested for CpG methylation in a pilot study by the Human Epigenome Project.

CpG methylation
DNA is a code written with four letters: **A**, **T**, **C** and **G**, each standing for one nucleotide.

In CpG methylation, a small marker called a methyl group attaches to the DNA at a CpG site, where a **C** and a **G** nucleotide sit next to each other.

- Nucleotide base pair
- CpG site
- Methyl group

Measuring CpG methylation
Bar charts indicate the average amount of CpG methylation found within the tested areas. Each chart covers 100,000 base pairs. Some charts have been shifted, shown with connecting lines.

AMOUNT OF METHYLATION
- 0 to 20%
- 20 to 80%
- 80 to 100% of CpG sites

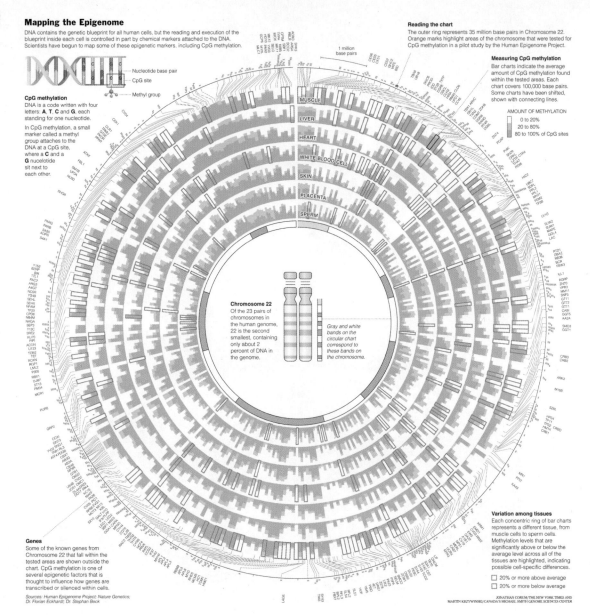

Chromosome 22
Of the 23 pairs of chromosomes in the human genome, 22 is the second smallest, containing only about 2 percent of DNA in the genome.

Gray and white bands on the circular chart correspond to these bands on the chromosome.

Genes
Some of the known genes from Chromosome 22 that fall within the tested areas are shown outside the chart. CpG methylation is one of several epigenetic factors that is thought to influence how genes are transcribed or silenced within cells.

Variation among tissues
Each concentric ring of bar charts represents a different tissue, from muscle cells to sperm cells. Methylation levels that are significantly above or below the average level across all of the tissues are highlighted, indicating possible cell-specific differences.

- 20% or more above average
- 20% or more below average

Sources: Human Epigenome Project; Nature Genetics; Dr. Florian Eckhardt; Dr. Stephan Bock

JONATHAN CORUM/THE NEW YORK TIMES AND MARTIN KRZYWINSKI/CANADA'S MICHAEL SMITH GENOME SCIENCES CENTER

Mapping The Epigenome
⟨The New York Times⟩ / 2008

BAR-TAILED GODWIT

Researchers studying the migration of bar-tailed godwits surgically implanted nine of the birds with battery-powered satellite transmitters, and found that the birds flew nonstop for distances of up to 7,100 miles from Alaska to their winter grounds in the South Pacific.

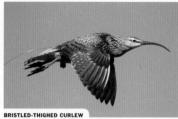

BRISTLED-THIGHED CURLEW

A protruding antenna is visible in the above photo of a bristled-thighed curlew, one of several birds from two populations in different areas of Alaska that were implanted with transmitters. Researchers found that each group flew nonstop to a different chain of Pacific islands.

ARCTIC TERN

Birds that are too small to carry an implant can be tracked with geolocators, tiny devices that record changing light levels. Tagged Arctic terns spent weeks diving for fish in the North Atlantic before flying south along the coast of Africa or South America.

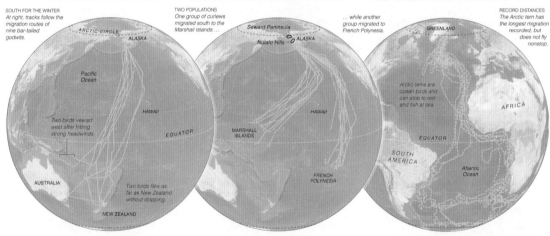

SOUTH FOR THE WINTER
At right, tracks follow the migration routes of nine bar-tailed godwits.

TWO POPULATIONS
One group of curlews migrated south to the Marshall Islands …

… while another group migrated to French Polynesia.

RECORD DISTANCES
The Arctic tern has the longest migration recorded, but does not fly nonstop.

Sources: Robert E. Gill, USGS Alaska Science Center; Carsten Egevang, Greenland Institute of Natural Resources; Arctic Tern Migration Project

Note: Maps show only southbound migrations.

ERIN AIGNER AND JONATHAN CORUM/THE NEW YORK TIMES; PHOTOGRAPHS BY TED SWEM (GODWIT), DAN RUTHRAUFF, USGS (CURLEW) AND CARSTEN EGEVANG

The Birds Flying Route
⟨The New York Times⟩ / 2008

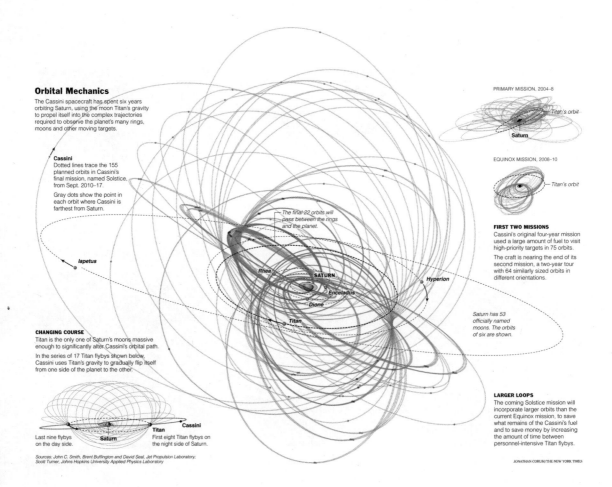

Orbital Mechanics

The Cassini spacecraft has spent six years orbiting Saturn, using the moon Titan's gravity to propel itself into the complex trajectories required to observe the planet's many rings, moons and other moving targets.

Cassini
Dotted lines trace the 155 planned orbits in Cassini's final mission, named Solstice, from Sept. 2010–17.

Gray dots show the point in each orbit where Cassini is farthest from Saturn.

The final 22 orbits will pass between the rings and the planet.

Iapetus

Rhea

SATURN

Enceladus

Dione

Titan

Hyperion

CHANGING COURSE
Titan is the only one of Saturn's moons massive enough to significantly alter Cassini's orbital path.

In the series of 17 Titan flybys shown below, Cassini uses Titan's gravity to gradually flip itself from one side of the planet to the other.

Last nine flybys on the day side.

Saturn

Titan

Cassini

First eight Titan flybys on the night side of Saturn.

PRIMARY MISSION, 2004–8

Titan's orbit

Saturn

EQUINOX MISSION, 2008–10

Titan's orbit

FIRST TWO MISSIONS
Cassini's original four-year mission used a large amount of fuel to visit high-priority targets in 75 orbits.

The craft is nearing the end of its second mission, a two-year tour with 64 similarly sized orbits in different orientations.

Saturn has 53 officially named moons. The orbits of six are shown.

LARGER LOOPS
The coming Solstice mission will incorporate larger orbits than the current Equinox mission, to save what remains of the Cassini's fuel and to save money by increasing the amount of time between personnel-intensive Titan flybys.

Sources: John C. Smith, Brent Buffington and David Seal, Jet Propulsion Laboratory; Scott Turner, Johns Hopkins University Applied Physics Laboratory

JONATHAN CORUM/THE NEW YORK TIMES

Orbital Mechanics
〈The New York Times〉 / 2010

Guantánamo Detainees

Each line tracks one of the 779 Guantánamo detainees from the month of his arrival to the day of his transfer or death.

Lines for the 172 men still in detention extend to the edge of the chart.

42 released detainees who were identified as engaging in terrorist or insurgent activity after being released are shown with dark lines.

Seven detainees who died in custody are marked with small triangles.

NATIONALITY
Afghanistan

Algeria

Australia
Azerbaijan
Bahrain
Bangladesh
Belgium
Bosnia
Canada
Chad

China

Denmark
Egypt
Ethiopia
France
Indonesia
Iran
Iraq

Jordan

Kazakhstan
Kenya

Kuwait

Libya

Malaysia
Maldives
Mauritania
Morocco

Guantánamo Detainees
⟨The New York Times⟩ / 2011

Love and loneliness

Total number of occurrences of the word: **love**

dream

lonely, loneliness

cry, crying

kiss

Pop trends

rock, rocking

roll, rolling

Includes "(I Do The) Shimmy Shimmy" by Bobby Freeman

shimmy

twist, twisting

"The Beach Boys Medley" by The Beach Boys

surf, surfer, surfing

boogie

Includes "Disco Duck" by Rick Dees

disco

club

Money

money, cash

gold, golden

platinum

"Bling Bling" by B. G.

bling

References to women

baby *includes some 'baby' references to men*

girl

woman

wife

Includes "Girlfriend" by B2K

girlfriend

"The Bitch Is Back" by Elton John

bitch

ho, hoes *only includes references to women*

Opposites

heaven

hell

peace

Includes "War" and "Stop The War Now" by Edwin Starr

war

Controversial words

"Greenback Dollar" by The Kingston Trio

damn, damned

sex, sexy

pimp, pimping

shit

Includes "Ms. New Booty" by Bubba Sparxxx

booty

"Future Shock" by Curtis Mayfield

nigger, nigga, niggaz

"I Wish" by Stevie Wonder

nappy

fuck

Lyrical Indicators
2011

Frozen Carbon

Perennially frozen ground, known as permafrost, underlies nearly a quarter of the Northern Hemisphere and stores a huge amount of carbon.

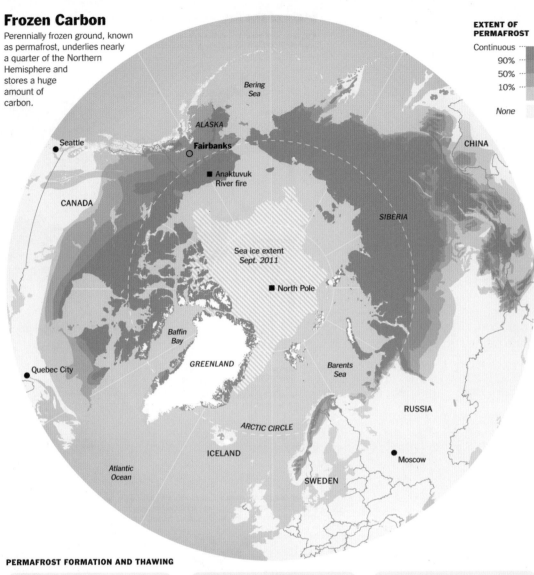

EXTENT OF PERMAFROST

Continuous
90%
50%
10%

None

PERMAFROST FORMATION AND THAWING

Forest

Soil

Permafrost

Ancient grass and shrubs
Seasonally frozen soil, silt and debris
Continuously frozen ground

"Drunken" forest
Methane
Lake
Permafrost
Thaw

ANCIENT PLANTS removed carbon from the atmosphere by absorbing carbon dioxide. When the plants died, much of their stored carbon was trapped and frozen in layers of soil and glacial silt.

OVER THOUSANDS OF YEARS the layers of soil and debris built up to form a deep layer of continuously frozen ground, called permafrost, which now contains twice as much carbon as the entire atmosphere.

CARBON ESCAPES when organic material in permafrost thaws and decomposes. Carbon dioxide is released in aerated areas, but in lakes and wetlands carbon bubbles up as methane, an especially potent greenhouse gas.

Sources: National Snow and Ice Data Center; BioScience; National Research Council Canada; NASA

JONATHAN CORUM/THE NEW YORK TIMES

Frozen Carbon
〈The New York Times〉 / 2011

State of the Art
A snapshot of the rapidly changing world of computing, communications and tec

A GLOBAL INTERNET In just four decades the Internet has spread to much of the world. Now, the shift to high bandwidth connectivity and the global availability of supercomputing is accelerating.

A MORE CONNECTED WORLD Cellphones are proliferating rapidly in much of the developing world. The use of smartphones and other Internet-connected devices is still low, but should rise quickly in countries like China which will soon have the world's largest domestic market for Internet commerce and computing.

Sources: "Global Information Technology Report 2010-2011," by the World Economic Forum and Insead; Top500.org

TOWARD AN INNOVATIVE CHINA China is the dominant maker of computers and consumer electronics, and is readily able to adapt and improve on technology innovations made elsewhere. But innovation within the country has been limited by government controls and the relative lack of intellectual property protection.

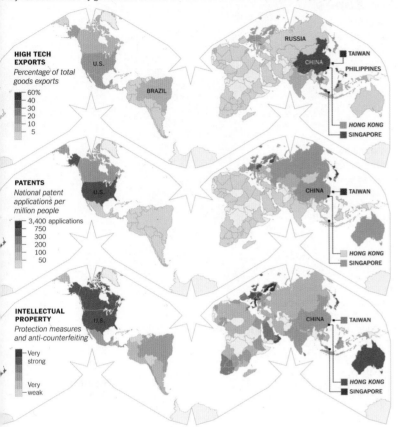

HIGH TECH EXPORTS
Percentage of total goods exports

60%
40
30
20
10
5

PATENTS
National patent applications per million people

3,400 applications
750
300
200
100
50

INTELLECTUAL PROPERTY
Protection measures and anti-counterfeiting

Very strong

Very weak

RAW MATERIALS FOR INNOVATION The synthesis that made Silicon Valley—the concentration of science and engineering talent and venture capital—is now beginning to proliferate in the developing world. China's growing venture capital market is now the second largest in the world.

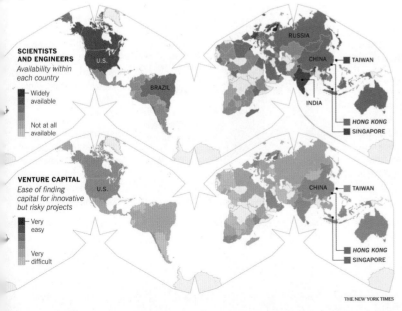

SCIENTISTS AND ENGINEERS
Availability within each country

Widely available

Not at all available

VENTURE CAPITAL
Ease of finding capital for innovative but risky projects

Very easy

Very difficult

Habitable Zones

Astronomers are searching for planets orbiting distant stars at the right distance to support surface water and life.

 CLASS OF STAR: *A*

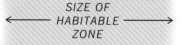

← SIZE OF *HABITABLE* → *ZONE*

At right, halos show the relative sizes of habitable zones around different classes of stars, where liquid water might appear on the surface of a planet with suitable mass and atmosphere.

MASSIVE, CLASS A STARS are about 20 times brighter than the Sun, with wide habitable zones. But the stars are rare and short-lived, leaving only a billion years for orbiting planets to form and for life to develop.

LARGE, CL
percent o
years, the
making th

A SLIDING SCALE

The chart at right shows estimated habitable zone different sizes of star, an highlights known exoplan HD 85512, in the conste Vela, and Gliese 581, in

An orbit in or near the habitable zone does not ensure surface water. Earth's moon, atmosphere, mass and volcanic and tectonic activity all contributed to habitability.

Astronomers stress that distant exoplanets will require more than a good orbit to support surface water and the possibility of life.

AN AGING SUN

Stars brighten with age, and the early Sun was about 30 percent less luminous than it is now.

As the Sun ages, its habitable zone will continue to shift outward. In several billion years Earth's water will evaporate away, unless future inhabitants relocate or use technology to prevent it.

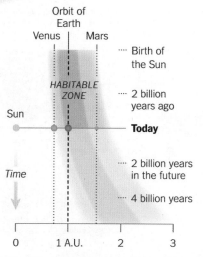

Orbit of Earth

Venus | Mars

···· Birth of the Sun

HABITABLE ZONE

···· 2 billion years ago

Sun

Today

Time

···· 2 billion years in the future

···· 4 billion years

0 1 A.U. 2 3

Sources: "How to Find a Habitable Planet," by James Kasting; Annual Review of Astronomy and Astrophysics; Astronomy &

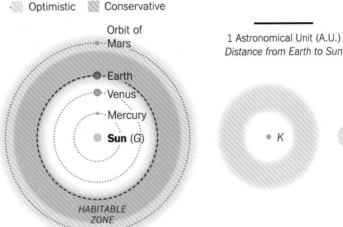

ESTIMATED HABITABLE ZONE

Optimistic · Conservative

Orbit of
· Mars
· Earth
· Venus
· Mercury
Sun (G)

HABITABLE ZONE

1 Astronomical Unit (A.U.)
Distance from Earth to Sun

· K

· M

· F

TARS are also rare, making up only 2
s. But with a lifetime of several billion
rovide ample time for life to form,
pting targets for planet hunters.

THE SUN is a class G star, a type that
makes up about 7 percent of all stars.
Earth orbits near the inner edge of the
habitable zone, and Venus and Mars
may come close, depending on whether
researchers use optimistic or conserva-
tive estimates for the habitable zone.

SMALLER, DIMMER STARS have
relatively small habitable zones
but are very numerous and long-
lived. About 90 percent of stars
are K or M class, including HD
85512 and Gliese 581. Class K,
G and F stars are thought to be
the best candidates for harboring
habitable planets.

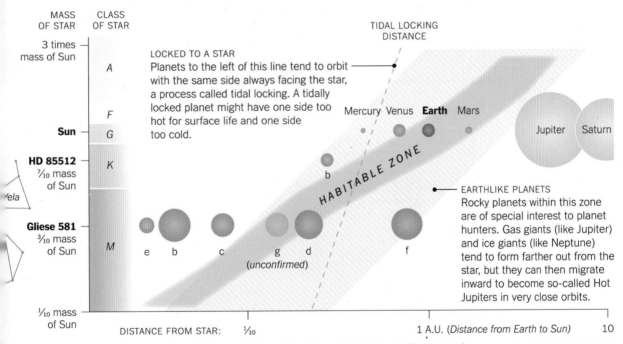

MASS OF STAR | CLASS OF STAR

3 times mass of Sun — A

F

Sun — G

HD 85512 ⁷⁄₁₀ mass of Sun — K

Gliese 581 ³⁄₁₀ mass of Sun

M

¹⁄₁₀ mass of Sun

ela

TIDAL LOCKING DISTANCE

LOCKED TO A STAR
Planets to the left of this line tend to orbit
with the same side always facing the star,
a process called tidal locking. A tidally
locked planet might have one side too
hot for surface life and one side
too cold.

Mercury Venus **Earth** Mars

Jupiter Saturn

HABITABLE ZONE

b

e b c g d f
 (*unconfirmed*)

EARTHLIKE PLANETS
Rocky planets within this zone
are of special interest to planet
hunters. Gas giants (like Jupiter)
and ice giants (like Neptune)
tend to form farther out from the
star, but they can then migrate
inward to become so-called Hot
Jupiters in very close orbits.

DISTANCE FROM STAR: ¹⁄₁₀ 1 A.U. (*Distance from Earth to Sun*) 10

cs; "Life in the Universe," by Jeffrey O. Bennett and Seth Shostak; NASA *Note: Stars and planets not drawn to scale.* JONATHAN CORUM/THE NEW YORK TIMES

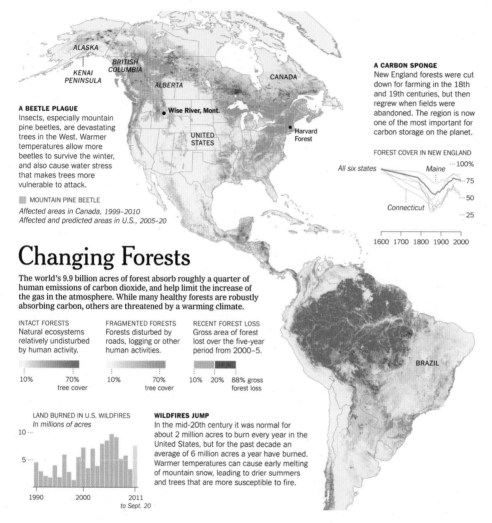

A BEETLE PLAGUE
Insects, especially mountain pine beetles, are devastating trees in the West. Warmer temperatures allow more beetles to survive the winter, and also cause water stress that makes trees more vulnerable to attack.

MOUNTAIN PINE BEETLE
Affected areas in Canada, 1999–2010
Affected and predicted areas in U.S., 2005–20

A CARBON SPONGE
New England forests were cut down for farming in the 18th and 19th centuries, but then regrew when fields were abandoned. The region is now one of the most important for carbon storage on the planet.

FOREST COVER IN NEW ENGLAND

All six states — 100%
Maine — 75
— 50
Connecticut — 25

1600 1700 1800 1900 2000

ECOLOGICAL TENSION
Parts of Europe also have a history of agricultural abandonment, and regrowing forests there are soaking up carbon. But in parts of southern Europe, trees are beginning to show severe effects of climate stress.

Changing Forests

The world's 9.9 billion acres of forest absorb roughly a quarter of human emissions of carbon dioxide, and help limit the increase of the gas in the atmosphere. While many healthy forests are robustly absorbing carbon, others are threatened by a warming climate.

INTACT FORESTS
Natural ecosystems relatively undisturbed by human activity.

10% 70%
tree cover

FRAGMENTED FORESTS
Forests disturbed by roads, logging or other human activities.

10% 70%
tree cover

RECENT FOREST LOSS
Gross area of forest lost over the five-year period from 2000–5.

10% 20% 88% gross
 forest loss

DEFORESTATION AND DROUGHT
Though deforestation rates have slowed, South America is still losing about 10 million acres of forest a year. "Once a century" droughts occurred in 2005 and 2010, killing many large trees and raising fears that the Amazon may be at grave risk from climate change.

SHOWING STRAINS
Political instability and a lack of ture have helped protect the rich forests of the Congo basin from scale logging and agriculture. Bu several regions of Africa are sho effects of climate stress, includi euphorbia trees of South Africa a cedars of Algeria.

LAND BURNED IN U.S. WILDFIRES
In millions of acres
10
5
1990 2000 2011
 to Sept. 20

WILDFIRES JUMP
In the mid-20th century it was normal for about 2 million acres to burn every year in the United States, but for the past decade an average of 6 million acres a year have burned. Warmer temperatures can cause early melting of mountain snow, leading to drier summers and trees that are more susceptible to fire.

Sources: Food and Agriculture Organization of the U.S. Forest Service, British Columbia Ministry of F

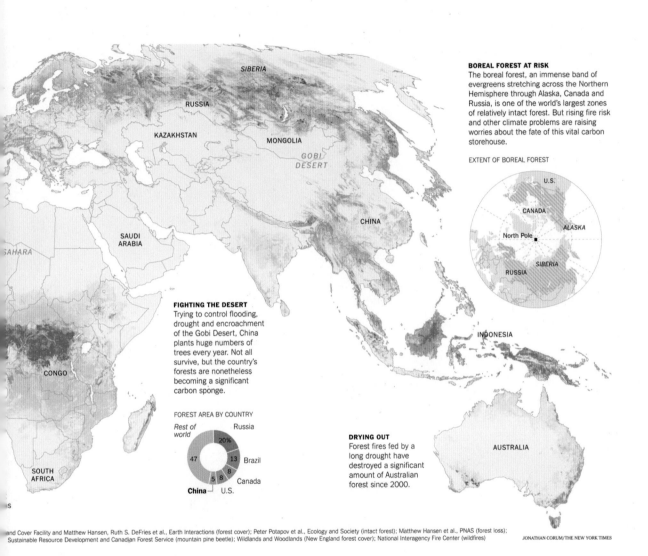

BOREAL FOREST AT RISK
The boreal forest, an immense band of evergreens stretching across the Northern Hemisphere through Alaska, Canada and Russia, is one of the world's largest zones of relatively intact forest. But rising fire risk and other climate problems are raising worries about the fate of this vital carbon storehouse.

EXTENT OF BOREAL FOREST

U.S.
CANADA
ALASKA
North Pole
SIBERIA
RUSSIA

FIGHTING THE DESERT
Trying to control flooding, drought and encroachment of the Gobi Desert, China plants huge numbers of trees every year. Not all survive, but the country's forests are nonetheless becoming a significant carbon sponge.

FOREST AREA BY COUNTRY

Rest of world Russia
47 20%
 13 Brazil
 5 8 8
China Canada
 U.S.

DRYING OUT
Forest fires fed by a long drought have destroyed a significant amount of Australian forest since 2000.

and Cover Facility and Matthew Hansen, Ruth S. DeFries et al., Earth Interactions (forest cover); Peter Potapov et al., Ecology and Society (intact forest); Matthew Hansen et al., PNAS (forest loss); Sustainable Resource Development and Canadian Forest Service (mountain pine beetle); Wildlands and Woodlands (New England forest cover); National Interagency Fire Center (wildfires)

JONATHAN CORUM/THE NEW YORK TIMES

Clouds and Climate

At any moment, about 60 percent of the earth is covered by clouds, which have a huge influence on the climate.
the average cloud cover in March suggests the outlines of continents because land and ocean features influence

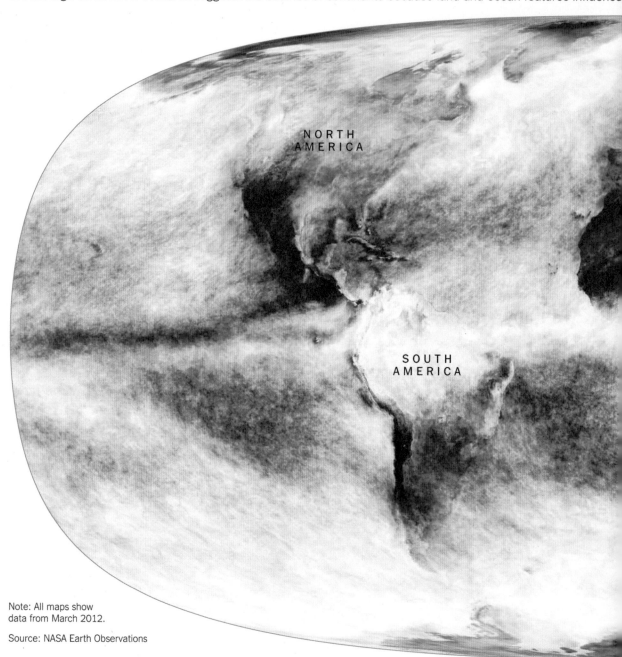

Note: All maps show
data from March 2012.

Source: NASA Earth Observations

map of
patterns.

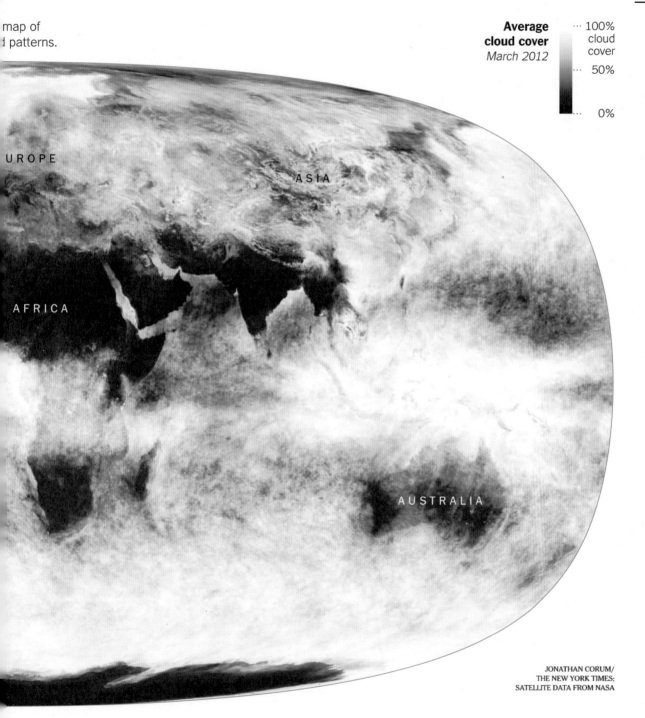

**Average
cloud cover**
March 2012

··· 100% cloud
cover
··· 50%
··· 0%

EUROPE

ASIA

AFRICA

AUSTRALIA

JONATHAN CORUM/
THE NEW YORK TIMES;
SATELLITE DATA FROM NASA

Invisible Residents

The Human Microbiome Project has spent two years surveying bacteria and other microbes at different sites on 242 healthy people. The chart below hints at the complex combinations of microbes living in and on the human body.

PREVALENCE
Inner rings of the chart show where each species of microbe is usually found in or on the human body. Darker colors highlight microbes that are very common, and lighter colors show rarer microbes.

Microbes present in
0 50 100% of tested people

Ears
Vagina
Nose
Tongue
Tooth plaque
Cheeks
Gut and stool

MICROBES FOUND IN
EARS
VAGINA
NOSE
TONGUE
TOOTH PLAQUE
CHEEKS
GUT AND STOOL

Small amount

ABUNDANCE
Bars shows how abundant each microbe is at its most common site. Longer bars show species that dominate the local environment, while shorter bars show species that are less abundant.

E. coli is usually present in the **gut** and **stool**, but in very small amounts. Some types of *E. coli* can cause food poisoning.

FAMILY TREE
Lines trace the family tree of some of the microbes in the human body. Bacteria that can cause disease are marked with black dots.

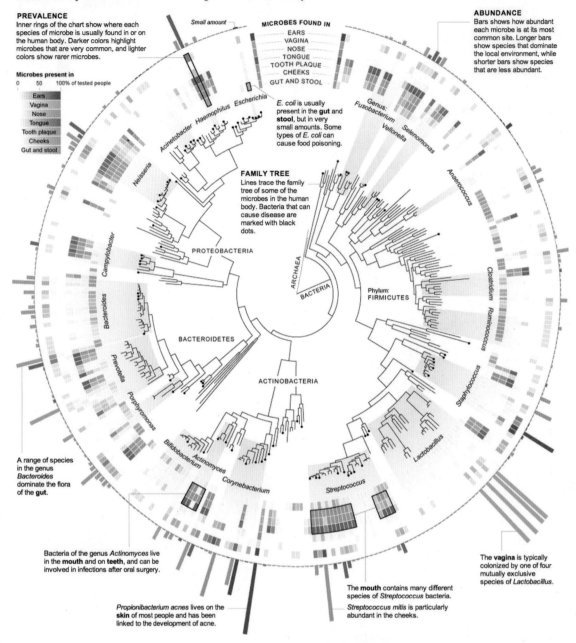

A range of species in the genus *Bacteroides* dominate the flora of the **gut**.

Bacteria of the genus *Actinomyces* live in the **mouth** and on **teeth**, and can be involved in infections after oral surgery.

Propionibacterium acnes lives on the **skin** of most people and has been linked to the development of acne.

The **mouth** contains many different species of *Streptococcus* bacteria.

Streptococcus mitis is particularly abundant in the cheeks.

The **vagina** is typically colonized by one of four mutually exclusive species of *Lactobacillus*.

Sources: Curtis Huttenhower and Nicola Segata, Harvard School of Public Health; National Institutes of Health Human Microbiome Project

Invisible Residents
⟨The New York Times⟩ / 2012

Science in Sign
Several groups have been working to develop and promote standardized signs for common terms in chemistry, physics, biology and other sciences.

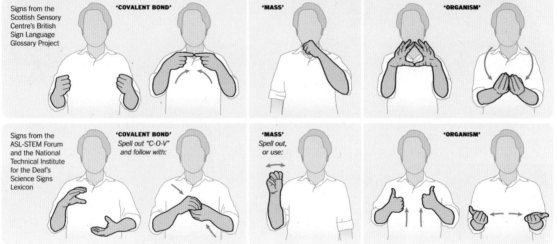

Signs from the Scottish Sensory Centre's British Sign Language Glossary Project

'COVALENT BOND'

'MASS'

'ORGANISM'

Signs from the ASL-STEM Forum and the National Technical Institute for the Deaf's Science Signs Lexicon

'COVALENT BOND'
Spell out "C-O-V" and follow with:

'MASS'
Spell out, or use:

'ORGANISM'

Sources: Scottish Sensory Centre; University of Washington; National Technical Institute for the Deaf

JONATHAN CORUM/THE NEW YORK TIMES

Science in Sign
〈The New York Times〉 / 2012

Mining Deep Seabeds

Nations and private companies are claiming, mapping and preparing to
mine large tracts of the ocean floor that are rich in precious metals.

Territorial waters, 200 nautical miles from shore
Territorial claims beyond 200 nautical miles
Disputed maritime borders
Areas claimed or reserved for deep-sea mining

MULTIPLYING CLAIMS
Many nations are staking claims,
including France and South
Korea, which have yet to release
public claim maps.

CLARION-CLIPPERTON FRACTURE ZONE
In the 1960s and '70s, prospectors explored parts of the
ocean floor that are scattered with rocks full of common
metals. Countries including China, France, South Korea
and Russia all staked claims near Hawaii.

RUSSIAN CLAIMS
More recent activity centers on ocean ridges, where
sulfurous mounds contain high concentrations of
copper, silver and gold. Russia has laid claim to
several stretches of the Mid-Atlantic Ridge.

CHINESE CLAIMS
China signed a contract with the International Seabed
Authority for prospecting rights along a volcanic ridge in
the Indian Ocean. The claims add up to 3,860 square
miles, about the size of Puerto Rico.

NAUTILUS MINERALS
A private company has been negotiating mining rights
to hundreds of sites in the territorial waters of several
Pacific island nations, avoiding the lengthier process of
staking claims in international waters.

Sources: International Seabed Authority; Flanders Marine Institute; Nautilus Minerals

THE NEW YORK TIMES

Mining Deep Seabeds
〈The New York Times〉 / 2012

Mapping Ocean Noise

A project to document and map man-made noise in the ocean estimated average annual underwater noise across a range of frequencies. Sources of noise include seismic surveys, commercial shipping and passenger ships.

NORTH ATLANTIC *Noise levels from tankers, cargo and passenger ships. Sound frequencies are in a ⅓-octave band centered on 400 Hz.*

ESTIMATED NOISE LEVELS

40 decibels 115 N.A.

NORTH ATLANTIC *50 Hz*

NORTH ATLANTIC SHIPPING
A map of commercial shipping traffic, used to estimate sound levels.

NEAR LONG ISLAND *400 Hz and 50 Hz*

Sources: NOAA Underwater Sound Field Mapping Working Group; HLS Research; NCEAS Note: Maps show noise levels at a depth of 50 feet and a standard reference sound pressure of 1 micropascal. THE NEW YORK TIMES

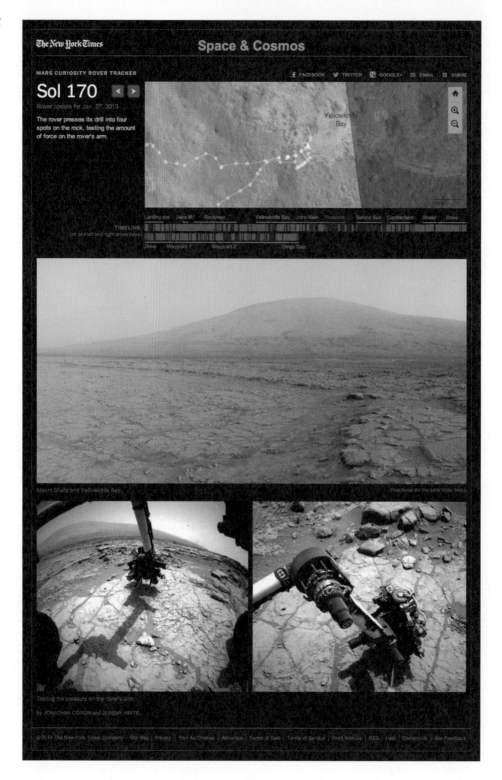

Mars Curiosity Rover Tracker
〈The New York Times〉 / 2013

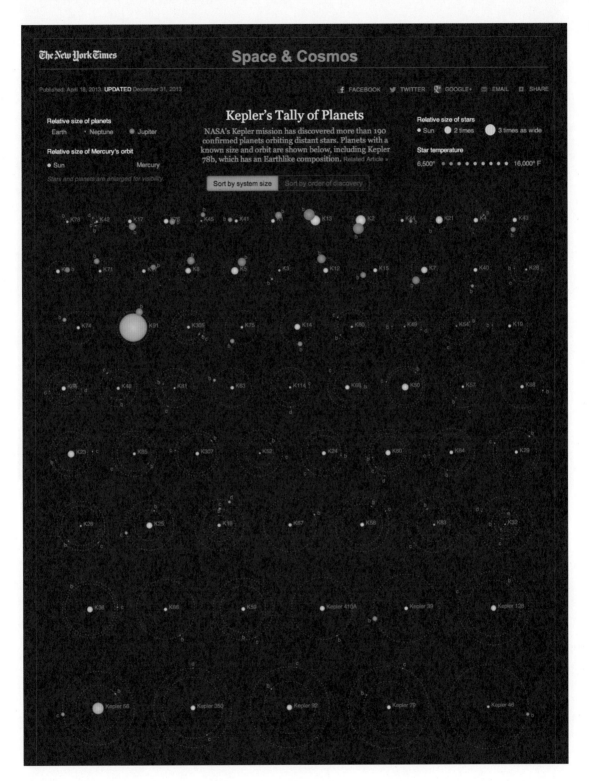

Kepler's Tally of Planets

〈The New York Times〉 / 2013

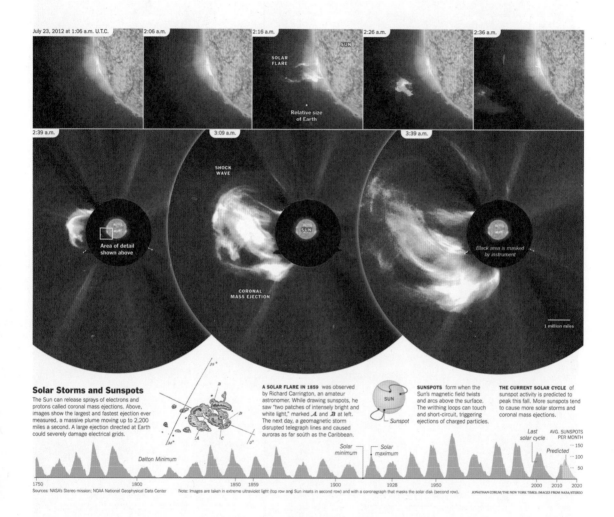

July 23, 2012 at 1:06 a.m. U.T.C. 2:06 a.m. 2:16 a.m. 2:26 a.m. 2:36 a.m.

SUN

SOLAR
FLARE

Relative size
of Earth

2:39 a.m. 3:09 a.m. 3:39 a.m.

SHOCK
WAVE

Area of detail
shown above

SUN

Black area is masked
by instrument

CORONAL
MASS EJECTION

1 million miles

Solar Storms and Sunspots

The Sun can release sprays of electrons and protons called coronal mass ejections. Above, images show the largest and fastest ejection ever measured, a massive plume moving up to 2,200 miles a second. A large ejection directed at Earth could severely damage electrical grids.

A SOLAR FLARE IN 1859 was observed by Richard Carrington, an amateur astronomer. While drawing sunspots, he saw "two patches of intensely bright and white light," marked A and B at left. The next day, a geomagnetic storm disrupted telegraph lines and caused auroras as far south as the Caribbean.

SUN

Sunspot

SUNSPOTS form when the Sun's magnetic field twists and arcs above the surface. The writhing loops can touch and short-circuit, triggering ejections of charged particles.

THE CURRENT SOLAR CYCLE of sunspot activity is predicted to peak this fall. More sunspots tend to cause more solar storms and coronal mass ejections.

Dalton Minimum

Solar
minimum

Solar
maximum

Last
solar cycle

AVG. SUNSPOTS
PER MONTH

Predicted

150
100
50

1750 1800 1850 1859 1900 1928 1950 2000 2010 2020

Sources: NASA's Stereo mission; NOAA National Geophysical Data Center Note: Images are taken in extreme ultraviolet light (top row and Sun insets in second row) and with a coronagraph that masks the solar disk (second row). JONATHAN CORUM/THE NEW YORK TIMES. IMAGES FROM NASA/STEREO

Solar Storms and Sunsopts

⟨The New York Times⟩ / 2013

가스 워커
Garth Walker

www.misterwalker.net

디자인은 억압된 역사의 발로, '평등'과 '자유'를 꿈꾸는 디자이너

가스 워커Garth Walker는 비교적 일찍 디자인에 몸을 담기로 결심했다. 열다섯 살부터 디자이너의 꿈을 품은 그는 남아프리카 공화국의 더반Durban 에서 디자인 교육을 받았다. 그 후 16년 동안 작은 디자인 스튜디오에서 '낑낑'거리다가 1995년에 독립해 '오렌지 주스 디자인Orange Juice Design'을 시작했다.

1994년, 남아공이 첫 민주주의 선거로 노예제도가 폐지된 해에 가스 워커도 새롭게 거듭날 것을 결심한 셈이다. 그리고 2009년에 자신의 이름을 내건 스튜디오를 시작해 사활을 걸었다. 미스터 워커Mister Walker 가 바로 그것이다. 사무실은 폐가에서 모은 잔해들로 꾸몄는데, 거금을 들여 인테리어를 날림으로 하느니 있는 물건들을 재활용하겠다는 취지에서다. 가스 워커가 운영하는 사무실이지만, 정작 자신의 책상이 없다고 말하는 이 아프리카 디자이너는 늘 자의로 움직이고 표류한다. '아프리카에 디자인이 있나?'하고 고개를

가우뚱하는 사람들이 많을 것이다. 물론 유명한 '거장'급의 디자이너는 없지만 아프리카에서 선진국에 속하는 남아공은 우리나라보다 디자인 관련 잡지가 몇 배 더 많다. 뿐만 아니라 아프리카에 있는 대부분 기업들의 디자인과 광고, 홍보 등을 모두 맡고 있을 정도로 거대한 디자인 시장을 가지고 있다. 최근에는 디자인 교육에 대한 관심이 높아지고 있으며 아프리카 전역에 디자인과 관련된 세미나가 개최되고 있다.

African

1994년, 가스 워커는 '오렌지 주스 디자인'의 개업과 함께 〈i-Jusi〉— 줄루어로 '주스'— 라는 잡지를 내기로 결심했다. '아프리카만의 디자인 언어를 찾자'는 것이 그 이유다. 계간으로 발행되는 이 잡지는 아프리카 특유의 시각 문화를 정리하고 보관하기 위한 매체이다. 그뿐만 아니라 아프리카의 '그러한 것들'을 세계에 널리 소개하기 위함이기도 하다. 10년 넘게 발행되고 있는 〈i-Jusi〉는 줄곧 일년에 네 번씩 착착 발행되지 않았지만, 그럼에도 꽤 많은 매니아층을 형성하고 있다. 특히, 대부분의 정기구독자가 유럽이나

미국에 있으며, 이곳으로 보내고 남은 잡지는 아프리카 전역으로 보내지고 거기서도 남은 잡지는 보관하거나 선물로 나눠주기도 한다. 매 호마다 주제가 다른데, 아무래도 디자인 잡지이다 보니 '디자인', '사진', '타이포그래피' 등의 주제를 다루지만, '죽음', '섹스', '포르노' 등 파격적인 이슈도 서슴없이 다루기도 한다.

Symbol

'선 오브 샘Son of Sam — 현재는 Son of Hope로 불린다. —'은 가스 워커가 만든 상징적인 서체이다. 남아공의 어두운 과거인 아파르트헤이트Apartheid의 아픔을 극복하고 모든 인종이 평등하게 공존하자는 의미가 투영되어있다. 조국에 대한 그의 심정을 단적으로 보여주는 서체이자, 지금의 남아공이 있게 한 수많은 사람들에게 보내는 헌사라 할 수 있다. 이 서체는 1994년 노예제도 폐지 전까지 감옥에 갇힌 죄수들이 벽에 쓰거나, 긁거나, 파낸 글씨들을 바탕으로 제작된 것이다. 가스 워커는 이 서체를 만들기 위해 많은 정치범, 인권운동가들이 수감되었던 교도소를 찾았다고

한다. 그들이 고문실, 독방 등에 남긴 글씨를 사진으로 담기 위해서였다. 그가 찍은 사진만 해도 무려 3,000장에 달한다. 그 중 이 서체의 이름으로 선정된 것은 1970년대 미국의 악명 높은 연쇄살인자였던 데이빗 버코위츠David Berkowitz의 별명인 'Son of Sam'이었다. 실제 독방 한쪽에 새겨놓은 그의 별명 밑에 'NOW, SON OF HOPE지금은, 희망으로 살리라'라는 문구가 함께 적혀있었다고 한다. 현재 요하네스버그에 위치한 헌법재판소 입구에서 선 오브 샘을 찾아볼 수 있는데, ― 다양한 인종과 문화가 섞인 ― '무지개 나라'로 알려지고 싶어하는 남아공답게 색깔을 달리한 재판소의 이름을 11개의 공식언어로 적어 놓았다.

Equity

가스 워커는 어찌 보면 정치색이 짙은 디자이너이다. 하지만 그는 좌파나 우파로 편을 가르는 정치가 아닌, '정치'라는 단어가 본래 지녀야 할 숭고한 의미에 초점을 맞춘다. 첫째로, 그가 생각하는 '정치'란 모두 ― 자신과 이웃, 넓게는 사회 ― 가 공평할 수 있도록 하는 것이다.

따라서 그는 어떤 이유에서든 남에게 피해를 주거나, 아무리 선한 동기라 할지라도 타인을 강요하거나 탄압하는 발언조차도 완고히 거부하고 즉각 대항한다. 다시 말해 '아나키스트' 즉, 무정부주의자라 할 수 있겠지만, 먹고 살아야 하니 이런 과격한 명칭은 되도록 피하도록 하자. '선 오브 샘'이 글꼴들 간의 연계를 찾기 어려운 점이나, 〈i-Jusi〉의 어디론가 튈지 모르는 주제와 이미지들이 어쩌면 이런 성향을 보여주는 건지도 모른다.

Straight

둘째로, 가스 워커가 생각하는 '정치'란 모두가 솔직할 수 있도록 하는 것이다. 그래서 그는 작업을 통해 아프리카와 밀접한 관련이 있는 도축된 동물의 대가리, 부패된 시체, 배설물은 물론이거니와 너무나 많은 피를 있는 그대로 솔직하게 보여준다. 그리고 그는 이렇게 말한다. "아프리카는 예나 지금이나 피, 죽음, 억압이 역사의 다반사이다. 그것도 '평등', '자유'라는 미명하에 말이다. 앞으로도 크게 변할 거라고 생각하지 않는다. 하지만 나는 그 속에서 희망을

본다. ─진짜 '평등'과 '자유'를 갖게 될 그 날이
올 거라고. ─내 세대에 올지 아니면 다음 세대에
올지 100년, 200년 후에 올지는 아무도 모른다.
하지만 언젠가는 반드시 온다. 1994년에도
이곳 ─남아공─ 에 한 번 반짝하지 않았나?
그래서 나는 그날을 위해 오늘도 열심히 살고,
이야기하고, 디자인한다."
힘들고 어려운 현실 속에서도 희망을 잃지 않는
가스 워커. 그가 평생을 바쳐 디자인을 하는
이유와 목적이 너무도 분명하게 느껴지는 대목이다.

대서양과 태평양이 만나는 희망봉Cape Hope
이 있고, 인권 운동가로 알려진 넬슨 만델라
Nelson Mandela의 나라이며, 인종차별 정책인
아파르트헤이트의 아픔을 가진 나라, 남아프리카
공화국. 여기 남아공 출신의 디자이너 가스 워커는
방법이 다를 뿐 어쩌면 넬슨 만델라의 뒤를 이어
남아공의 '평등'과 '자유'를 위해 싸우고 있는지도
모른다. 자신이 디자인 한 작품들로 모두가 공평한
나라, 모두가 솔직한 나라를 꿈꾸는 디자이너.
언제가 될지 단정할 수 없지만, 분명한 건 그가
말한 그 날이 정말로 오게 될 거라는 것이다.

Moses Mabhida Stadium
Tile Design / 2010

Home Affairs
Commemorative Booklet Celebrating
a Marriage Ceremony

Moosa Ahmed Farouk Mohideen and Shabana Kader

Moosa and Shabana (who is from Lesotho) were previously married in the Muslim tradition. They had never set eyes on each other prior to their arranged marriage. Daughter Zainab was born a year ago.

" Oh! Now you're putting me on the spot. It was an arranged marriage, so I was unsure of who my wife would be, or what she would be like. But I am happy with her; she is a good Muslim woman, and we have been happy this past year already. "
MOOSA

" I had a favourable impression. "
SHABANA

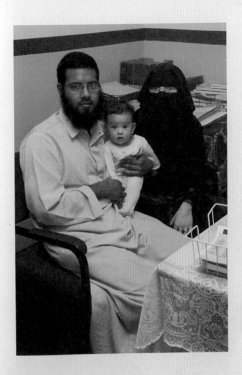

Aaron Mzobe, Senior Clerk, eThekwini Regional Division

'Mr Mzobe' has worked with Morgan for many years, and started out as a security guard at the Home Affairs Smith Street branch, before being promoted due to his (in Morgan's words) '...willing nature. He's one of the good guys, a lifer, one of the old school.'

Aaron is an *isiZulu Umfundisi** who, in line with Zulu tradition, blesses couples' rings with this brief prayer:

" Ngibusisa lezizindandatho njengophawu lomshado egameni lika Jesu Nkosi, futhi ngifisa laba ababili bahlale ndawonye impilo yabo yonke baze bahlukaniswe ukufa. Egameni like Nkululunkulu, uBaba nelika Moya.‡ "

* Priest

‡ I bless these rings as they are a symbol of marriage in the name of Jesus, and I wish this couple to stay together their whole lives till God takes one of them. In the name of God, the Father and the Holy Ghost.

AIDS (Cock + Pussy = AIDS)
Saint-Etienne International
Design Biennale / 2009

AK47
Saint-Etienne International
Design Biennale / 2009

Wallpaper Detail
Saint-Etienne International
Design Biennale / 2008

Self Portrait / 2010

FIFA2010 South Africa
T-shirt Graphic / 2010

FIFA2010 South Africa
T-shirt Graphic / 2010

Things We Love
AGI Barcelona Poster / 2014

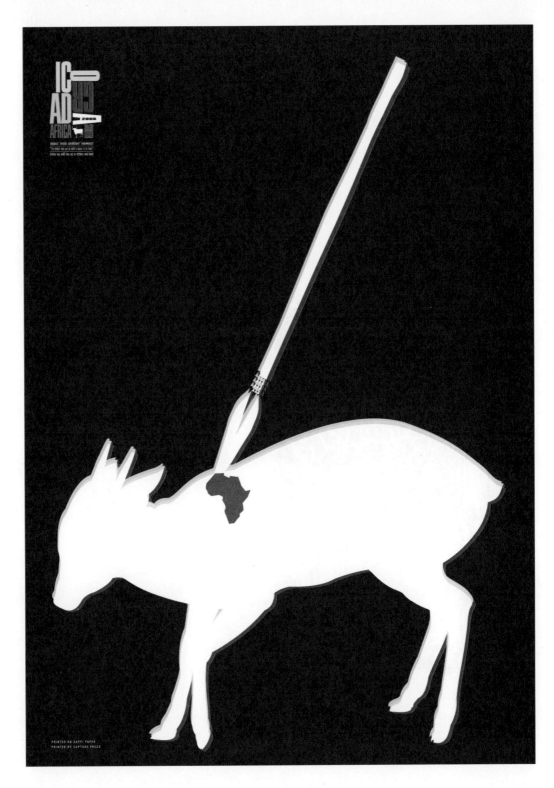

The Duiker Who Got Up with a Spear in It's Back
ICOGRADA Poster / 2006

On being a Goat
Benetton / 2013

DDP Seoul Design Museum
Poster / 2014

Glory Glory United Kingdom
2014

Website Contact
⟨i-Jusi⟩ Magazine / 2014

Vir Volk en Vaderland

Paper Cuts
Eugene Terre'Blanche / 2014

⟨i-Jusi⟩ Magazine

> Room No2
DOMECA HOUSE
180 West Street
Durban
> PO Box 539
Durban 4000
> **Cell** 083 777 40791
> **Home** (031) 337 9241

Somewhat stupidly for a writer, I am intrigued by languages that exist beyond words; languages whose simplicity masks their deeper-seated profundity. Here I think specifically of visual icons, popular national icons whose existence articulate fundamental ideas about a culture. Like Mickey Mouse and Smokey the Bear do in the US, or the robot cat Doraemon does in Japan. Facile though these random examples might be, they represent a sort of visual shorthand that operates independently of spoken language, sometimes revealing interesting quirks about a culture.

Of course there is nothing new in this insight; semiotics has been around for some time. As too have icons. Defined as a person or thing regarded as a representative symbol or as worthy as veneration, I however find it surprising that South Africa has so few commonly accepted national icons - especially given the way various countries have used animal archetypes to articulate something of their national temperament.

Admittedly the big five have become quite popular locally, even if solely to lure the tourist Dollar. I personally think we are however a long way off challenging the Chinese, who also revere collective groupings of animal symbols. The unicorn, the phoenix, the tortoise and the dragon represent the four spiritual creatures of Chinese myth. Collectively known as the SsuLing, each stands as a symbol on the Chinese compass. Seeing as how the compass only has four points, this immediately disqualifies our own big five from any similar such transcendental acclaim.

Which brings me unceremoniously to the springbok, a contentious animal symbol if ever there was one locally. The recent allegations of racism miring South African rugby have surely consigned this lithe buck to a deep grave, a lack of a fulfilling substitute suggesting quite the paucity of cohesive national symbols - particularly one drawn from the animal order. This is weird, and immediately prompts me to suggest two possible candidates.

A small cast iron statue at Satara campsite, in the Kruger Park, embodies my first choice. Born of a "bad-tempered and most unsociable" mother, the bull terrier Jock typifies much about South Africa, or rather South Africans. The runt of his litter, Sir Percy Fitzpatrick's Jock nonetheless managed to defy his birthright and emerge as the brazen hero of the African bushveld, which suggests something of a wholesome metaphor for the passage of this nation. As any bull terrier owner will however testify, the dog's affability often overlays a complex set of primal stock traits. Pensive, and generally nervous of disposition, the bull terrier is prone to unpredictable acts of sheer malevolence.

If Jock's violent tendencies typify the almost-tamed-but-still-warring urges of this nation, then the sexually capricious habits of the chacma baboon definitely mirror some of our other vices - particularly those of the men. "It is hardly necessary to state that the baboon is anything but monogamous," Eugene Marais wrote in his legendary study *The Soul of the Ape*. "Indeed, a leading characteristic of their sexual life is an apparently inherent and insistent desire for change. In the conscience of the male, conjugal fidelity has an airy existence."

It is not only the male baboon's predilection for sex that sets him up as a dazzling icon of South Africans. "An adult male chacma that has once taken alcohol in sufficient quantity to experience its euphoric effect," Marais wrote, "ever after evinces a strong craving for it." Having spent lazy afternoons on Durban's North Beach, Sun City's Valley of the Waves and the Limpopo Province's Warmbaths, the weird cultural truth suggested in this observation has not been missed to me.

But this is not simply about the fallibility of men. When Eugene Marais studied the habits of entire troops of baboons, he stumbled upon a particular baboon-angst that quite oddly seems to reflect our own urbane afflictions. Hiding in the Waterberg bushes, this highly under-appreciated writer noticed how with the onset of night, the baboons seemed to uniformly "assume attitudes of profound dejection." In this sense, how different is the chacma baboon's "evening melancholy" to the pensive sadness that subsumes domestic South Africa, as the razor wire silently bites the night, and the electric fences click in tongues?

Of course none of us would like to see our correlative in the baboon, which is why we have always sought to decimate them. And while it is true that the image of Nelson Mandela articulates something of the greatness we all aspire to emulate, thus accounting for the widespread proliferation and commodification of his image, it is in the baboon and bull terrier, two not-so-larney icons, that we see ourselves. Defined by their unsettled graces and unpredictable manners, they reveal more than a bit about our national character, suggesting themselves as B and C in our new visual vocabulary - where Nelson Mandela is the undisputed A.

Postscript: Aside from its appearance in the literary work of Eugene Marais, the chacma baboon also featured prominently in the work of T.O. Honnibal, whose Adoons-Hulle is an icon of Afrikaner folk culture. More recently Justin Cartwright published White Lightning, a novel in which the lead character James Kronk strikes up an unlikely relationship with Piet, a young baboon.

Sean O'Toole

ICONDEBELE

issue #20 : 2004
Published now and then by Orange Juice Design Durban as a contribution to excellence in South African graphic design. "i-Jusi" (ie-juice-ie) - roughly translated as "juice" in Zulu
Publisher: Garth Walker
Orange Juice Design P O Box 51280
Musgrave Road 4062 KwaZulu-Natal South Africa
Fax +27-31-2771870 www.i-jusi.com

i-Jusi wishes to acknowledge the generosity and commitment of The Fishwicks Group and Sappi Fine Paper South Africa for their continued support of South African graphic design

sappi Fine Paper South Africa

FISHWICKS printed on sappi revive white 100gsm

ORANGE JUICE DESIGN

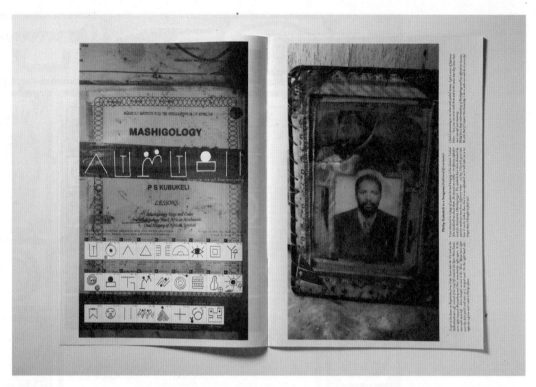

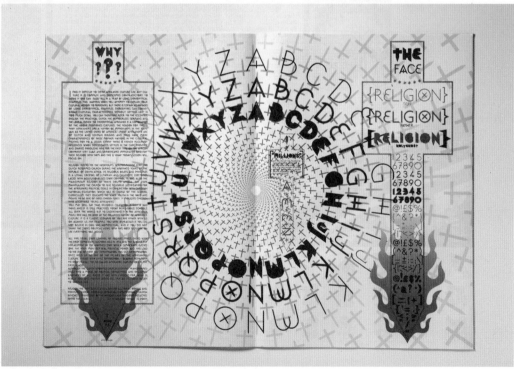

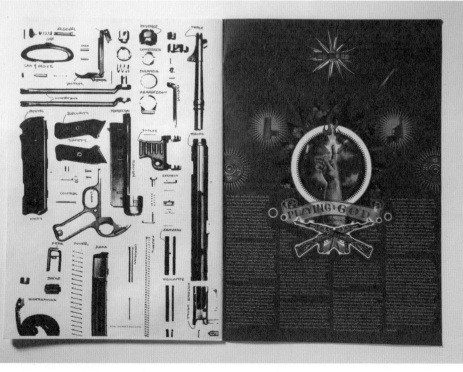

SIPHO KHOZA © 2003 SOUTH AFRICA

UNTITLED
A "double feature" sample card No.67 from the Lucky S Khoza "Party, Wedding and All Occasion Photographer" album
Nikon 35mm f/1- 1Hour Fotolab

SIPHO KHOZA © 2003 SOUTH AFRICA

UNTITLED
A "double feature" sample card No.71 from the Lucky S Khoza "Party, Wedding and All Occasion Photographer" album
Nikon 35mm f/1- 1Hour Fotolab

KHODA © 2003 SOUTH AFRICA

"feature" sample card No.64 from the Lucky 5 Khoza "Parts, Wedding and All Occasion Photographer" album
Ithasi (?) Urban FotoLab

KHOZA © 2003 SOUTH AFRICA

"feature" sample card No.09 from the Lucky 5 Khoza "Parts, Wedding and All Occasion Photographer" album
Ithasi (?) Urban FotoLab

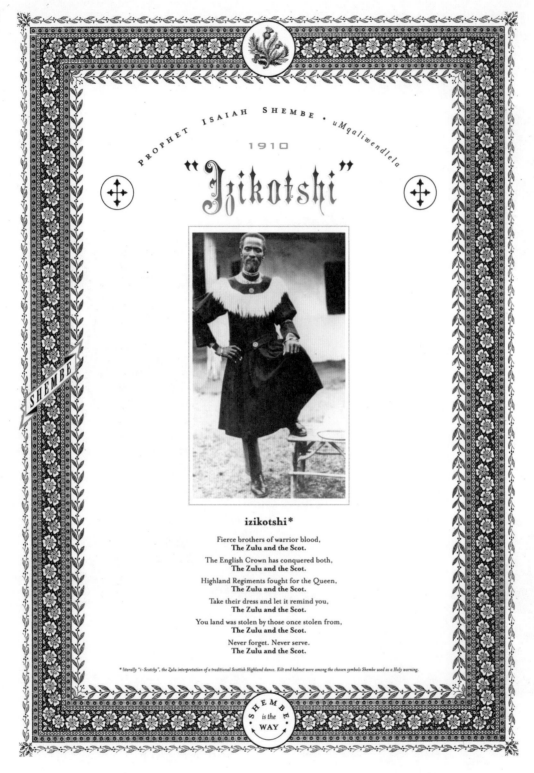

PROPHET ISAIAH SHEMBE • uMqaliwendlela

1910

"Izikotshi"

SHEMBE

izikotshi*

Fierce brothers of warrior blood,
The Zulu and the Scot.

The English Crown has conquered both,
The Zulu and the Scot.

Highland Regiments fought for the Queen,
The Zulu and the Scot.

Take their dress and let it remind you,
The Zulu and the Scot.

You land was stolen by those once stolen from,
The Zulu and the Scot.

Never forget. Never serve.
The Zulu and the Scot.

** literally "i-Scotchy", the Zulu interpretation of a traditional Scottish Highland dance. Kilt and helmet were among the chosen symbols Shembe used as a Holy warning.*

SHEMBE
is the
WAY

NAZARETH BAPTIST CHURCH • *iBandla lamaNazaretha*

2005

"Izikotshi"

Never forget. Never serve.

Almost a century later, these dances are still
performed in precisely the same form the prophet
presented them. Encoded in the meaning of the sacred
dance rituals, of which *izikotshi* is only one, are messages
of hope and deliverance for the faithful.

Isaiah Shembe taught the Nazareth Baptist Church to
adopt the tribal costume of the white armies to help
the Zulu remember how they lost their land; it was
also a veiled warning never to collaborate. While the
uniform has endured, the symbolism has shifted.

Black people have achieved political freedom, but may
remain enslaved in other ways. The Nazareth Baptist
Church teaches that all forms of cruelty and tyranny
must be resisted in body and mind.

SHEMBE

DUMISANI *u* JEHOVA

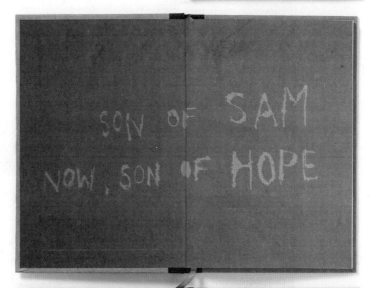

THE FACE
OF A
NATION

SON OF SAM
NOW, SON OF HOPE

"We do not want whispering corridors hung with stiff portraits.
We do not want the Old Bailey, or any other intimidating court structure.
We fought hard for our Constitution. It is the first democratic constitution
South Africa has had. And in honour of that struggle we wanted our own
building, our own court. One that is recognisably rooted in Africa."

Albie Sachs
CONSTITUTIONAL COURT JUSTICE
CONSTITUTIONAL COURT BUILDING COMMITTEE
CONSTITUTIONAL COURT TRUST ARTWORKS COMMITTEE

Son of Sam
Process Book / 2004

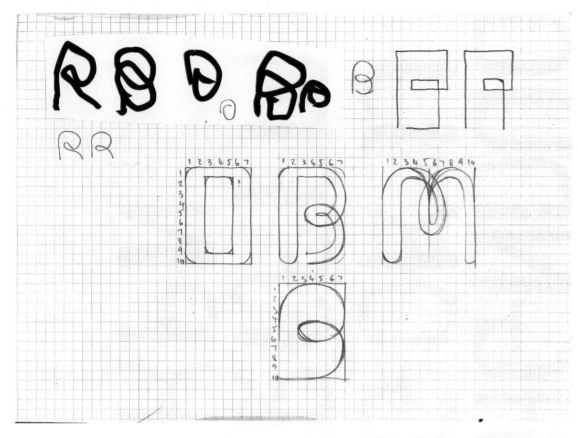

INITIAL GRAPH PAPER SKETCHES FOR FONT CHARACTERS BASED ON THE HANDWRITING OF JUSTICE YACOOB
WITH VARIABLE LETTERSTROKES FROM THE 'SON OF SAM' CELL WALL LETTERING

Variable
letterstroke weighting
adds 'personality'
and 'handwritten'
flavour to font…

FINAL FONT CHARACTER CONSTRUCTION COMMENCES IN FREEHAND WITH THE LETTER 'B' – THE FIRST TO BE DRAWN
ALTERNATIVE WEIGHTS, WIDTH VARIATIONS AND CHARACTER THICKNESSES ARE EXPLORED

KMPRWY

CHARACTER CONSTRUCTION SUITED TO THE HANDWRITTEN LETTER 'B' ARE EXPLORED

Son of Sam
Typeface / 2004

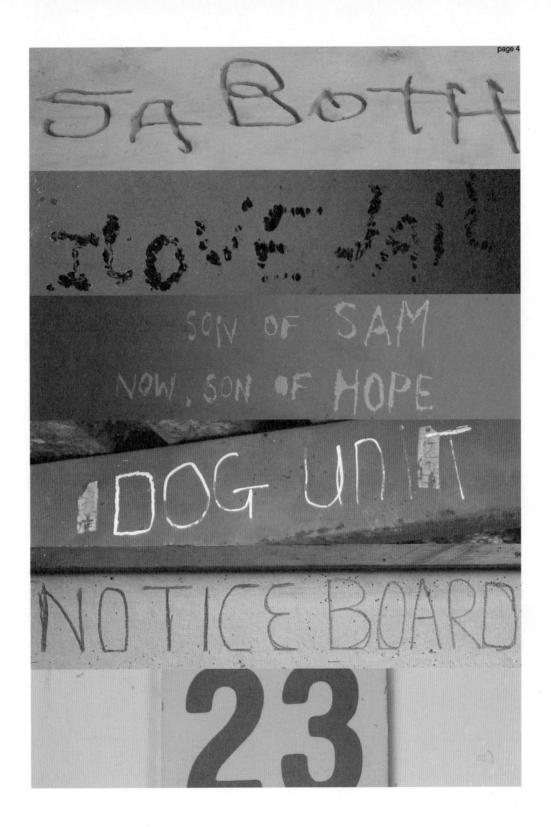

Son of Sam
Font References / 2004

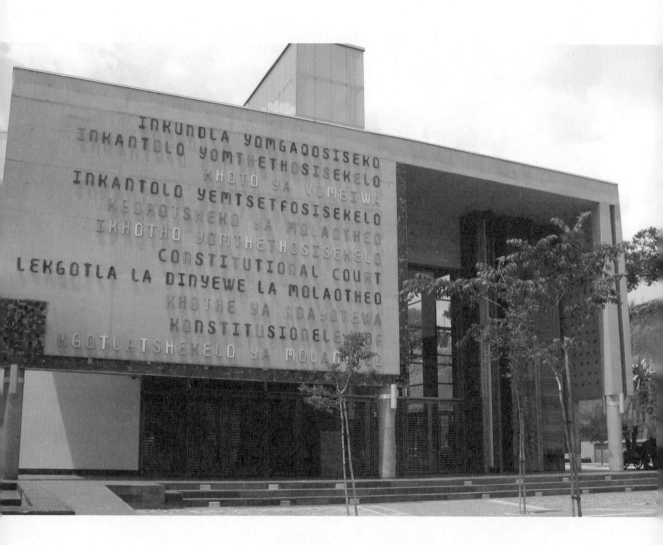

Court Facade / 2003

Court Interior Judges / 2003

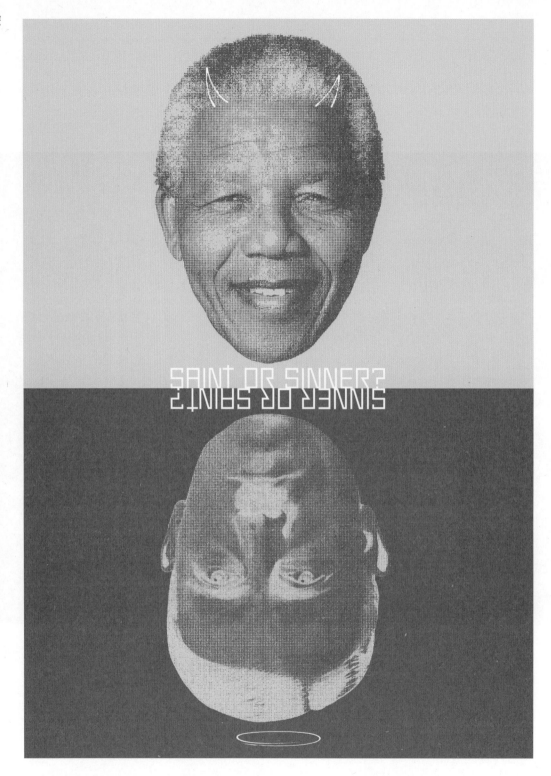

SAINT OR SINNER?

Saint or Sinner
Mandela Poster Series

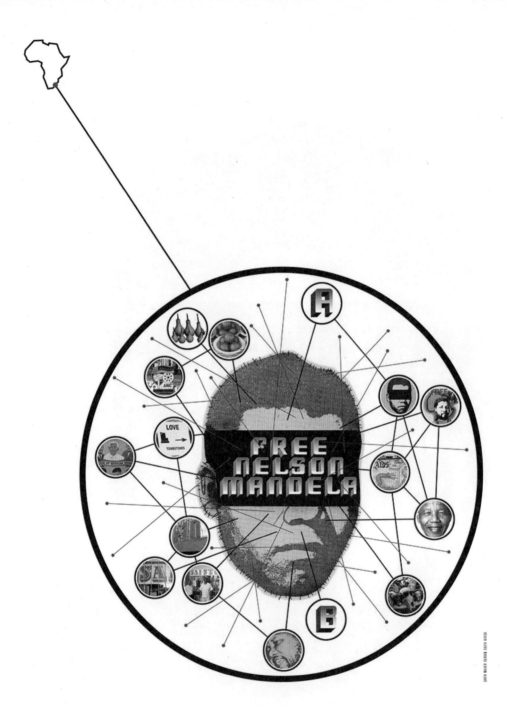

Free Nelson Mandela
Mandela Poster Series

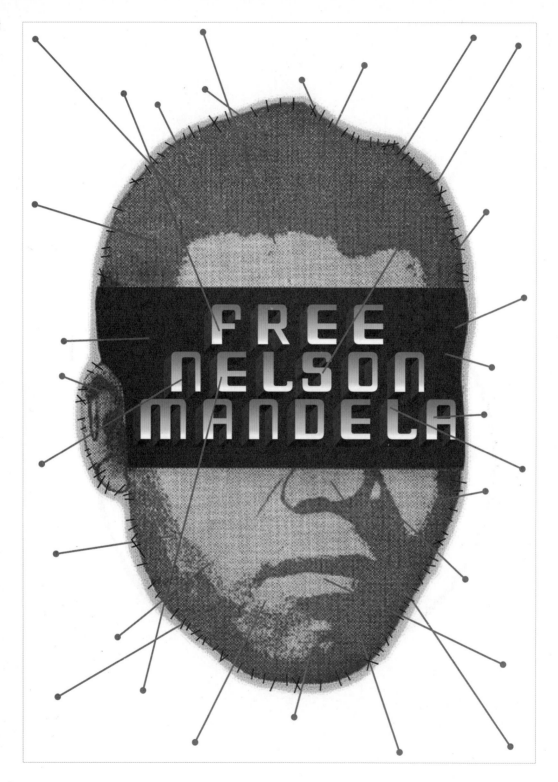

Free Nelson Mandela
Mandela Poster Series

RISING TO THE CHALLENGE OF IDENTITY

"UbuNkulunkulu ku muntu"

!KE E: /XARRA //KE

SA Identity Tribute

?

zu Gast bei der
Köln International School of Design / KISD
Ubierring 40, 50678 Köln

22. und 23. Juni 2007 in Köln

im Rahmen von RHEINDESIGN

Gemeinsinn
Common Sense
Sens Commun

5. Tagung der DGTF Deutsche Gesellschaft für Designtheorie und -forschung

Gemeinsinn / Common Sense / Sens Commun

Freitag, 22. Juni: Gemeinsinn real

13:00 Registrierung

14:00 Meyer Voggenreiter (Meyer Voggenreiter Projekte, Köln): Begrüßung und gemeinsinnige Einführung

14:15 Michael Erlhoff (Professor für Designtheorie und -geschichte, Köln International School of Design/KISD) und Hans Ulrich Reck (Professor für Kunstgeschichte im medialen Kontext, Kunsthochschule für Medien, Köln): Streifzüge und Wegmarken im "Gemeinen"

15:30 Jörg Huber (Professor für Kulturtheorie/Institut für Theorie der Gestaltung, Zürcher Hochschule der Künste): Zur Einbildung von Gemeinsinn. Fallbeispiele kulturtheoretischer Forschung

16:45 Kaffeepause

17:15 Jakob Berndt (Strategische Planung, Jung von Matt, Hamburg): Deutschlands häufigstes Wohnzimmer

Moderation: Renate Menzi (DGTF-Vorstand, Dozentin Hochschule der Künste Zürich)

18:30 Abendvortrag (in englisch)
Garth Walker (Orange Juice Design, Durban, Südafrika): "If I live in Africa, why would I want to look like I live in New York?"
A Personal Journey towards a New Visual Language 1986-2007

Moderation: Uta Brandes (DGTF-Vorstandsvorsitzende, be design, Köln)

Samstag, 23. Juni: Gemeinsinn virtuell

10:00 Sabine Junginger (Dozentin für Produktdesign und Design Management, Lancaster University, England): Von Menschen für Menschen: Über Gemeinsinn, auf den Menschen bezogene Produktentwicklung und die Rolle des Design im öffentlichen Dienst

11:15 Sandra Buchmüller (User Experience Designerin, Deutsche Telekom Laboratories, Berlin): Common Sense in virtuellen Räumen

12:30 James Auger (Royal College of Art, London, Designstudio Auger-Loizeau): Common Sense and Critical Design (in englisch)

Moderation: Wolfgang Jonas (DGTF-Vorstand, Universität Kassel)

DGTF-Mitglieder: Forschungen zu "Gemeinsinn"

13:45 Robert Schwermer (Diplom Designer, Köln): Schulunterricht über, mit und durch Design

14:15 Johannes Uhlmann (Professor für Technisches Design, TU Dresden) und Christian Wölfel (Wissenschaftlicher Mitarbeiter) Gemeinsame Sache: Ein Ansatz zur Integration von Design- und Konstruktionsprozess bei der Produktentwicklung

Moderation: Lola Güldenberg (DGTF-Vorstand, Agentur für markenorientierte Trend- und Konsumentenforschung, Berlin)

15:00 Snacks & Ende der Tagung

Teilnahmegebühr:
Nicht-Mitglieder der DGTF: € 100,– (Studierende: € 50)
DGTF-Mitglieder: € 50 (Studierende: € 30)

Anmeldung und weitere Informationen unter www.dgtf.de und e-mail: info@dgtf.de

T: +49(0)221-251297, F: +49(0)221-252149

Bankverbindung: Kreissparkasse Köln, Kto-Nr. 7728, BLZ 370 502 99

Nach Eingang der Teilnahmegebühr auf das Konto der DGTF erhalten Sie eine Anmeldebestätigung.

Postergestaltung: Garth Walker, Orange Juice Design, Durban

Der Druck wurde realisiert mit freundlicher Unterstützung der Druckerei Joost, Eckernförder Str. 239, 24119 Kronshagen. Für die Unterstützung der Tagung danken wir den Deutschen Telekom Laboratories.

Deutsche Telekom Laboratories · · T · · **DGTF** Deutsche Gesellschaft für Designtheorie und -forschung e.V.

Gemeinsinn / common sense

Kommt heute die Sprache auf den Gemeinsinn, dann entflammen schnell kleine Lagerfeuer des Entzückens an vergangene, vermeintlich gute Zeiten, und romantische Bilder von Politik und Gesellschaft steigen wärmend auf. Es scheint common sense, dass wir gegenwärtig auf diesem Globus nichts mehr entbehren als einen neuen Sinn für den Gemeinsinn. Der Unterschied ist fein und deutlich: als ein Sinn, der als allen gemeinsam vorausgesetzt werden muss, um zu wirken, ist der Gemeinsinn aufs Streitbarste mit der Urteilskraft des Einzelnen verbunden, während der common sense, gemeinhin als gesunder Menschenstand bekannt, eine gesellschaftliche Übereinkunft postuliert, die in der Zeit ihrer Entstehung ein bürgerliche war und für eine Weile in der Watte des Konsens sich einrichten konnte. Neuerdings wird allerlei Watte woanders billiger produziert, man jammert gerne über deren mangelnde Qualität oder die Bedingungen der Produktion, aber es ist längst nicht mehr der Bürger, der wählt, sondern der Konsument.

Design nun ist in die globale Zirkulation der Watte ebenso verstrickt wie in die Widersprüche des Gemeinsinns. Im kontinuierlichen und auch choc-haften Prozess von Transformation arbeitet Design an der Herstellung von Gemeinsinn. Denn dieser ist nicht, er wird: er will ständig neu gestaltet werden und bringt dafür Objekte ins Spiel, auf die er sich zuvor geeinigt hat. Und dort, wo Transformation ins Stocken gerät und die Verhältnisse nicht mehr genügen wollen, interveniert Design kontrafaktisch und bringt die Transformation wieder in Fluss. Als pragmatischer Einspruch gegen das, was ist (und nicht läuft), steht Design in der Tradition der Skeptiker gegen jedweden Konsens, der über die Dauer seiner eigenen Rede hinauswei sen will.

Wenn sich nun in den Zwischenräumen und virtuellen Falten sich selbst entpflichteter Gesellschaften ein neuer Sinn für Gemeinsinn regt, dann könnte es relevant sein, ebendieses Vermögen des Design zum Prozessieren temporärer Vereinbarungen, durch die Nutzen und Nutzung erst realisierbar werden – und je nach Relation durchaus different, aber mit einem hinreichend konsistenten Kern der Verständigung –, also dann könnte es relevant sein, die Produktion von Gemeinsinn, von sens commun und common sense als Voraussetzung, Aufgabe, Herausforderung und Widerspruch an Design neu zu untersuchen.

모토엘라스티코
MOTOElastico

www.motoelastico.com

이태리 출신의 건축가 듀오,
외국인이 만드는 '한국의 디자인'

마르코 브루노Marco Bruno와 시모네 카레나
Simone Carena는 이탈리아 토리노 출신의 건축가
겸 디자이너이다. 서울과 토리노, 이제는 카타르
도하를 왕래하면서 왕성한 활동을 펼치고 있지만,
본고지는 서울에 두고 있다. 현재 두 사람은
모토엘라스티코MOTOElastico라는 건축사무실을
공동 운영하고 있다. 모토엘라스티코는 이탈리아와
한국 사이의 디자인과 노하우, 이상과 현실,
전통과 혁신을 오가며 '유연하게 움직이겠다'는
의미를 담고 있다. 마르코 브루노는 카타르 도하에
있는 버지니아 커먼웰스 대학Virginia Commonwealth
University의 디자인학과 교수로 있으며, 시모네는
홍익대학교 국제디자인전문대학원IDAS에서
겸임교수로 지내고 있다.
현재 마르코는 카타르에서 중동 지방만의 고유
문화를 찾아내 발굴하고 있다. 예를 들면,
카타르에서는 한 낮의 온도가 40℃ 이상 오르고,
일사량이 매우 많기 때문에 자가용을 바깥에

주차할 수 없다. 자동차를 오랜시간 태양에 노출시키면 차 내부만 뜨거워지는 것이 아니라 자동차 내부 엔진이 손상될 정도로 열을 받기 때문이다. 그래서 이곳 주민들은 텐트를 세워 햇빛을 가리게 하는데, 모토엘라스티코에서는 이 방식을 중동의 부유층들이 즐겨 애용하는 스포츠카의 형태와 접목시켜 새로운 프로젝트로 발전시켰다.

Artist

모토엘라스티코는 웬만한 국내 건축 관련 간행물은 물론, SBS 모닝 와이드, 마리끌레르Marie Claire, 도베DOVE, 앙앙AnAn 등 수많은 국내외 매체들에 소개된 바 있다.

이 외에도 광주 디자인 비엔날레, 안양 공공 디자인 프로젝트, 페차쿠차, 현대미술관 기무사 전시 등 다양한 전시에 기획자나 아티스트로 참여했다. 이들은 한국과 관련된 일이라면 언제든지 참여하는 진정한 의미의 한국 홍보대사들이다. 시모네 카레나의 경우 북촌에 있는 한옥을 개량해 적지 않은 파장을

불러일으켰고, 심심치 않게 해외 매스컴에 등장하기도 한다. 이들은 건축을 배웠고, 종로에 있는 광장시장에서 건축사무실을 운영하고 있지만, 이들을 건축가로만 보기엔 어려움이 있다. 이들의 작업은 실내 건축부터 건물 설계 디자인까지 통상적인 작업들을 하지만 거의 예술에 가까운 작업들도 적지 않다. 분명 공간과 구조물에 대한 맥락이 살아 있지만 다른 시각에서 접근하면 설치물, 가구, 심지어 퍼포먼스로 볼 수도 있으니 가히 예술의 경지에 이르렀다고 할 만하다.

Imagination

모토엘라스티코의 예술 세계를 이해하려면 상상력을 발휘해야 한다. SF 영화나 괴기 영화에서 과학을 악용하는 미치광이 과학자를 떠올려보자. 프랑켄슈타인 박사라든지 영화 《백투더퓨처Back to the Future》의 브라운 박사를 생각하면 이들의 작업이 쉽게 연상될 것이다. 여기에 한 발 더 나아가, 서울 중구에 위치한 우리나라 대표 전통시장인 광장시장이나 인근

청계천 상가 거리에 그런 미친 박사들이 있으면
어떻지 상상해보자. 그게 바로 모토엘라스티코의
작업들이다.

2010년 서울 디자인 한마당에 출품한 '모툴러스
접을 수 있는 놀이터Motulors Collapsible Playground'
는, 흔히 시내 한복판에 보이는 홍보용 공기압축
설치물을 본 따서 만든 작업이다. 지나가는 행인이
직접 바람을 넣어 빵빵해지게 하거나, 반대로
바람을 빼 흐물흐물해지게 할 수 있어 한층 재미를
더했다. 2009년도 국립현대미술관이 주관한
기무사 전시 〈신호탄〉에서 선보인 작업 '합폴리스
Happolice'는 경찰이 시위를 진압할 때 사용하는
방패에 분홍색을 입혀 영문 폴리스police 대신
'뽕짝'을, 그리고 이탈리아어로 행복이라는 의미의
'felice'를 넣어 해학적으로 접근했다. 기무사의 옛
기억을 암시하기도 하는 이 방패들을 이용해 고대
로마 군인 소대가 전투시 취한 진군phalanx 방법을
재현하는 퍼포먼스를 청계천에서 선보이기도
했다. 작품에 보다 입체적으로 접근한 점이나
이탈리아와 한국의 문화를 융합한 점이 돋보이는
작업이었다.

Korean

분명한 건 모토엘라스티코의 작업 자체에서
한국적인 것이 느껴진다는 점이다. 이는 관광
홍보물에서 자주 보여지는 전통·문화적인
것이 아니고 어느 순간부터 '한국적'이라고 하면
대중들이 생각하게 된 매끈하고 스타일리시한
디자인은 더더욱 아니다. 바로, 광장시장에 있는
상인들과 배달원들, 퀵 서비스 기사들의 필요에
의해 만들어지고 개량된 것들을 말한다. 진정한
디자인 혁신이 이루어지고 있는 곳에서 한국적인
디자인과 멋을 찾고 있는 것이다. 그 생각을 좀 더
확장하면, 필요에 의해 있는 것을 모으거나 가져다
쓰는 '습성'과 '겉모양새가 볼품 없어도 사용할
수만 있으면 되지' 하는 마인드, 이것이 '한국적인
디자인'이라 할 수 있다. 모토엘라스티코는
이 현상에 대해 수년간 기록하고 수집한 내용을
정리해 『빌린도시』라는 책을 2013년에 출간했다.
이 책은 공공장소의 사유화를 기록한 책으로
시장 한가운데 종이 박스를 세우고 달러를
환전하는 할머니, 인도 위에 버젓이 놓인 진열대나
업소 간판들, 한 여름에 땡볕을 피하기 위해

시민공원에 펼쳐 놓는 텐트들…… 모두 공공
장소의 사유화이고 합법적이지 않다. 이 책은 그런
사례들을 기록하고 CAD로 그 장면을 해부해
현대인의 교류와 교차의 접점을 보여주고 있다.
이는 외국인들이 내국의 현상을 보고 파악하는
'관찰자의 입장'에서 비롯된 작업이다. 즉, 새로운
안목으로 바라본 일상인 것이다. 그 결과,
『빌린도시』는 2013년 독일 프랑크푸르트 국제
도서전에서 올해의 건축 책으로 선정되었다.

대륙을 사이에 두고 건축사무실을 운영하는 건
여간 어려운 일이 아니다. 그러나 워낙 맡은 일을
충실히 하는 두 사람이다 보니, 밤늦게 하루를
마무리할 때쯤이면 지구 반대편에서 파트너의
일을 바통처럼 건너 받듯이 일할 거라는 확신이
든다. 능률 면에서, 또 모토엘라스티코가 가진
특징 중 하나인 글로벌 마인드의 관점에서
이들에게 참 잘 어울리는 모습이 아닐 수 없다.

Happolice
Kimusa / 2009

Coniconi
Room & Chairs / 2010

Collapsible Playground
Jamsil Stadium / 2010

The Girls Flat
4 Rooms 4 4 Girls
Chieri, Italy / 2010~2011

CITY HALL B1
163 HWALJAK LOUNGE VIEW 3

Citizen Gallery
Seoul City Hall
2012

Korean Craft Exhibition
Riyadh, Saudi Arabia / 2013

Borrowed Barricades
Stool, Bike, Car
Seoul Station / 2012

Shademobiles
Lambo & Cruiser
Doha, Qatar / 2013

Tank Bang Performance
2011

로스타
Rostarr

www.rostarr.com

음악을 사랑하는 아티스트,
역동적인 움직임을 캔버스에 담다

로스타Rostarr는 1971년 대구에서 태어났지만
민족성을 느끼기도 전에 미국으로 건너가는
바람에 일찍이 정체성의 혼란이 찾아왔다.
1980년대 말, 그는 이 혼란의 돌파구로 당시
미국을 강타한 브레이크댄스, 비보잉에 빠졌다가
정신을 차린 후, 1991년 뉴욕 SVASchool of
Visual Arts에 입학했다. 1997년부터 아티스트로
본격적인 활동을 시작한 그는 다양한 기법과
시도를 통해 기존의 틀을 허물었으며, 지금은
재조명의 시간을 갖고 있다.
여러 개인전을 열거나 단체전에 참여한 바가
있으며, 특히 눈여겨볼 만한 것은 당대의
언더그라운드, 스케이트보드 문화를 집대성한
대작 다큐멘터리 〈Beautiful Losers〉에 포함돼
역사에 길이 남을 인물이 되었다는 사실이다.

Work

디자인의 메카이며 꿈과 피나는 노력만 있으면
누구나 성공할 수 있는 기회의 무대, 뉴욕. 아마
디자이너든 아티스트든 학생이든 누구나 한 번쯤
뉴욕에서 성공하는 꿈을 꿔본 적이 있을 것이다.
그러나 죽기 전에 한 번은 꼭 가봐야 할 이상적인
디자인 메카가 아닌 그저 뉴욕에 매혹되어 사는
디자이너의 '비하인드' 스토리가 여기 있다.
그는 대구 출생이지만, 지금은 미국 브루클린에서
활동하고 있다. 본명은 '양기민'으로,
'로몬 양Romon Yang'이라는 미국 이름을 갖고
있으며, 작업할 때는 '로스타Rostarr'라는 이름을
사용한다. 그에게 한국말을 할 수 있냐고 물어보면
못한다고 말하지만, 사실 그는 한국말을 아주
잘한다.
어릴 때부터 그림 그리는 걸 좋아했고 그린
그림을 친구들에게 팔기도 했는데 일찍이 예술과
사업을 접목시키기 시작한 로스타의 작업을 보면

미국 길거리의 '그래피티'처럼 분산된 칼라와
페인트가 흘러내리는 드립drip도 보이고, 북극
이누이트족Inuit의 원시 토템이 보이기도 한다.
뿐만 아니라 남미 잉카 미술의 도식적인 문양들이
연상되기도 하고, 서예 붓의 힘과 움직임, 잭슨
폴락Jackson Pollock틱한 추상표현주의적인 '즉흥'
과 '역동'이 강하게 느껴지기도 한다. 그것도 한
작품에서 말이다. 그뿐인가. 비주류, 하위 문화로
널리 알려져 있지만 이제는 주류나 마찬가지인
'스케이트보드 세계'에서 그는 '파블로 피카소
Pablo Picasso'보다도 더 중요한 아티스트로
지명도가 높은 작가이다. 이것이 단지 그의 탁월한
스프레이캔 그래피티 때문만은 아닐 것이다.

Dynamic

로스타의 작품에는 무엇보다 강한 힘과 움직임이
느껴진다. 사전 준비나 바탕 스케치 없이 '순간'을
그려냈음이 보이고, 거기에 현란하면서 경련을

일으킬 정도의 속도감이 담겨있다. 하지만 결코 섣불리 완성되었다는 '어설픔' 따위는 보이지 않는다. 그는 주로 붓으로 작업을 하지만, 그에 못지않게 대나무를 비스듬하게 잘라 납작하게 사용하기도 하고 컴퓨터 작업, 그리고 볼펜을 사용하기도 한다. 어떤 도구를 사용하든 로스타의 작업은 단숨에 끝나지만, 연상되는 이미지들은 사람에게 진한 여운을 남긴다.

잠깐 어려운 이야기를 하자면, 초현실주의는 기성의 미학, 윤리를 문제 삼았고, 그러면서 인간 내면에 숨은 무언가를 발굴하기 위해 서로 상반되는 요소들을 재조합해서 — 때로는 장난스럽고, 에로틱하고, 무섭기까지 한 — 무의식의 세계를 탐방하고자 했다. 어쩌면 로스타의 작업이 이러한 맥락에서 거론될 수 있을 것이다. 마치 인간심리를 해킹하고 인간 내면에 깃든 융Jung적인 집단 무의식에 침투해 각각의 요소들을 끄집어내 우리에게 다시 보여주고 있는

것 같다. 서양의 것도 아니고, 그렇다고 동양의 것도 아닌 그의 작업들은 그래피티, 아트, 디자인, 서예, 캘리그래피 중 도대체 어디에 속하는지 출처가 불분명한 게 아니라 반대로 너무 많은 장르에 포함된다는 게 특징이다. 로스타는 자신의 작업방식을 그래피직스Graphysics — Graphy + Physics — 라고 칭한다. 이 합성어가 암시하듯이 그의 작업을 디자인과 아트 그리고 그의 힘과 움직임을 지배하는 '역동성'과 큰 연결고리를 가지고 있다. 구도나 시각적 명석함에 지배되지 않는 대신 본능에 의존하고 즉흥에 손을 맡긴다. 그의 이러한 창작은 동양의 명상을 서양의 무언가와 접목시킨다.

Music

로스타의 작업에 빠지지 않는 필수요소가 있다. 바로 '음악'이다. 그의 'Percussive Movement' 연작은 널찍한 캔버스를 횡단하는

패턴들이 일정하게 반복되면서 음악을 시각적으로 표현한 것처럼 보인다. 로스타는 음악 취향도 다양하다. 그의 플레이리스트에는 록, 헤비메탈, 펑크, 테크노, 재즈, Drum & Bass, 힙합, R&B는 물론 그에 더해 하이티 무속신앙주술 Haitian Voodoo Chants, 불경까지 담겨있다. 그의 작업에서 보여지는 다양한 면모들 역시 장르를 가리지 않고 듣는 음악적 다양성에서 비롯되는 것 같다. 물론 그런 다양한 음악에서 표상들이 겹겹이 쌓인 작업으로 나오는 것이기도 하다. 그러한 시각에서 로스타의 작품들을 다시 보면 각각의 작업에 '어울리는' 음악이 있는 것 같기도 하다. 그에게 음악이 얼마나 중요한지를 물었더니 마치 자신의 '생명줄life-support' 같다고 답했다. 그는 작업 전에 미리 음악을 선정하고 나서야 작업을 시작하는데, 만약에 적절한 음악이 없다 싶으면 얼른 뛰어나가서 사오기까지 한다고. 그런 이유에서인지 음악가들과의 협업도 적지 않다.

2006년도 그래미상 3개 부문에 노미네이트된 신인 래퍼 '루페 피아스코Lupe Fiasco'의 로고 디자인에 참여했다. 로스타는 당시의 일에 대해 "요새 힙합이나 랩에서 찾기 힘든 참신함이 루페의 음악에 있다고 생각했는데, 마침 제게 로고 작업을 의뢰해서 기쁘게 해줬죠. 그리고 서로의 작업—음악과 디자인—을 알고 좋아하니까 순식간에 일을 끝낼 수 있었어요."라는 설명을 덧붙였다.

단지 '아트'에만 국한되지 않고 설치미술, 가구 디자인, 책 디자인, 앨범 표지 등 장르를 넘나들며 디자인의 상품화에 힘쓰고 있는 로스타는 나이키, 인케이스Incase, 미국 애틀란틱Atlantic 음반사, 일본 야마하Yamaha 등의 지명도 높은 클라이언트들과 안 해본 게 없을 정도로 그의 경계는 더 없이 다양하고 다층적인데, 이것이 우리가 로스타를 주목해봐야 하는 이유다.

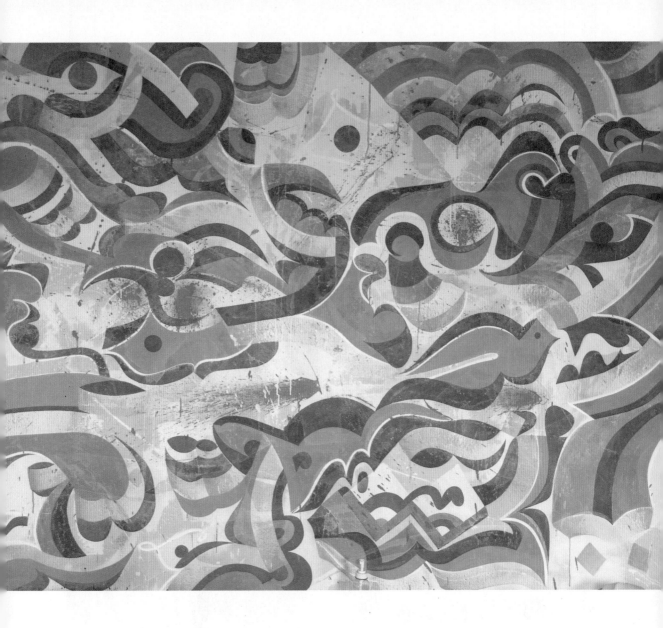

Odyssey for Oro Puro(Pure Gold)
2004

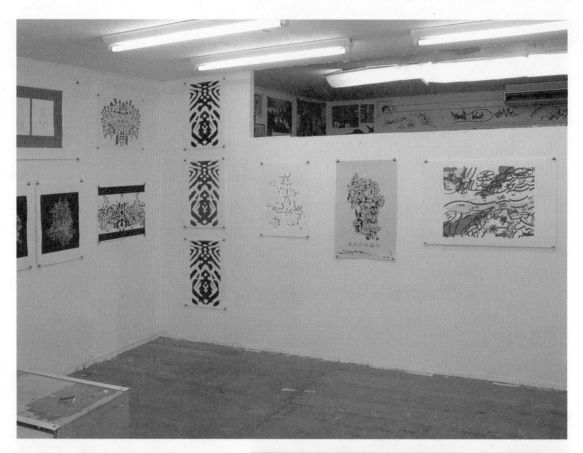

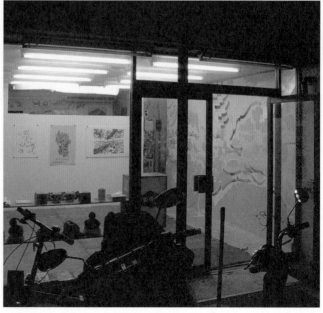

Inconxistence
Tokyo / 2003

a Better Tomorrow
Williamsburg, Brooklyn / 2004

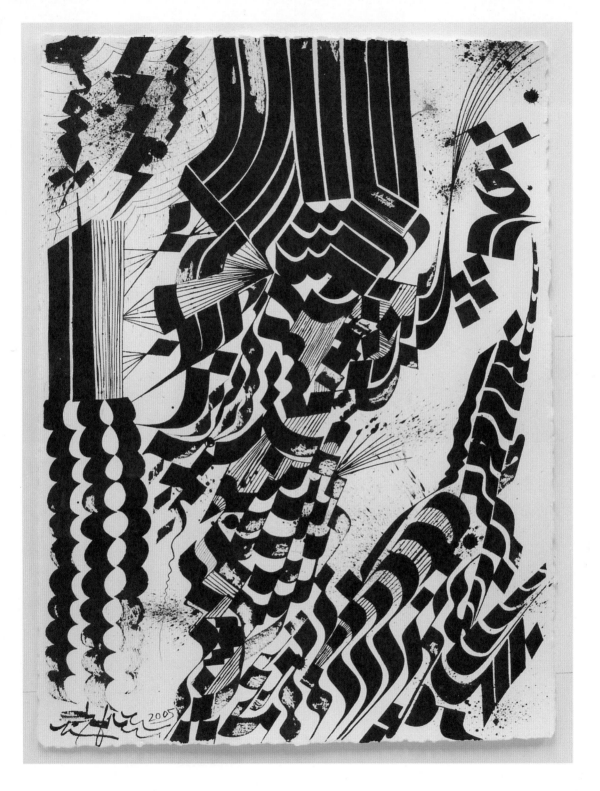

911 Requiem / 2005

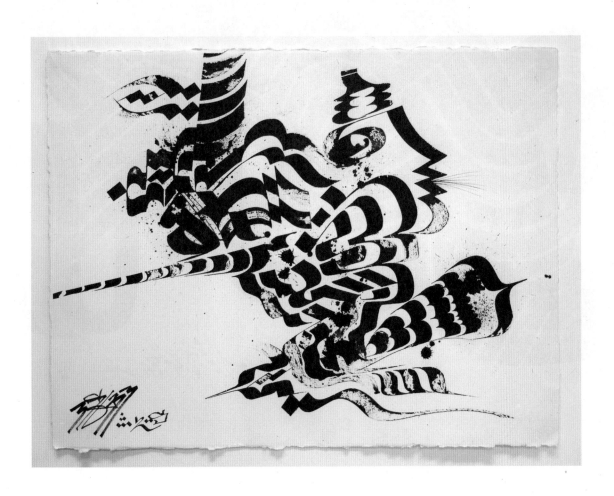

Hardcore Jollies / 2005

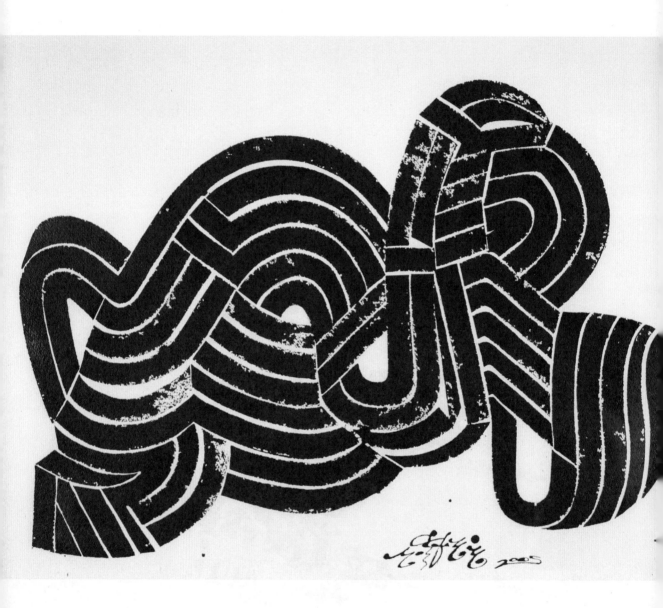

Make-Out Session / 2005

Crown Tiger Roet / 2005

Falling Off The Reel / 2005

Live Painting in Auckland
with DJ Kentaro / 2006

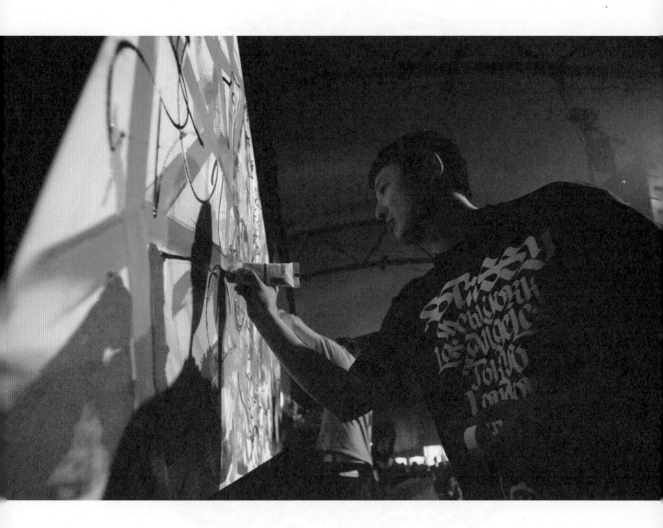

Energy Orb / 2005

Black Flag
Rostarr × Doze Green / 2007

Distant Breath / 2007

Post Modern Love / 2007

토코
TOKO

www.toko.nu

**호주의 네덜란드 출신 디자인 듀오
'더치 디자인'의 새로운 역사를 쓰다**

각각 1997년과 1999년에 네덜란드 브레다의
성 요스트 미술아카데미The Academy of Fine Arts
and Design St. Joost in Breda, The Netherlands를
졸업한 마이클 루그마이어Michael Lugmayr와 에바
다익스트라Eva Dijkstra는 2001년 네덜란드에서
디자인 스튜디오를 시작했고 11년 후 호주
시드니로 스튜디오를 옮기며 디자인 영역을 넓혀
나갔다. 스튜디오 이름인 토코TOKO는 간이 시설,
구멍가게, 작은 식당을 뜻하는 인도네시아어에서
유래한 네덜란드 속어이다. ─인도네시아는
네덜란드의 식민지였으며, 현재 일부
인도네시아인들이 네덜란드에 정착해 살고 있다.
─토코는 소규모 스튜디오에 제격인 이름이라
네덜란드에 이어 호주에서도 계속 사용하고 있다.

Move
**미국에서 1960년대부터 20년간 그래픽디자인을
이끈 거장 중 하나인 밀턴 글레이저Milton Glaser
는 당시에 유행하던 '국제 양식' 또는 '스위스**

타이포그래피Swiss Typography'에 질렸고, 대안을 제시하기 위해 1970년대에 푸시 핀 스튜디오Push Pin Studio를 창설했다. 당시에 만연된 '논리, 정리, ─그 놈의─ 모더니즘'이 아닌 좀 더 원초적이고 자극적이며 분명한 메시지를 전달할 수 있는 무언가를 찾고 있었던 것이다. 결과는, 웬만한 디자인 역사의 사실적인 기록이며 무조건 반모더니즘이 아닌 명백히 독창적인 스타일을 만든 것으로 오늘날까지 주목 받고 있다. 토코는 밀턴 글레이저처럼 의식적으로 대항하는 자세를 취하지 않지만, 작업에서 풍기는 분위기는 분명히 ─똑똑한─ 더치 디자인이다. 한 단계 업그레이드 된 모습에 좀 더 색다른, 진정한 새로움을 찾고자 하는 열정과 끊임 없이 공부하고자 하는 자세가 녹아 들어가 있다.

2001년부터 디자인 듀오로 토코를 시작한, 10년도 훌쩍 넘은 베테랑들인 이들은 모든 걸 하다가 예상치 못하게 네덜란드에서의 생활을 정리하고 호주로 떠났다. 말 그대로 '모든 걸' 정리했다. 집을 팔고, 꾸준히 관계를 잘 이어오던 클라이언트들에게 ─ 이사를 하지만 관계는 지속할 수 있다는, 아니면 다른 곳을 소개해주겠다는,

아니면 이별의 인사 등 ─ 몇 가지를 제안하고, 짐을 싸서 호주 시드니로 이사한 것이다. 같은 동네 안에서 건물 하나를 사이에 두고 옮기는 것도 어려운 결정인데, 지구 반대편으로 회사를 옮기는 건 생각조차 하기 어려운 일이다. 당시 토코는 이렇게 오랜시간 호주에 머물 생각이 없었다. 하지만 운명적인 만남처럼 줄을 잇는 제안, 기회, 초청 강연들이 호주를 다시금 생각하게 했고, 지금까지도 호주에 머물도록 만들었다.

네덜란드를 떠날 때, 토코는 클라이언트들에게 세 가지 제안을 했다. 첫 번째는 비록 지리적으로 떨어지게 됐지만, 지구촌을 연결시켜 주는 인터넷을 통해 관계를 계속 유지하자는 것. 두 번째는 ─ 우리와 계속 일을 하기 힘들다면 ─동등한 디자인 사무실 소개해주겠다는 것. 세 번째는 ─ 진정한 이별의 의미로 ─ 그 동안 즐거웠고, 하고자 하는 사업이 잘 되길 바란다는 것. 예상대로 대부분 클라이언트들은 두 번째 안을 선택했지만, 그 중 첫 번째 안을 선택한 클라이언트들이 있어 지금도 관계를 지속하고 있다. 오히려, 호주로 이주한 이후 유럽뿐만 아니라 아시아쪽 클라이언트들이 더 늘어났다고 한다.

Dispose

토코 작업에 있어서 가장 큰 특징은 갈무리이다.
얼른 눈에 들어오지 않는 작업의 주제를 파악하고
그걸 함축적으로 보여주는 시각적 장치를 채택해
주어진 화폭에 일목요연하게 정리 · 정돈해주기
때문이다. 때로 "형태는 기능을 따른다form follows
function"는 방법론이 예상하지 못했던 시각적인
장애들을 만들지만, 토코는 이에 개의치 않고
그대로 진행할 정도로 개념에 충실한 디자인을
한다. 마이클 루그마이어는 "바로 그런 방법론적
접근이 제약을 생산해낸다."고 말하면서 사실
그런 제약들 없이 작업하기란 너무나 어려운
일이라고 덧붙여 설명한다. 가령, 커다란 캔버스
앞에서 마음대로 그리고 싶은 걸 그리라고 하면
머뭇거리고 망설여질 수 있다. 그러나, '의자'를
그리라고 하면 그때부터 화폭이 단순히 흰 여백이
아니라 ─ 그 안에 ─ 공간감이 생기고 컬러,
형태가 생기고 문화적 맥락이 생기면서 의도가
생겨난다는 것이다. 토코가 모든 작업을 해나가는
시작점도 바로 거기에 있다. 그리고 이들은 작업이
진행되는 내내 덧붙이는 작업보다 깎고 줄이는
과정에 더 많은 에너지를 쏟는다. 핵심을 돋보이게

하는 데 플러스 기법보다 마이너스 기법이
요긴하다는 것이 이들의 설명이다. "우리는
예쁘게 꾸미는 데코레이터가 아니라 오히려
불필요한 장식과 장치들을 제거하는 철거반에
가깝다."는 마이클 루그마이어의 비유가 토코의
특징을 명확하게 표현해준다.

Compromise

토코의 작업엔 또 다른 특징이 있다. '더치
디자인'에서 즐겨 사용하던 '가슴 앞에 작업을
들고 촬영하기' 혹은 '작업을 위로 번쩍 든 채
촬영하기' 같은 "무연출의 연출"로 기법 없이
작업을 보여준다는 점이다. 이게 다 호주에
거주하면서 생긴 점이라고 마이클은 이야기한다.
네덜란드와 호주는 지리적인 괴리뿐 아니라
디자인에 대한 접근 자체가 완전히 다르다. 그들이
거처를 옮기면서 터득한 사실은, 네덜란드 특유의
태연함과 냉담함이 시드니에서는 성의가 부족한
것으로 인식된다는 것이었다. 실물보다 더 좋아
보이게 촬영하려고 신경 쓰는 모습들이 부질
없다는 게 토코의 생각이었으나, 정작 현지에
가보니 그 부분에서 문화적 차이가 생긴다는

걸 깨달았다. 그래서 '로마에서는 로마법을 따라야 한다'는 말처럼 생각을 달리하고 타협점을 찾았다. 그건 바로 '무연출의 연출' 기법을 과감히 버리기로 한 것. 더치 출신 디자이너이기에 훤칠한 아름다움에 별 매력을 느끼지 않았지만, 그 반대로 소위 '더치 디자인'의 개념적 접근 또한 거부감을 줄 수 있다는 것을 알게 되었다. 더욱이 특정 다수와 디자인 전공 학생들에게만 접근하는 디자인은 더욱 의미가 없다는 생각이 ― 토코가 작업에 ― 변화를 시도하게 된 큰 계기가 되었다.

토코가 영감을 많이 받는 분야는 건축이다. 이들의 작업을 보면 주로 건축이나 패션 작업이 대부분인데, 이는 최근 건축 분야에서 거론되는 이슈들과 그런 문제에 접근하고 해결하려는 노력에 흥미를 갖고 있기 때문이라고 한다. 자칫 그래픽디자인을 뒤처진 디자인 분야로 보이게 한다고 하지만, 토코의 작업을 이해하는데 있어서 또 다른 단서가 되어주지 않을까 하는 생각이 든다. 주로 어도비 일러스트레이터로 작업을 하는데, 앞으로 건축 관련 일들이 많아지면 소프트웨어를 늘려야겠다는 암시를 주는 듯하다.

네덜란드 출신 디자인 그룹이지만 '더치 디자인'의 울타리를 깬 토코. 지금껏 그래왔듯이 앞으로도 이들이 '더치 디자인'에 얽매이지 않고 ― 간지나 멋, 유행보다 아이디어나 창의력에 고심하는 ― 작업에 충실한 디자인을 선보였으면 하는 바람이다.

Architecture Awards

Poster / 2008

⟨Code⟩ Magazine

2010

FROM BERLIN WITH LUV

PHOTOGRAPHY — CAROLIN LESZCINSKI
WORDS — INA SOTIROVA

SWEATER: U.MERIN
PANTS: MODEL'S OWN
SHOES: MODEL'S OWN

Felicity
Poster / 2010

Graphic Design Festival, Breda
Poster / 2010

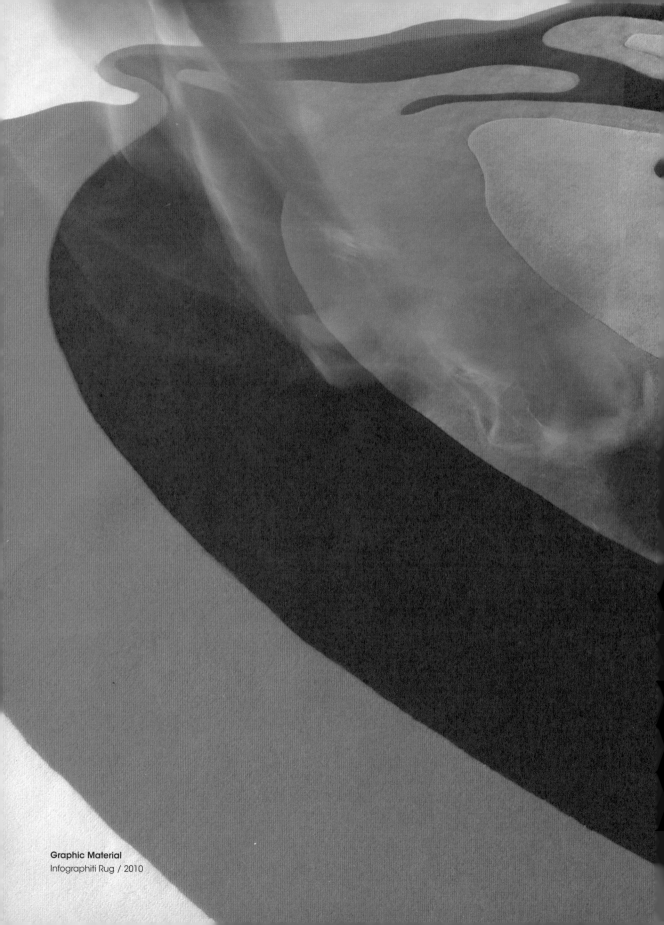

Graphic Material
Infographiti Rug / 2010

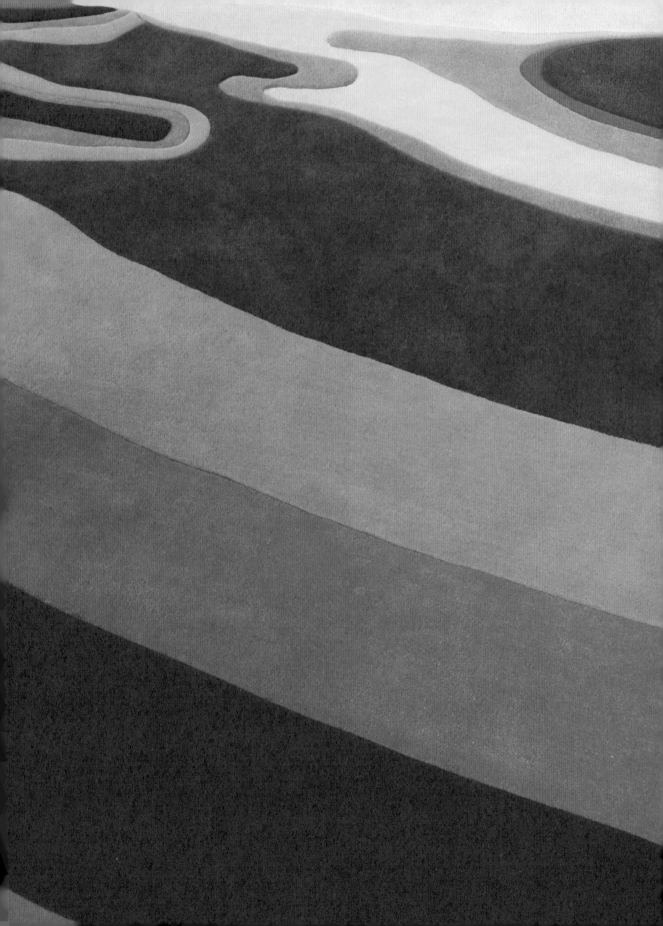

Artwork
⟨Kalina⟩ Magazine / 2009

"I know that you're the silence after the sound is gone away,"

Telefon Tel Aviv
Album: Immolate Yourself
Track: You are the worst thing in the world

A tribute...
Charles Wesley Cooper
April 12, 1977 – January 22, 2009

Design:
Toko Design, Sydney

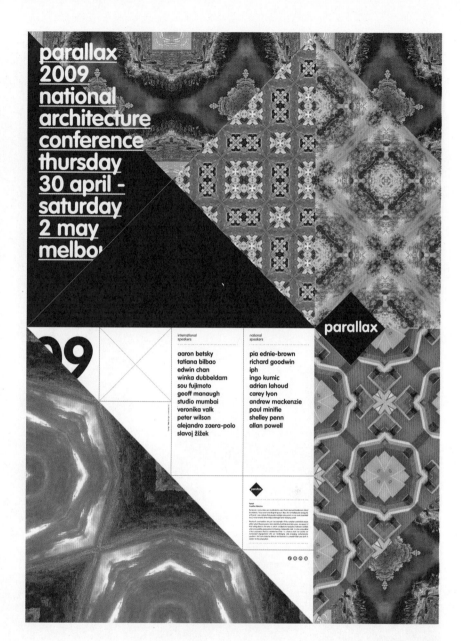

Lyrics and Type
Poster / 2009

Parallax
Poster / 2009

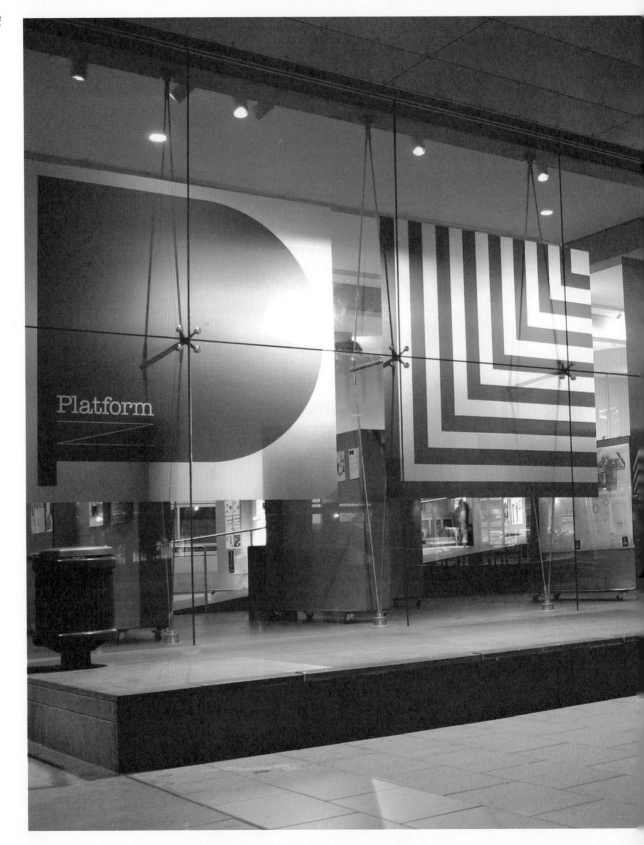

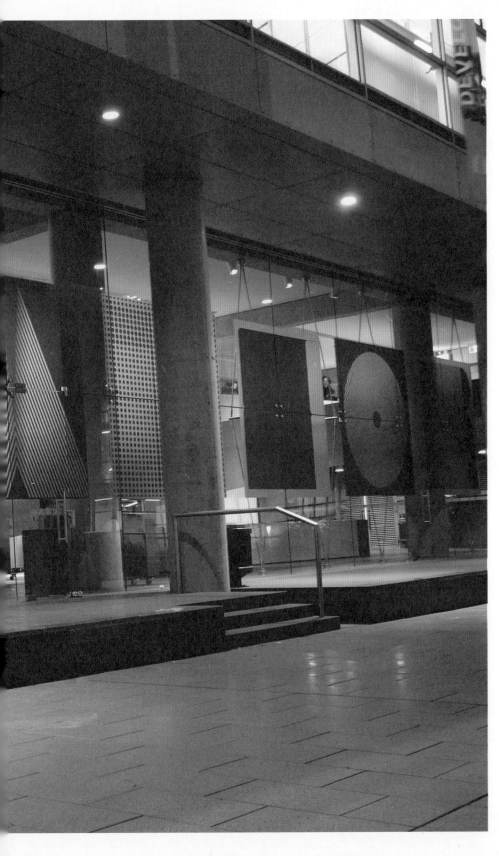

Platform Exhibition
Wall Graphic / 2009

University of Technology, Sydney
Catalogue / 2007

**Architekturtreffen
Rotterdam-Dresden**
Poster / 2010

Einladung **Architekturtreffen Rotterdam-Dresden**
2 november t/m 8 november 2005, tentoonstelling, lezing, film en debat

2 november t/m 8 november 2005, tentoonstelling, lezing, film en debat

Architekturtreffen Rotterdam-Dresden Uitnodiging

DUTCH
FASHION
HE|RE
&
NOW

荷兰时尚此时此地，2010上海

SHANGHAI
2010

The NOW of Dutch fashion will present itself this October at Shanghai Fashion Week. DUTCH FASHION HERE & NOW is a complete program that includes runway shows by academy graduates and presentations by four of the most exiting new Dutch designers—as well as private fittings, a showroom and sourcing trips.

荷兰时尚之现在及其将于本10月的上海时装周相呈献。荷兰时尚此时此地，是一个完整的活动，包含时尚学院毕业生主办之大师秀和四位最令人心动的荷兰新锐设计师中今一。史包含事秀体验衣，展示空以及整料材采购之旅。

Dutch Fashion, Here & Now
Poster / 2010

다니엘 이톡
Daniel Eatock

www.danieleatock.com

**일상의 특별함을 담는 아티스트,
일상에서 창조의 원천을 찾다**

다니엘 이톡Daniel Eatock은 한마디로 설명하기
어려운 사람이다. 그는 영국에서 태어나
왕립미술학교를 졸업하고 미국 워커아트센터
Walker Art Center에서 인턴으로 지낸 후
개인작업을 꾸준히 지속해오고 있는 아티스트
겸 디자이너이다. 자신을 '두 팔 달린 두뇌'에
비유하는데, 연상되는 이미지가 우스꽝스럽지만
한편으론 그와 잘 어울린다. 다니엘 이톡은 컨셉
위주로 그래픽디자인을 하는데, 때에 따라 작업이
난해하게 나오기도 한다. 심지어 이 글도 본인이
다른 방식으로 진행하고 싶다고 하여 메일로
질문을 주고 받으며 수차례 회신이 오갔다. 우리가
온라인상으로 나눈 이야기는 다음과 같다.

Memory
**어떻게 이 일을 시작했으며, 현재 어느 정도의
위치에 올랐는가? 본인의 작업에 대해서도**

이야기해달라

어릴 적 프랑스 친구 '댄'과 함께 남부로
가족여행을 떠났는데, 댄은 나보다 훨씬 그림을
잘 그렸고, 나는 다른 방법으로 눈에 보이는 것을
표현하고 싶었다. '유레카!'를 외치며 머릿속에
떠오른 생각을 곧바로 종이 위에 옮기기 시작했다.
내가 그린 것은 지면을 삼등분해서 상단에
하늘, 중간에 바다 그리고 맨 밑에 모레라고 쓴
것이었다. 그림을 보는 이들은 내 그림을 따로
해석할 필요가 없었고 실제로 댄의 그림보다
더 정확하게 표현했다.
내가 미술을 접한 첫 기억은 18살에 읽은
『6년: 아트 오브제의 비물질화Six Years: the
dematerialization of the art object』라는 책으로,
내 디자인 인생의 중요한 주춧돌이 되었다.
형태가 아이디어의 산물이 될 수 있다는 것을
알게 되면서 콘셉트의 형태나 모습보다
아이디어가 훨씬 중요하다는 것을 깨달았다.
그때부터 나는 아이디어 위주의 그래픽디자인을
하려고 했고, 주관성이 가미된 시각물이 아닌
아이디어가 지니는 보편적인 형태의 본질을
찾으려고 했다.

주로 작업을 개인 작업처럼 주도적으로 진행하는
것 같다. 영국 리얼리티 쇼 '빅브라더'나
'뉴욕타임즈' 등의 클라이언트 작업도 적지 않은
것으로 알고 있는데, 작업을 할 때 개인 작업과
클라이언트 작업을 구분하는지 궁금하다.
그리고 클라이언트의 기대치를 생각하지 않고
작업하는 편인가
최근에 개인작업과 클라이언트 작업을 구분하는
것에 대해 고민하게 되었다. 내 스튜디오는 여러
방면의 일을 다양한 방법으로 꾸려나가면서
의뢰나 초청을 받아 작업을 하기도 하지만,
때에 따라서는 의견이나 반응을 위해, 심지어는
아무런 이유 없이 ― 클라이언트의 충족을 위해 ―
작업하기도 한다. 나는 그런 다양한 작업들이
서로 어울리는 모습이 마음에 든다.
넓은 활동영역이야 말로 내 스튜디오에 흥미를
주는 요소라고 생각한다. 나에게 일을 의뢰하는

클라이언트들은 주로 기능을 수행하는 작업을
요구하지만, 거기에 참신함이나 위트, 또는
'아하!' 같은 감탄사가 부여되기를 바라고 있다.
그래서 나는 매 작업마다 전혀 새로운 무언가를
창조하려고 노력한다.

*자신의 크리에이티브 작업에서 중요하게 생각하는
것은 무엇이며, 어떤 방식으로 작업을 하는가*
내 작업에서 중요하게 생각하는 것 중에 하나는
나의 완성된 작업을 누군가에게 보여주고,
공유하는 것이다. 궁극적으로 아무도 보지 않을
작업은 하고 싶지 않기 때문이다. 그리고 나의
작업 방식은 '뻔한 것을 뻔하지 않게 하는 것'이다.
그래서 사물을 거꾸로 보여주거나, 뒤집거나,
까발림으로써 일상의 것조차 기억에 깊이 남도록
작업하려 한다.
어린아이처럼 언어를 가지고 장난치기, 유치한
농담이나 우스꽝스러운 생각에 진지한 관찰을
가미하기, 제약을 환영하기, 전문가와 협업하기,
서체·칼라·규격에 대한 기준을 세우기 등

이 모든 것이 뻔한 것을 뻔하지 않게 하기 위한
나만의 방법이다.

*꽤 독특한 작업세계를 가지고 있는데, 그런
영감이나 아이디어를 어디서 얻는지 매우
궁금하다. 다른 디자이너들은 잡지나 인터넷,
영화나 뮤직비디오 등에서 얻는다고 하는데
본인도 그러한가*
나는 아이디어를 길거리 다니기, 사람 구경하기를
비롯해 갤러리, 미술관, 박물관, 친구, 음악, 독서,
강연, 건축물, 가구, 음식, 휴가, 여행, 강의 등
많은 것으로부터 얻는다. 다만, 디자인 잡지에서
영감을 얻지는 않는다. 프로젝트가 시작되면
이미 영감을 찾기에는 늦은 것 같다. 대개 이런
늦은 시기에 영감을 찾는 건 다른 사람의 작업을
베낀다는 얘기인데 그건 잘못됐다. 개인적으로
항상 사람들에게 자신의 목소리를 찾고, 발명하고,
더 넓은 안목으로 세상을 바라보도록 권장한다.
작업을 할 때는 한 순간에 아이디어가 떠오르기도
하고 나에게 주어진 제한된 조건 안에서 영감을

찾아 실행하기도 하지만 이러한 것들이 모두
평상시에 내게 있거나, 찾는 것들에서 나온다고
생각한다.

디자이너들은 저마다의 방법으로 자신만의
목소리를 찾으려는 노력을 기울이고 있는데,
본인이 가진 개성은 무엇이라고 생각하는가
모르는 사람한테서 이메일을 한 통 받은 적이
있는데, 그는 내 작업이 붓이나 연필이 아닌
두뇌가 작업한 것 같다고 했다. 아마 두뇌는
나뿐만이 아니라 모든 디자이너들이 지닌 가장
민주적인 툴일 것이다. 작업의 형태나 결과물의
양식이 제각각 다르기 때문에 자신만의 목소리를
갖기 위해서는 평상시에 본인이 바라보는 관점과
생각을 어떻게 받아들이느냐에 달려있다.

자신의 비전형적인 작업 방식이 전통적인 작업
방식을 원하는 클라이언트와 어떻게 소통하는가
내 작업의 결과는 비전형적이지만 작업의 과정
자체는 그렇지 않다. 나는 여느 디자이너들처럼

클라이언트들에게 제안서를 받아 미팅을 갖고,
그들과 이야기를 나누는 과정을 거쳐 작업에
들어간다. 내 생각엔 지금까지 여러 클라이언트를
겪은 바로, 그들이야 말로 전형적이지 않다.
그들은 내가 새롭게 접근하거나 발견할 방법들을
염두에 두고 나를 찾아오는 것이다.

on Going

Time Based Numerical
Sound Composition
2001

Birthday Card

Before giving card, tick box or specify which birthday is being celebrated.

☐ First		☐ Fiftieth	
☐ Eighteenth		☐ Sixtieth	
☐ Twenty-first		☐ Hundredth	
☐ Fortieth		☐ Other*	

*Please specify

...

Greeting Card

Using a red pen delete all descriptions that are not relevant to card's recipient.

Mum	Cousin	Enemy
Dad	Nephew	Stranger
Daughter	Niece	Teacher
Son	Twin	Boss
Sister	Girlfriend	Neighbour
Brother	Boyfriend	Other*
Grandma	Wife	
Grandad	Husband	
Aunt	Friend	
Uncle	Lover	

*Please specify

...

Late Card

Write an excuse or apology in no more than fifty words to explain why this card is late.

Sign and date

...

Occasion Card

Before giving card, tick the box relevant to the occasion being celebrated.

☐ Birthday		☐ New Year	
☐ Valentine		☐ Anniversary	
☐ Mother's Day		☐ Good luck	
☐ Easter		☐ Congratulations	
☐ Father's Day		☐ Well done	
☐ Christmas		☐ Other*	

*Please specify

...

Email

Boy Meets Girl

Junk Mail

This postcard is temporarily
out of stock

Boy Meets Girl

Buried Treasure
2002

Price Label Wrapping Paper
2003

Recoiled
2004

Favourit Cup / 2004

Neckclasp / 2005

Felt Tip Pen Print
2006

Pop
Logo / 2002

Big Brother 6
Logo / 2005

Very
Logo / 2006

티모시 사센티
Timothy Saccenti

www.timothysaccenti.com

**자유분방함의 또 다른 정의,
힙합을 사랑하는 아티스트**

티모시 사센티Timothy Saccenti는 미국 뉴욕에
거주하는 사진작가이다. 패션과 광고 같은
상업적인 분야에 몸을 담고 있지만 그것만을 위해
사진을 찍는 사진가가 아니다. 그가 가장 관심있어
하는 분야는 단연 '음악'이다. '메탈'을 들으면서
성장한 필자와는 달리 '힙합'을 들었다고 한다.
티모시는 런 디엠씨Run-DMC, 퍼블릭 에너미Public
Enemy 등의 음악과 함께 똑딱이 카메라로 길거리
풍경을 찍으며 유년 시절을 보냈는데, 지금도
여전히 '힙합'을 들으며 자신만의 '풍경'을
찍고 있다.
배경이라고 하기에 너무 작고 심플한 여백,
채도가 높다 못해 포토샵에서 인위적으로
조정한 듯한 과장된 이미지, 상상의 나라에서
찍은 듯한 몽환적인 인물들. 현실과는 거리가 먼
이런 이미지들이 주로 티모시 사센티의 작업에
담겨진다. 전체적인 구성은 심플하고 색감은
아른아른한데, 이런 조화가 오히려 이미지에 힘을
더해 준다.
또 한 가지 그의 작업에서 떼려야 뗄 수 없는

것은 음악이다. 개인적으로 사진작품 ─ 티모시의 사진은 물론 다른 작품들 ─ 을 볼 때마다 드는 생각은 '사진작가가 찍는 대상에 갖는 관심이 어느 정도는 결과물에 투영되는 것 같다'는 것이다. 티모시의 애정이 아우라처럼 느껴진다고 해야 할까? 그래서인지 티모시가 찍은 음악 사진들은 다른 사진들보다 더욱 매력적으로 느껴진다.

Music

계산적인 박자와 선율로 음악을 한다고 해서 'math rock'으로 명성을 얻은 기타리스트 이안 윌리엄스Ian Williams가 시작한 밴드 '배틀즈battles'의 데뷔 앨범 《미러드Mirrored》를 보면 티모시 사센티의 작업 스타일을 잘 엿볼 수 있다. 거울 몇 개에, 기본 조명조차 없는 스튜디오라는 단순함을 콘셉트로 해서 이 밴드의 복잡한 음악 세계를 표현했다. 시작이 어디이고 끝이 어딘지 모르겠고, 실제 장비인지 거울에 비쳐지는 반사 이미지인지 헷갈린다. 이런 불분명함이 티모시 사센티의 의도인데, 배틀즈의 싱글 앨범 〈아틀라스Atlas〉 뮤직비디오를 보면 그런 허와 실을 잘 표현하고 있다. 카메라가 회전하는 것인지 밴드가 서 있는 거울박스가 회전하는 것인지 헷갈릴 정도로 박진감이 넘치는 뮤직비디오이다. 스틸 이미지와 다른 점이 있다면 뮤직비디오에서는 밖에서 안이 보이지만 안에서는 밖이 보이지 않는 '반투명경'을 일반 거울과 번갈아 사용했다는 것이다. 실제로 밴드 멤버들과 이야기 나누던 중 착안해낸 콘셉트였다. 배틀즈 멤버들에 의하면 기계적이고 기하학적인 이미지를 사용해서 음악을 시각적으로 표현하면서 거울에 비춰지는 무한대의 반사를 담고 싶었다고 한다. 티모시의 음악에 대한 애정을 설명할 때 '이렇게 완성된 배틀즈의 앨범 커버 이미지와 뮤직비디오'를 예로 들어 설명하는 것이 적절한 것 같다.

Design

티모시는 사진작가에 가깝지만 '디자이너'라 해도 무관하다. 그가 디자이너로 작업할 때 특징적인 것은 '디자이너와 클라이언트의 관계'이다. "내가 좋아하는 사람들과 주로 일을 하려고 한다. 설사 그게 '나이키' 같은 대기업이라 하더라도 아트디렉터를 보고 그 일을 선택한다. 그런 이유는 내 거만함 때문이 아니다. 서로 마음이 맞는 사람들이 함께 머리를 맞대고 일을 하면 혼자 할 때보다 그 효과가 두세 배 증폭되기 때문이다.

나는 일을 독단적으로 진행하지 않는다. 서로를 존중하면서 서로의 의견을 충분히 공유한 후에 일을 시작하면 그 결과물은 더욱 좋다." 물론 디자인보다 훨씬 자유로운 분야인 음악에서 티모시가 주로 함께 작업하는 뮤지션들은 실험적인 음악을 하는 소위 '언더그라운드'에 거주하는 이들이 많다. 이런 언더그라운드 뮤지션이나 빅 브랜드의 클라이언트들은 모두 티모시와 같은 마음가짐이다. 그들은 저 밑에 꽁꽁 숨어 있는 티모시를 어떻게 해서든 찾아내면서까지 — 또 큰 돈을 주면서까지 — 자신들의 광고 캠페인에 그의 아이디어를 쓰고 싶고, 그의 스타일을 브랜드에 입히고 싶어한다. 자신들의 스타일에 디자이너를 맞추려는 갑과 을의 관계가 아니라, 디자이너의 창작을 존중하는 정신 상태, 그 점이 부러울 뿐이다.

Collaboration
티모시의 작업과 직접적으로 연결되지 않는, 좀 비껴가는 이야기지만 외국 디자인의 최근 몇 년 간의 추세를 살펴보면 재미있는 현상을 볼 수 있다. 더 이상 그래픽디자인, 제품디자인, 사진, 일러스트레이션라는 명칭에 자신의 작업 영역을 속박시키지 않고 소위 '디자인'이라는 범주를 탈피하는 디자이너들을 많이 볼 수 있다는 것이다. 이는 유행을 따라가는 일시적인 디자인이 아닌 자연스럽게 '크리에이티브'를 발산하는 배출구로 디자인을 해석하기에 가능한 것 같다.

티모시의 경우 영화, 뮤직비디오, 동영상 등 다양한 분야에 발을 담그고 있는데, 그를 포함해 여러 디자이너들이 장르에 구애받지 않은 채 작업을 하고 있어 흥미롭다. 티모시의 경우만 보더라도 스틸 사진에 만족을 못 느끼고 움직임을 가미하는 작업에 흥미를 보이더니, 더 나아가 하나의 이미지에 스토리를 담기 보다 이야기를 풀어서 긴 스토리를 만들어 가기까지 한다. 그렇지만 장비나 기술적인 노하우가 부족해 자신의 작업 환경에 한계를 느끼며 — 이런 뮤직비디오를 제작할 때 — 여러 곳에서 도움을 얻는다고 한다. 역시 난해하기 그지없는 가수 애니멀 콜렉티브Animal Collective의 싱글 〈피스본Peacebone〉의 뮤직비디오는 그런 협업을 잘 보여주고 있다. 구도나 촬영에 티모시가 많은 기여를 했겠지만 편집이나 심지어 분장과 특수효과 같은 부분에는 다른 협업자의 도움을 많이 받았다고 한다. 이 책에도 소개된 영국

그래픽디자인 스튜디오 빌드Build도 티모시
사센티와 일종의 협업을 구축하고 있다. 빌드에서
앨범 커버 디자인 의뢰가 들어오면 사진촬영은
티모시 사센티에게 맡기고, 디자인 작업이
필요하면 빌드에게 도움을 요청하는 상생구조의
협업이다. 그 결과로 그의 스튜디오 브랜드나
홍보물, 심지어 웹사이트까지 빌드의 스타일이
느껴진다.

티모시 사센티는 어디로 튈지 모르는 인물이다.
쉽게 말하면 어떤 장르에서 어떤 작업을 또 하고
있을지 알 수 없다는 이야기다. 분야가 패션일지,
인테리어일지, 영상일지 그가 어떤 곳에서
모습을 비출지에 대해선 아무도 알 수 없다.
다만, 결과물을 위해 제대로 고민하고 협업하고
조율하면서 작업하는 그이기에 함께 작업하고
싶은 여러 브랜드와 아티스트들이 줄을 서는
것일 테다. 분명한 건 티모시는 차세대 디자인,
디자이너 네임에 언급될 중요한 인물이라는
것이다.

Ulrich Schnauss
2007

Nike Ambient Still
2007

Animal Collective 〈Peacebone〉
Music Video Stills / 2007

Animal Collective
2008

Atlas Sound
Bradford Cox / 2009

Battles 〈Mirrored〉
Album Art / 2007

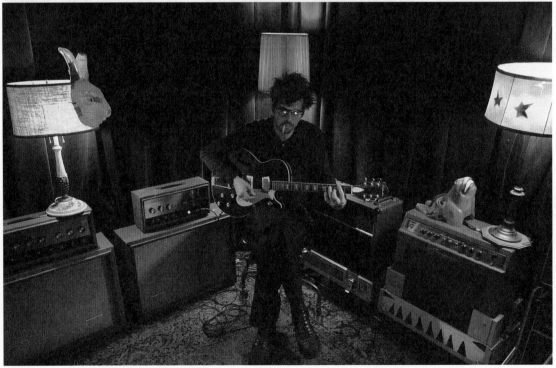

Sparklehorse
Mark Linkous / 2007

EL-P
2010

LCD Soundsystem

Beans (Shock City Maverick)
Album Promo / 2006

Carl Craig / 2011

Carl Craig (Sessions)
Album Art / 2009

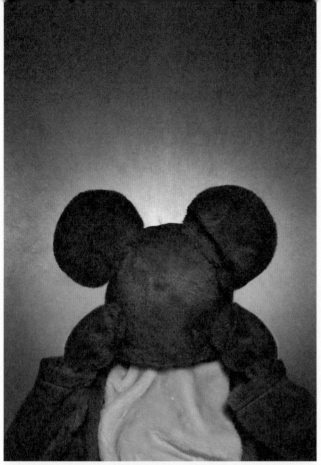

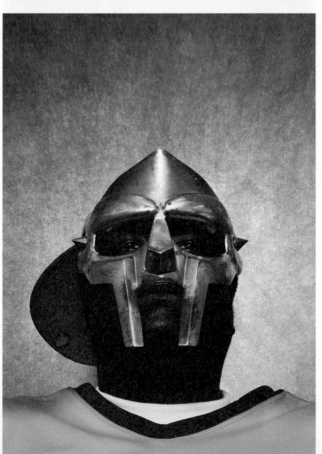

Danger Doom
2005

Timothy Saccenti #01
Build × Timothy Saccenti
2014

Photography by Jason Tozer
© 2014 Build

Photography by Jason Tozer
© 2014 Build

Promo One
Build × Timothy Saccenti
2008

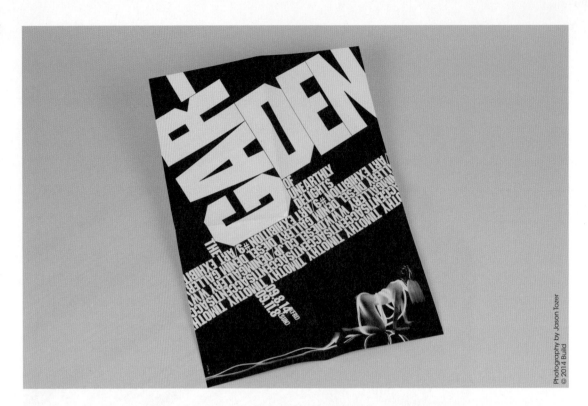

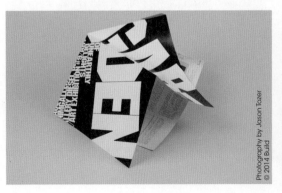

The Garden Promo
Build × Timothy Saccenti
2009

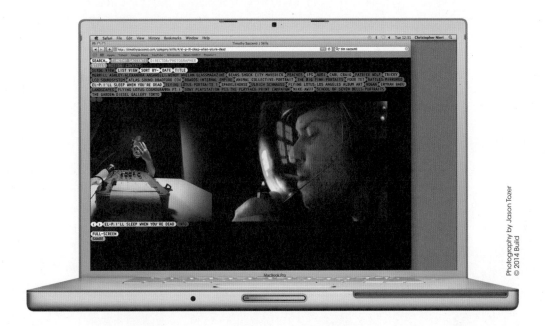

Website

Build × Timothy Saccenti

Timothy Saccenti Identity System
by Build / 2009

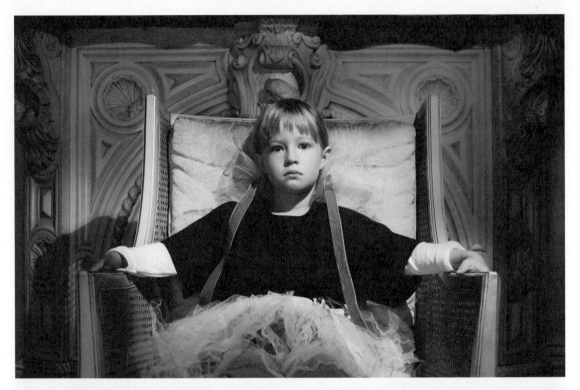

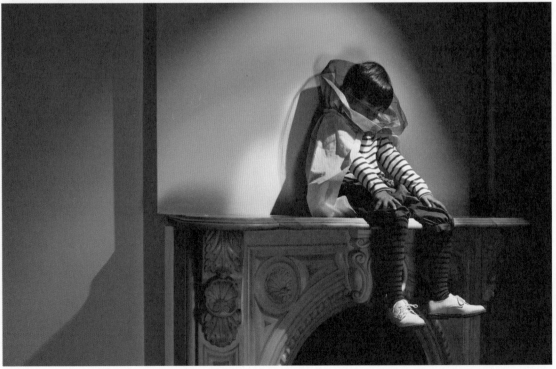

Shadow Poppets
⟨Kid-In⟩ Magazine / 2012

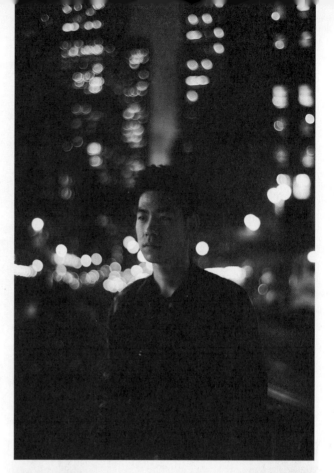

Nosaj Thing
Portraits 01 Book / 2014

Pasarella Death Squad ⟨Kempes⟩
Music Video Stills / 2012

Washed Out 〈Eyes be Closed〉
Music Video Stills / 2011

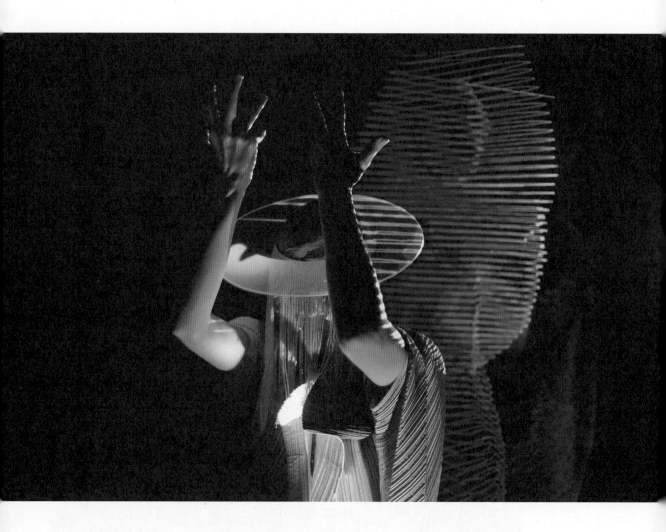

MNDR 〈Cut Me Out〉
Music Video Still / 2011

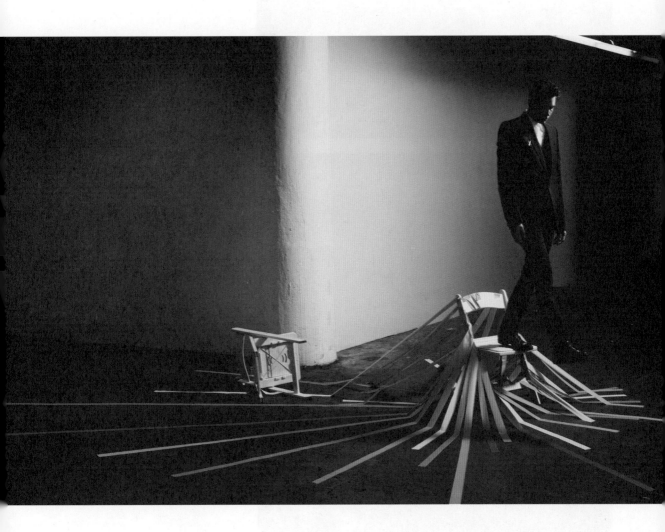

Matthew Dear
Ghostly International / 2013

Anicka Yi
2013

The Garden - Float
Diesel Denim Gallery, Tokyo
2009

Blonde Redhead ⟨Penny Sparkle⟩
Album Promo / 2010

Cut Copy (Zonoscope)
Album Promo / 2011

Chromeo 〈White Women〉
Album Promo / 2013

Promo One
Build x Timothy Saccenti
2008

Personal Work
2010

Miguel (Kaleidoscope Dream)
Album Promo / 2012

Passarella Death Squad
2013

Oneohtrix Point Never
2013

Museum of Love
Portrait 01 / 2014

Mykki Blanco
Portrait 01 / 2014

Phantogram
2014

Pharrell 〈Gravitational Pull〉
〈Complex〉 Magazine, Stills / 2013

Depeche Mode 〈Higher〉
Music Video Stills / 2013

Depeche Mode ⟨Soothe My Soul⟩
Music Video Stills / 2013

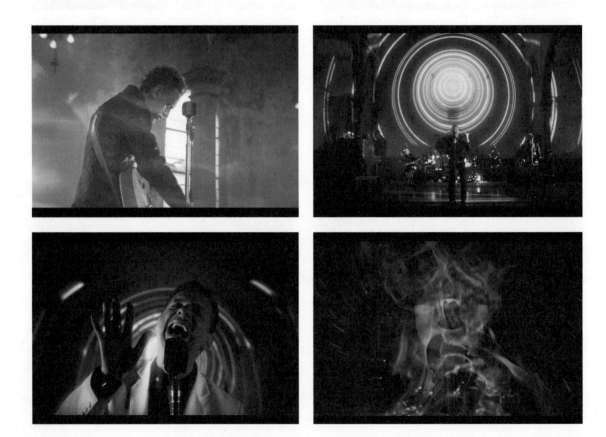

Depeche Mode 〈Heaven〉
Music Video Stills / 2013

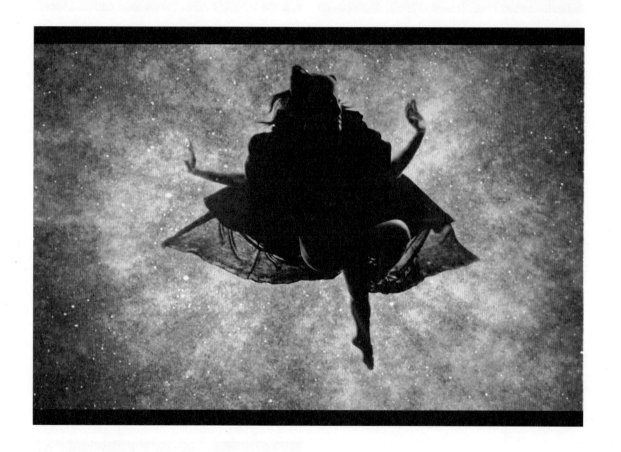

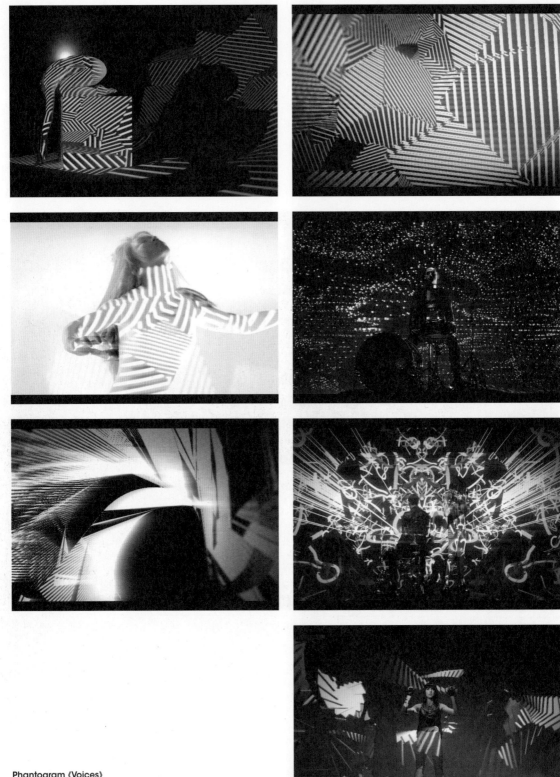

Phantogram 〈Voices〉
Album Campaign, Including
The 〈Fall in Love〉 Music Video Stills
2014

수트맨
Suitman

www.suitman.org

**사람들을 '피식' 웃게 만드는
세계적인 한국 디자이너**

'김영'이라는 본명을 가진 수트맨Suitman은
한국에서 태어나 10살 때 가족들과 함께 미국으로
이민을 갔다. 미국에서 학창시절을 보낸 그는
대학교에서 디자인을 공부하고 1980년대 말부터
뉴욕에 있는 광고대행사에서 일을 시작했다. 그의
작업영역은 굉장히 넓어 편의점, 프렌차이즈
QVC 리뉴얼 작업에서부터 〈뉴욕타임즈
선데이〉 매거진을 비롯해 세계적인 광고회사
위든 + 케네디Weiden + Kennedy, 덴쓰Dentsu 등과
일을 하며 아트디렉터로 활동했다. 그러다 자신의
작업을 펼쳐 나가기로 결심하고 프리랜서로
독립을 선언했다. 2007년 봄엔 가까운 지인들과
디젤Diesel의 후원을 받아 티베트로 여행을
떠났다가 삶에 대한 깨달음을 얻고 돌아왔다.
현재는 뉴욕, 동경, 홍콩에 사무실을 두고 해외
각지에서 작업을 진행하고 있다.

Success

수트맨은 사실 프리랜서로 독립하기 전에도
꽤 잘 나가던 사람이었다. 한 번은 그가
위든 + 케네디에서 나이키의 농구화 광고를 맡게
됐을 때의 일이다. 촬영지에서 마이클 조던Michael
Jordan에게 좀 더 자세를 갖추라는 지시를 하고,
찰스 바클리Charles Barkley에게 이마를 좀 찌푸리지
말라고 한 그의 깐깐한 요구 덕분일까. 수트맨은
이 광고를 화려하게 성공시키며 운동선수를
현대문명의 영웅으로 격상시키기에 이른다.
위든 + 케네디에 있은 지 2년 만에 일본 동경에
사무실을 설립하라는 지시로 거주지를 옮기게
되는데, 거기서 1996년 애틀랜타 올림픽의
나이키 홍보 캠페인을 총 지휘했다.
2003년에는 나이키의 배틀그라운즈Battlegrounds
광고 캠페인의 감독을 맡게 되었다. 이 전까지의
작업에서 농구선수들이 공중 부양하는 곡예사로
비춰졌다면, 이 캠페인은 전쟁터에서 피와 땀을
흘리는 투사로 선수들의 이미지를 변신시키는
계기가 되었다. 그보다 더 중요한 건 이 광고성
다큐멘터리가 지금까지의 전통적인 광고 형태에서

벗어나 도대체 광고인지, 다큐멘터리인지,
뮤직비디오인지 분간하기 힘든 형태를 취하고
있다는 것이다. 요새 웬만한 케이블 방송에
하나씩 꼭 있는 광고성 프로그램의 시장을
개척한 프로젝트라 해도 과언이 아니다. 이렇게
세계적으로 내로라하는 광고대행사에서 캠페인을
줄줄이 성공시킨 수트맨이지만 정작 그가 하고
싶었던 건 다른 데 있었다.

Travel

수트맨이 프로젝트에 자신의 모습을 보이기
시작한 건 그가 광고대행사에서 일할 때였다.
그때 이미 수트맨의 작업은 시작되었는지도
모른다. 그는 세계 곳곳을 돌아다니며 각 지역을
대표하는 명소 앞에서 검은 양복 차림으로
손을 가지런히 모아 사진으로 남긴다. 이름하여
수트맨이다. 중국의 만리장성, 티베트의 불교
사원, 인도의 타지마할을 배경으로 한 관광지의
스냅샷처럼 보이기도 한다. 으레 관광 엽서에 흔히
보이는 명소에 그는 서 있다. 각도까지 흡사하다.
하지만 포토샵은 아니다. 실제 그곳으로 여행을

가서 검은 양복을 입고 찍은 사진들이다. 미국 서부 활극에나 있을 법한 사막 속 커다란 선인장 뒤에, 암스테르담 같아 보이는 익명의 홍등가 호텔 방 안에, 어느 놀이터에, 심지어 폭격으로 폐허가 되어버린 건물 속에 한 동양인이 서 있다. 그것도 무표정으로 말이다. 이런 수트맨의 여행을 기록한 책 『패스포트: 수트맨 여행기』Passport: Suitman's Travels』를 보면 마치 어렸을 때 자주 보던 〈월리를 찾아라〉를 보는 느낌이 든다. 매 페이지마다 수트맨은 있지만, 어디에서 무엇을 하고 있는지는 한 장 한 장 넘겨봐야 알 수 있기 때문이다. 책장을 넘기면서 이 '현대판 월리'가 어디에 있는지 찾는 재미가 쏠쏠하다. 그러는 중에 저절로 미소를 짓게 될지도 모른다.

Attractive

수트맨의 사진을 면밀히 살펴보면 관광명소뿐만 아니라 유명인까지 등장한다. '정말 NBA 농구스타 찰스 바클리하고 같이 찍었을까?' '이건 해군 제독 데이비드 로빈슨David Robinson이잖아? 어떻게 찍었지?'라는 궁금증이 생길만하다. 하지만

이러한 재미는 정작 시작에 불과하다. 수트맨과 함께 등장하는 배경의 불일치, 혹은 전치轉置·displacement는 퍼포먼스의 성격을 띠며 전시 때야말로 진가를 톡톡히 발휘한다. 그의 작품만이 가지고 있는 이색적인 매력을 바로 여기서 찾아볼 수 있다. 이를테면, 갑자기 여러 명의 수트맨들이 나타나 격투를 벌인다든지, 구급차가 들이닥쳐 수트맨을 이송한다든지 등의 깜짝 놀랄만한 요소로 관객에게 생소한 충격을 주니 놀라지 않을 사람이 과연 어디 있을까. 벌써 하나의 브랜드로 자리 잡고 향수까지 출시했으니, 이 불협화음이 다음은 어디에서 어떤 모습으로 나타날지는 아무도 모른다.

Suit

검은 양복을 입은 남자를 생각하면 연상되는 게 많을 것이다. 깔끔한 넥타이를 맨 회사원이나 〈제임스 본드James Bond〉와 같이 영화 속에 등장하는 매너 있는 주인공을 떠오르게 한다. 이처럼 검은 양복이 연상시키는 다양한 맥락에서 수트맨의 모습을 찾아볼 수 있다. 오늘날의 양복은

말 그대로 서양의 복장이 아니라 그보다 훨씬
더 많은 의미를 내포하고 있다. 회사에 출근하는
직장인, 면접을 보러 가는 구직자, 결혼식과
장례식에 참석하는 사람들을 보면 그 이유를
알 수 있다. 이처럼 다른 사람에게 잘 보여야
하는 자리나 다른 사람들에게 격식을 차려야
하는 자리에서 입는 양복은 상대를 향한 존경의
표시이자 현대판 갑옷인 셈이다.

Identity

이에 더해 수트맨은 동양인이 수트를 입고 있는
모습이다. 아시아에서는 그리 대수롭지 않게 여길
일이지만, 세계 속에서 아시아인의 정체성을
찾고자 한 노력의 결과가 바로 수트맨이다. 어린
시절, 미국으로 이민을 간 수트맨은 자신이 어느
나라 사람인지 혼란을 겪었고, 특히 미국은 '모든
민족이 함께 어울려 산다'고 하지만 실제로는
편견과 차별이 극도로 심한 나라이다. 그래서
'코리안 아메리칸Korean-American', '아프리칸
아메리칸African-American' 처럼 포용하는 듯하지만
철저히 분리시키는 애매모호한 지칭들이 생겨난

것이다. 이런 정체성의 혼란이 수트맨의 모습에서
비춰진다. 수트맨은 우리에게 해답이 아닌 질문을
던진다. 그리고 문화, 세계관, 정체성이 뒤범벅이
된 요즘, 자신의 작품을 통해 정체성에 혼란을
느끼는 사람들과 공감대를 형성하고자 한다.

학생이든, 디자이너든, 기획자든, 사진작가든,
수트맨이 이야기에 귀를 기울여보자. 동ㆍ서양의
대립과 공통점, 디자인, 아트, 사진, 퍼포먼스,
마케팅, 광고, 영상이 뒤얽힌 작업, 개인 작업과
사업용 작업의 불분명한 경계, 노블레스 디자인과
스트리트 디자인의 조화 등 여러 갈래의 담론들이
수렴되는 곳이 바로 수트맨이다. 그야말로 국내
디자인에서 절실히 필요로 하는 활력소 같은
존재가 아닐 수 없다. 이국적이면서도 한국적이며,
예술의 실험성과 광고의 대중성을 동시에 지니고
있는 그의 작품에 흠뻑 빠져보는 것은 어떨까?
다른 건 몰라도 '재미있다는 것' 하나만큼은 확실히
보증한다.

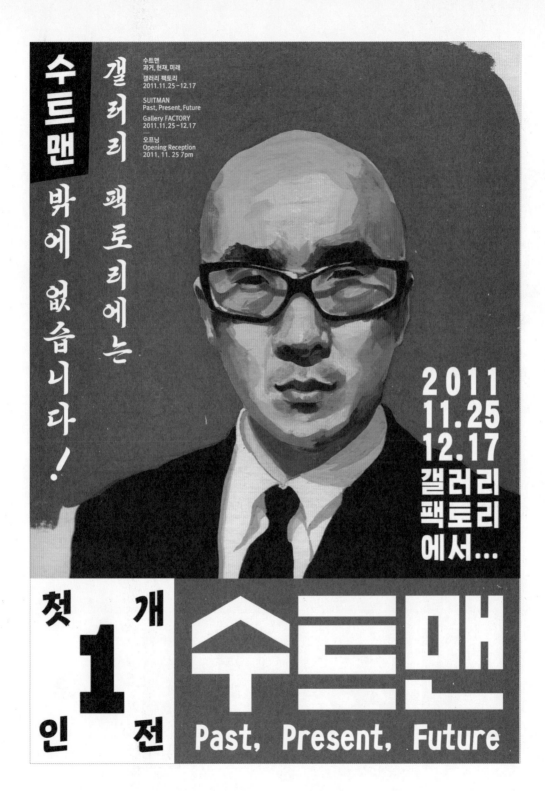

Suitman Past, Present, Future Solo Show
Gallery Factory, Seoul / 2011

YOHJI YAMAMOTO EYEWEAR

YOHJI YAMAMOTO EYEWEAR

Athens

Shangri-La

Peru

Palau

Tokyo

Mongolia

United States

Myanmar

Brasil

Amsterdam

Xi'an

Sanghai

India

Egypt

Poker

special performance art by Captain Suitman and his SAL flight attendants.
Suitman believes music brings us harmony that represents the GOOD side of the wo
SAL (Suitman Air Line)

Suitman Airline Performance
2009

Suitman Solo Show
Agnes b. Gallery, Shanghai / 2007

Suitman Taiwan Forever
Agnes b. Gallery, Taipei / 2005

Suitman Hong Kong Invasion
Agnes b. Gallery, Hong Kong / 2005

Diesel, be Stupid with 'Kim, young-il'
Performance / 2010

Suitman Portrait Series

Suitman Portrait
Hong Kong

Suitman Portrait
Savannah College of Art & Design, Hong Kong

Suitman Portrait

India

Suitman Portrait
Peru

Suitman Portrait
Myanmar

Suitman International Ghetto Sound System
Perfomance, Installation / 2009

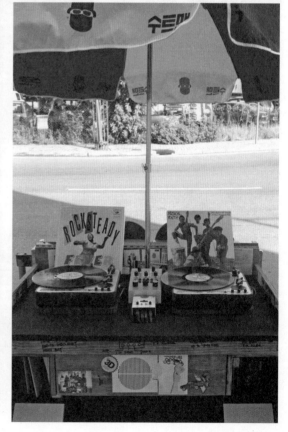

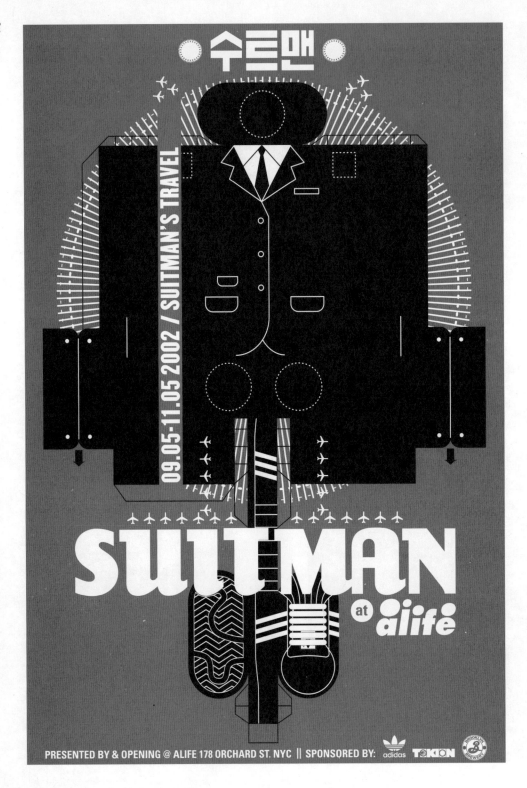

Suitman's Travel Poster
ALIFE, New York / 2002

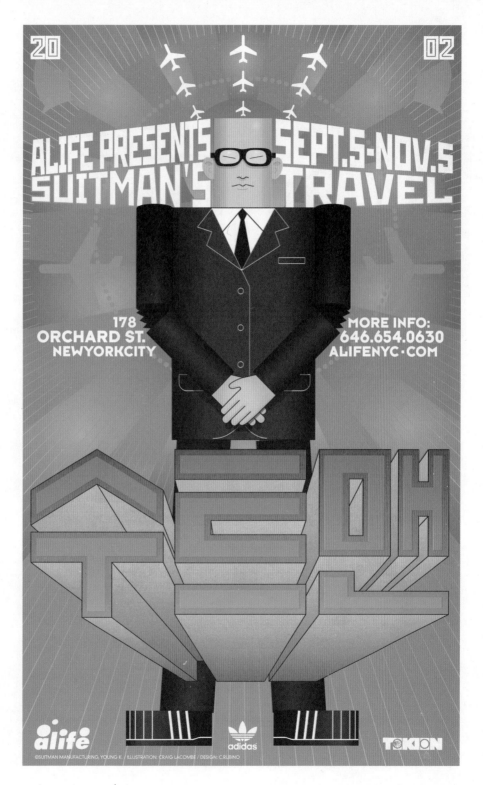

Suitman's Travel Poster
ALIFE, New York / 2002

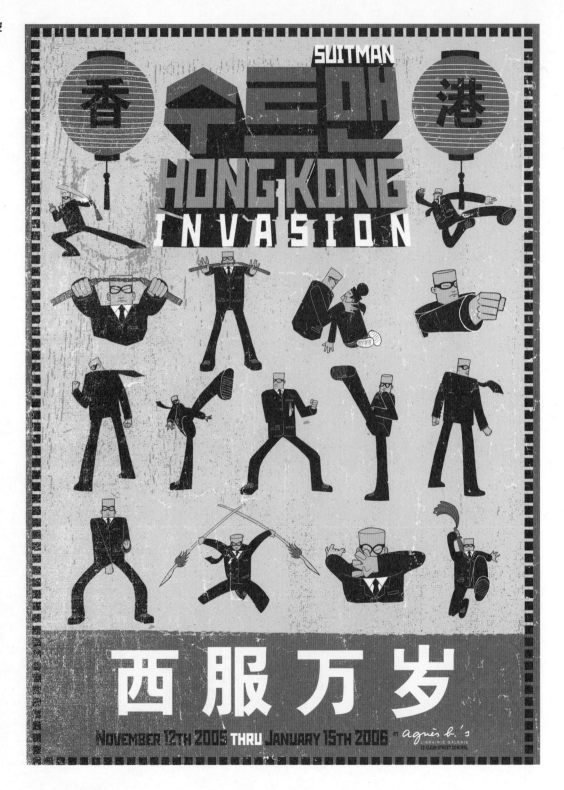

Suitman Hong Kong Invasion Poster
Agnes b. Gallery, Hong Kong / 2005

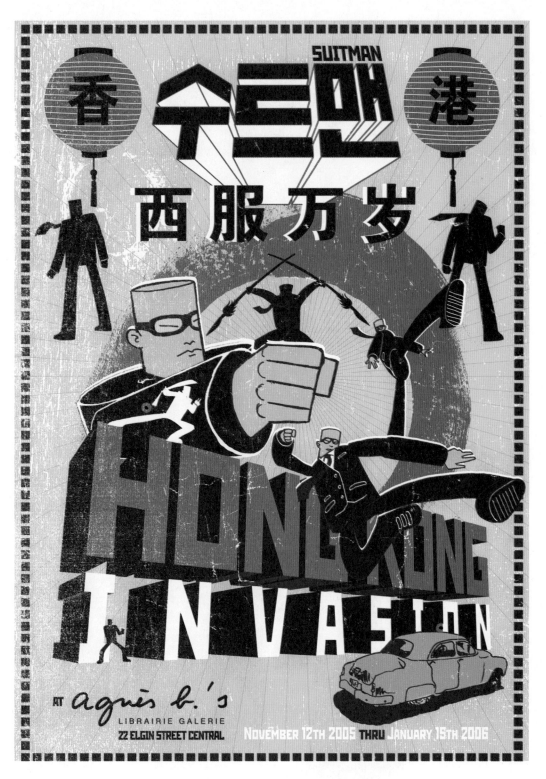

Suitman Hong Kong Invasion Poster
Agnes b. Gallery, Hong Kong / 2005

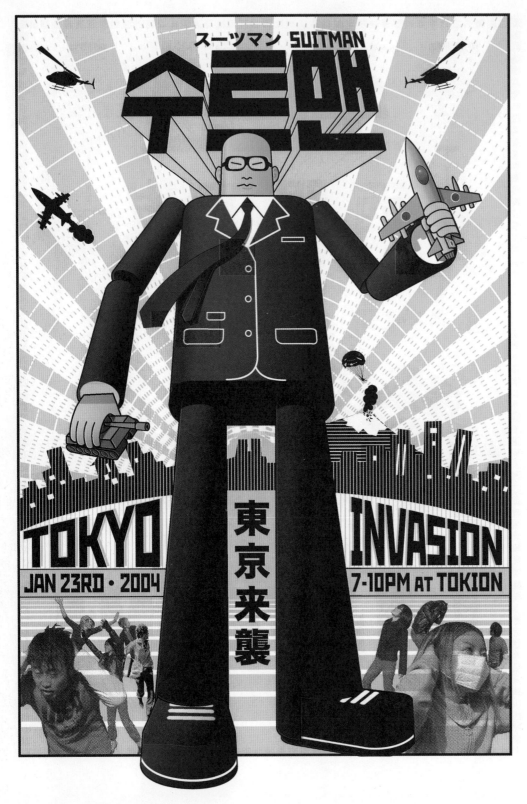

Suitman Tokyo Invasion Poster
⟨Tokion⟩ Magazine, Tokyo / 2004

비주얼 에디션스
Visual Editions

www.visual-editions.com

책을 사랑하는 런던의 소규모 출판사, '가장 섬세한' 책을 만들다

비주얼 에디션스Visual Editions는 영국 런던에 있는
작은 출판사로, 안나 져버Anna Gerber와 브릿
아이버슨Britt Iversen이 공동으로 운영하고 있다.
이 출판사의 근본 취지는 책에 담긴 이야기가
텍스트뿐 아니라 책 표지부터 시작된다는 것이다.
'표지만 보고 책을 판단하지 말라'는 명언을
번복하는 것인데, 이들 생각엔 표지뿐만 아니라
책을 펼치면 손에 잡히는 느낌이나 무게, 읽기
방식 등 모든 것이 암시적으로 독자에게 이야기를
들려주는 요소들인 것이다. 이들은 이것을 '시각적
글쓰기'라고 말하는데, 앞으로 책이 나아갈 길을
제시해주는 길라잡이기도 하다.

Change
인터넷이 보급되고 이메일이 막 활성화되기
시작한 때를 기억하는가? 그때 모든 사람들이
이제 곧 인쇄된 책이나 잡지, 신문은 소멸되고
이를 대신해서 모든 것이 전자 텍스트로 대체될
거라고 했던 말들을 기억할 것이다. '종이출판은

죽었다, 전자출판이 대세다.'와 같은 외침들이 당시의 IT잡지나 각종 매체에서 보도했던 내용들이다. 신기술이 도입되면 늘 보여지는 현상이 바로 이런 맹신 같은 것이다. 우리는 여전히 책이나 잡지, 신문 같은 종이로 된 매체를 보고 읽는다. 물론 예전만큼은 아니지만, 이것들이 사라질 위기나 소멸될 기세는 그 어디에도 보이지 않는다. 블로그, 이북, 전자출판 등 새로운 시장이 생겨나 시장이 세분화되어 분산되는 것이지 인쇄 매체는 아직까지 건실하다. 결국 폐간되거나 문을 닫은 신문사와 출판사들은 이러한 과도기에 적응하지 못해 도태된 희생자들이다. 대개 기술 발전에 큰 혁신이 일어나면 그 이전 것들이 구식으로 여겨져 곧 소멸될 것이라는 주장이 제기되지만, 이것은 역사 속에서 늘 반복되는 레퍼토리다. 헨리 포드Henry Ford의 모델T 자동차가 마차를 대신했듯, 실은 역할이 바뀌는 것뿐이다.

과거 신문의 역할인 간결하고 신속한 정보전달을 이제는 트위터나 페이스북, 기타 SNS서비스와 블로그들이 대신하고 있다. 또한 신문보다 좀 더 깊이 파고드는 성격의 매체로 잡지가 버티고 있었다면, 이제 신문이 그런 역할을 대신하고 잡지는 좀 더 심층적인 내용을 다루게 되면서 오히려 책의 입지가 좁아지고 있다. 요즘 서점가나 출판사들의 최대 고민이 바로 이 대목인데, 책이라는 매체를 오늘 같이 다양하고 다층적인 시대에 맞게, 어떻게 탈바꿈시킬 것인가는 이들이 안고 있는 숙제로 남아있다. 여기에 대한 한 가지 대안으로 떠오른 것이 전자책이다. 아마존 킨들이나 애플의 아이패드는 수많은 책을 파일로 저장해 읽을 수 있게 한다. 하지만, 인쇄된 책의 페이지를 한 장씩 넘기는 맛, 손에 쥐어지는 느낌, 오래 간직한 책이 갖고 있는 눅눅한 냄새나 누렇게 발한 페이지의 가장자리, 흰 종이에 연필이나 펜으로 적어 놓은 생각들처럼 책에서만 느껴지는 감성이 있다. 이는 픽셀이 절대로 전달할 수 없는 것들이다.

Books

본래 서점에서 책은 장르별로 분류되어 있지만, 나의 서재에 꽂혀질 땐 좀 다른 방법으로 정리된다. 이를테면, 학습이나 연구를 위한 참고용 책들이 있다. 이런 종류의 책들은 대개 서재에

꽂혀 있지만, 일부분만 참고하고 바로 다시
꽂혀지는, 말 그대로 사실 확인용 참고서들이다.
비 오는 날이나 먼 여행을 떠날 때, 혹은 기분이
울적할 때 꺼내 보는 책들이 있다. 수필집이나
시집, 단편집이 대부분인데, 이들은 개인맞춤용
책들인 것이다. 이렇듯 어떤 책들은 한 번 밖에
읽지 않는 반면, 그 여운이 마음 속에 깊이 남아
자꾸 손이 가는 책들도 있다. 또 다른 책들은
표지가 너무 아름답다든지, 내지에 들어간 정성이
뛰어나서 내용과 상관 없이 구매한 책들도 있을
것이다. 며칠 후에 '이걸 왜 샀지?'하며 후회하기
십상이지만, 서재에 있다는 생각만으로도 마음이
뿌듯한 책들도 있다. 필자의 집에는 이 마지막
부분에 해당하는 책들이 대부분인데, 바로 비주얼
에디션스의 책들이다. 이들은 참고서를 제외한
나머지 부류의 책들을 출간하고 있다.

Objet

지금까지 비주얼 에디션스에서 내놓는 작업들을
책이라 했는데, 사실 읽히는 오브제가 더 적절한
표현이다. 이들이 출간한 첫 책 『신사, 트리스트럼
샌디의 인생과 이야기Life and Opinions of Tristram

Shandy, Gentleman』는 책의 전형을 지니고 있지만,
가장 최근에 선보인 책 『당신이 있는 곳Where
You Are』은 책이라 정의하기기 어렵다. 16명의
작가들이 지도를 하나씩 제작해 박스 안에 넣은 게
고작인데, 지도 하나를 펼쳐서 보고 있으면
이야기가 펼쳐지는 식이다. 『컴포지션 No.1
Composition No.1』은 제본이 되지 않은 낱장의
종이들이 박스에 담겨져 있는데, 한 장씩 꺼내서
읽어야 한다. 혹시나 박스를 떨어뜨려 낱장의
종이들이 뿔뿔이 흩어져도 문제될 건 없다.
저자 마크 샤포테Marc Saporta와 그림을 맡은
살바도르 플라스캔셔Salvador Plascencia와
디자인을 맡은 유니버셜 에브리싱Universal
Everything이 힘을 합쳐 어디서 시작해도 읽혀지는
책을 만들었기 때문이다.

Collaboration

비주얼 에디션스의 특징은 저자, 편집자,
디자이너가 같이 모든 작업에 참여한다는 점이다.
이는 보통의 출판사들이 그러하듯 편집부가
총괄하고 디자인과 그림을 맡은 사람을 마지막에
섭외하는 수직구조에서 탈피한 것이다.

이러한 작업 환경이 프랙티스 포 에브리데이 라이프A Practice for Everyday Life, 유니버셜 에브리싱, 사라 드 본트 스튜디오Sara De Bondt Studio 같은 쟁쟁한 그래픽디자인 회사들이 비주얼 에디션스의 작업에 참여하는 이유인지도 모른다. 그도 그럴 것이 이들이 낸 책을 보면 달리 만들 방법이 보이지 않는다. 조나단 사프란 포어Jonathan Safran Foer의 책 『암호의 나무Tree of Codes』는 실제로 보면 감탄사밖에 나오지 않는다. 톰슨가공의 방법으로 내지의 빈 공간이 제거되면서 글자만 남게 되는데, 이 글은 겹겹이 제본된 책에서 '다층'적으로 읽혀진다. 실로 놀라운 작업인데, 이는 디자인을 맡은 사라 드 본트 스튜디오와 편집부의 주도면밀한 계산이 만들어낸 결과이다.

비주얼 에디션스는 많은 책보다 값진 책을 출간하는데 주력하고 있다. 여기서 값진 책이란 가격이 비싼 책이 아닌 새로운 시각적 경험을 전달하는 가치를 말한다. 이들은 반드시 디지털 환경이어야만 가능한 것이 아님을 작업을 통해 직접 보여준다. 전 직원이 하나의 책을 위해

함께 작업하며, 책이 출간된 이후에도 전시나 온라인으로도 홍보하며 색다르게 접근하려 한다.

요즘 출판업계의 대세가 전자책에 있다면, 비주얼 에디션스는 또 다른 대안을 우리에게 던지고 있다. 그들은 손가락으로 편리하게, 몇 백 권의 책을 단 하나의 휴대기기에 저장하고 언제든지 꺼내볼 수 있도록 한 편리성이나 기능적인 측면에 더 이상 주목하지 않는다. 반면 어떻게 하면 독자들에게 독서를 다시 생각하게 하고 새로운 경험을 줄 것인가를 고민하며 책을 만든다. 획일화된 책의 모습에서 탈피하고 내용에 더 부합되는 모습으로 만들기 위해 심혈을 기울이는 것이 이들의 책에 자꾸만 손이 가는 이유다.

Composition No.1
by Marc Saporta, Salvador Plascencia,
Tom Uglow / 2011

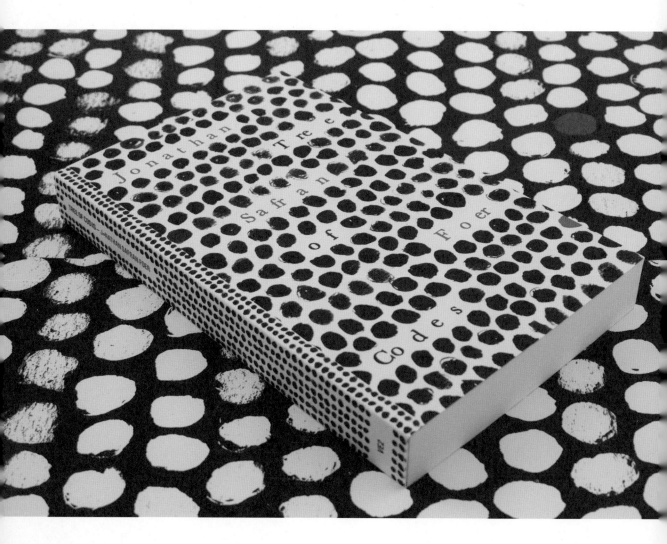

Tree of Codes
by Jonathan Safran Foer / 2010

**The Life and Opinions of
Tristram Shandy, Gentleman**
by Laurence Sterne / 2011

Kapow
by Adam Thirlwell / 2012

Where You Are
by Geoff Dyer, Lila Azam Zanganeh,
Leanne Shapton, Alain De Botton,
Alice Rawsthorn / 2013

DESIGN.DESIGNER.DESIGNEST
디자인.디자이너.디자이니스트

디자인이 만연한 일상에서 디자이너로 산다는 것에 대한 고심

초판 1쇄 인쇄 2014년 6월 25일
초판 1쇄 발행 2014년 7월 2일
지은이 박경식
펴낸이 이준경
편집이사 홍윤표
편집장 이찬희
편집 이영일

디자인 강혜정
마케팅 이준경
펴낸곳 지콜론북
출판 등록 2011년 1월 6일
제406-2011-000003호
주소 (413-756) 경기도 파주시 문발로 242
전화 031-955-4955

팩시밀리 031-955-4959
홈페이지 www.gcolon.co.kr
트위터 @g_colon
페이스북 /gcolonbook
ISBN 978-89-98656-27-0-03600
값 22,000원

이 도서의 국립중앙도서관 출판시도서목록(CIP)은 서지정보유통지원시스템 홈페이지 (http://seoji.nl.go.kr)와 국가자료공동목록시스템 (http://www.nl.go.kr/kolisnet)에서 이용하실 수 있습니다. (CIP제어번호 : CIP2014018897)

지콜론북은 예술과 문화, 일상의 소통을 꿈꾸는 (주)영진미디어의 문화예술서 브랜드입니다.